U0030946

世界名畫家全集　何政廣主編

丁托列托 Tintoretto

何政廣◉主編、吳礽喻◉編譯

藝術家出版社

世界名畫家全集

威尼斯畫派最後大師

丁托列托

Tintoretto

何政廣●主編
吳礽喻●編譯

藝術家出版社

目 錄

前　言

　　丁托列托（Tintoretto，本名 Jacopo Robusti 賈可伯·洛布斯諦 1518～1594）在美術史被公認為文藝復興時代威尼斯畫派最後的大師。2011年第五十四屆威尼斯雙年展，特別展出丁托列托三幅名作〈搶走聖馬可屍體〉、〈創造動物〉和〈最後的晚餐〉，總策展人畢絲·克芮格特別以丁托列托畫作中對光線表現的獨到之處，而安排展出他的作品作為雙年展主題「啟迪之光」的典範實例。丁托列托在四百多年之後的今日，仍然受到如此禮遇和崇敬，可見他藝術創作影響之深遠。

　　丁托列托1518年9月29日出生於威尼斯，是貧寒印染匠的兒子。小印染匠（il Tintoretto）成為丁托列托的名字。他幾乎沒有離開過自己出生的城市，在威尼斯生活了一輩子，用自己的畫筆裝飾了這個城市的宮殿和寺院。

　　丁托列托在十七歲時進入提香門下習畫，他初期作品明顯受到提香的影響。後來，威尼斯畫派的傳統並不能滿足他的表現，丁托列托對米開朗基羅的藝術作風產生共鳴。他在畫室裡的牆壁寫上座右銘：「提香的色彩與米開朗基羅的造形」，深入研究解剖學與遠近法，使他的繪畫達到雄偉的氣勢風格，構圖經常使人驚嘆不已。為了構圖，他常利用蠟人，親自塑造蠟人，把他們放在硬紙板做的房子模型空間裡，用燈光透過空隙照耀，以便取得固定的明暗效果，再把這種效果素描草圖，素描是他非常重視的一項創作手段，從描繪小型模特兒取得的素描草圖，以及許多單獨人物的準備草圖，都是丁托列托在不同畫作裡經常重覆組合使用的人物造型。

　　丁托列托在三十歲時創作〈奴隸的奇蹟〉（1548年，威尼斯學院藏），使他進入威尼斯第一流畫家的行列。丁托列托在這幅畫中，表現了大膽的構圖和人物動作的迸發與緊張情節。特別的是在畫面上，並沒有主要活動人物，而是著眼於整個的人群，個別人物被富有表情的動作和姿勢分離出來的。威尼斯曾把聖馬可作為城市的守護神，〈奴隸的奇蹟〉描繪聖經傳說聖馬可顯靈，拯救了將被迫害死的奴隸信徒，丁托列托處理人物充滿運動感，並畫出獨特光影效果，使畫面富有神秘的空間感。

　　丁托列托在完成此畫之後，為威尼斯許多教堂創作大量祭壇畫。其中〈最後的晚餐〉（1556/58年，威尼斯聖托瓦索禮拜堂藏），描繪在半明半暗的地下室裡，聖徒們分散在餐桌後面，他們穿著威尼斯人的服裝。畫家強調了他們無拘無束的姿態，背向觀眾，半躺半臥在椅子上。丁托列托提出自己個人的肖像學，把聖經上的故事設想成與真人的生活場面一樣，並表達了憂慮和驚恐的情緒，成為他大多數作品的特徵。

　　丁托列托的另一條創作線，是為威尼斯共和國政府大廈裡的建築所作大型的具有世俗特點的裝飾油畫。這類作品包括〈扎拉之戰〉、〈天堂〉等。前者描繪戰爭畫，故事悲壯動人，情節細膩，寫實手法表達，色彩鮮明。〈天堂〉則是一幅畫在大會議廳的巨畫，畫面有1350平方公尺，畫出數百個人物，依遠近法縮小，千姿百態，令人驚嘆。

　　1594年5月31日丁托列托在威尼斯去世。他的繪畫精於解剖學和遠近法運用，擅於表現許多群眾的場面，形體激動的姿勢，構圖角度運用大膽的縮畫法。畫面均採斜面橫切的光線，以及利用逆光的表現，配合明暗色調巧妙完成複雜構圖，深具立體感，表現出威尼斯畫派從未有的戲劇性的、幻想的運動感。丁托列托的繪畫作品對後來的繪畫產生了深遠的影響。

<div align="right">2011年12月於《藝術家》雜誌</div>

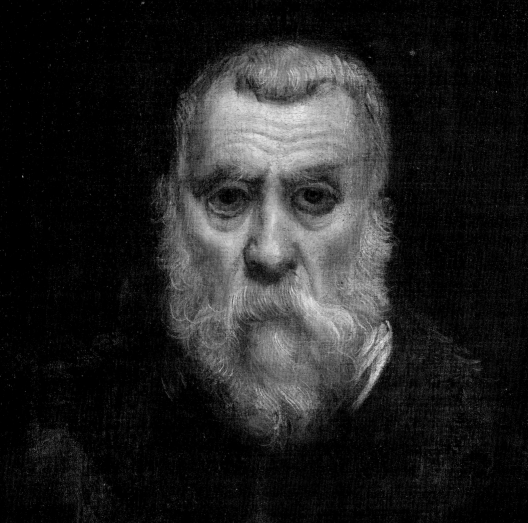

丁托列托與
2011年威尼斯雙年展

　　2011年第五十四屆威尼斯雙年展展出了三幅丁托列托的畫作時，英國《衛報》記者強納森‧瓊斯（Jonathan Jones）問道：「究竟這位十六世紀的文藝復興畫家能為當代藝術帶來什麼樣的啟發呢？」

　　威尼斯出產了一些藝術史上最偉大的畫作，部分仍保存在這個城市裡的教堂、宮殿及博物館之中。雙年展就地取材，回顧歷史成就，這次展出的丁托列托作品，是拿出這個城市所編織的歷史與基礎的紋理來審視。

　　丁托列托最高的成就是威尼斯的「聖洛克大會教堂」，他以創作媲美米開朗基羅代表作——梵蒂岡的「西斯丁禮拜堂」的作品為目標。在聖洛克大會教堂，你能完整體會丁托列托宏大的視野，了解他如何以大膽的構圖及創新的手法，讓觀者好像被畫中的《聖經》故事場景給包圍、環繞著，並被其力量所震懾。他在「威尼斯道奇宮」內的作品〈天堂〉更像是用一道炙熱的光芒把牆都給熔化了。

　　丁托列托畫作「現代」及前衛的特質，出自於畫裡戲劇性的空間效果。義大利文藝復興發明了透視學，做為一種創造具真實

丁托列托　**自畫像**
約1588　油彩畫布
62.5×52cm
巴黎羅浮宮藏（前頁圖）

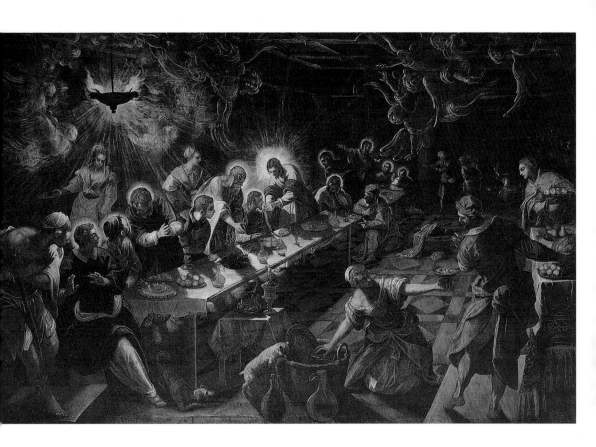

丁托列托　**最後的晚餐**
1591/2　油彩畫布
365×568cm　威尼斯
大哉聖喬治教堂（San
Giorgio Maggiore）

感的立體空間的方式。丁托列托將這個概念發展到極限，採用既
深又寬廣的透視角度來創作，讓空間有了爆炸性的視覺效果。

　　在五十四屆威尼斯雙年展展出的〈最後的晚餐〉便展示了這
種空間的戲劇性。另外一幅展出的作品〈搶走聖馬可屍體〉也像
是處在一個超現實的虛擬空間內，描述在一場暴風來襲之下，虔
誠的威尼斯教士從大火裡救出了聖馬克的遺體，並將之從回教異
地帶回了威尼斯安葬。

　　橘紅色的天空暗示了狂風嘶吼的狂烈，是丁托列托大膽創新
的特色之一。威尼斯文藝復興的畫家們是天生的色彩大師，他們
對於色彩特別敏感。丁托列托以微妙的色彩創造了沙漠中陽光炙
熱的氛圍，也暗示了暴風是上天的神蹟，以溫暖的色彩代表從天
堂散發出的光線。

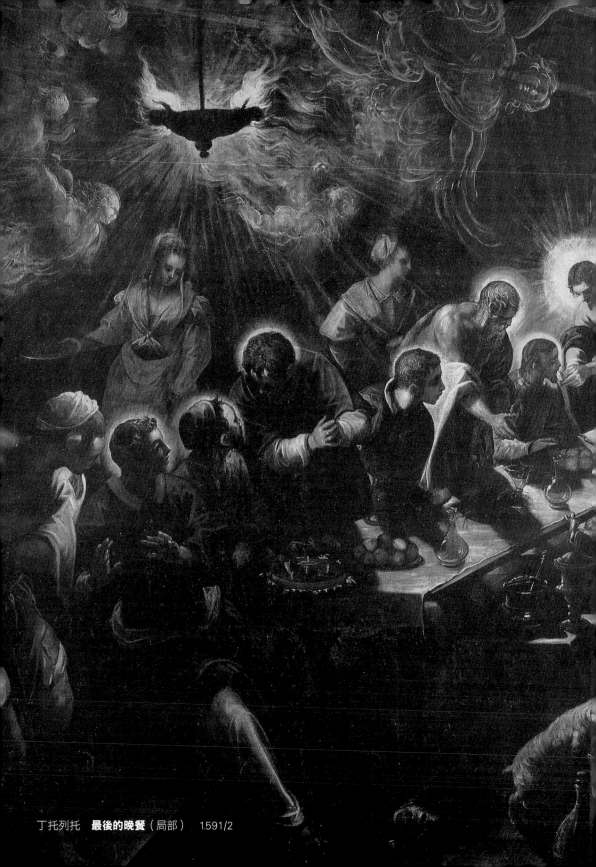

丁托列托　**最後的晚餐**（局部）　1591/2

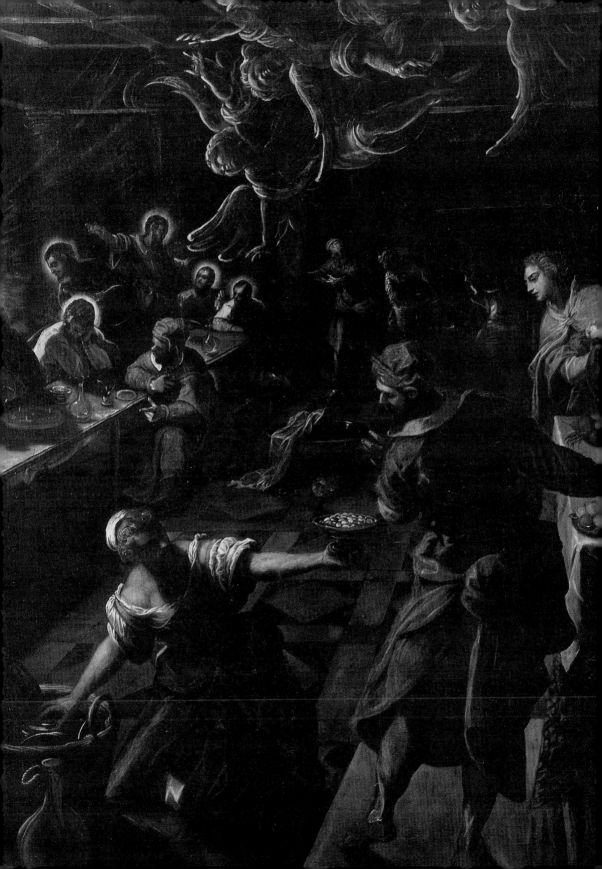

和威尼斯文藝復興前期提香（Titian）的作品相比，可以發現提香使用光線讓畫中人物看起來更加真實，但丁托列托不一樣，他用光線模擬一種屬於內在心理世界的氛圍，有點不真實，有點像是處在封閉的空間之內，就像是一道向心中探射的光，引導一種內省及修煉。

丁托列托是一個虔誠且務實的人，在倡導宗教改革的義大利文藝復興時期，他沒有跟隨提香那樣飽滿豐腴、重於感官愉悅的畫風。而不從眾的個性卻造就了他之所以符合「現代」潮流的特性，他勇於挑戰文藝復興時期的主流美學，創造了新的風格。以同樣的邏輯舉例來說，同樣是十六世紀畫家的葛利哥（El Greco），也以前所未有的畫風視野影響了無數代的藝術家，其中包括了畢卡索。

但是，丁托列托的藝術曾是威尼斯文化、社會、信仰的核心，今日的藝術節只將之視為一種造形及技術性的範例，忽略了原作教育、心靈療癒的初衷。

回顧歷史，丁托列托創作許多代表作品的「聖洛克大會教堂」，是由一群民眾以慈善目的集結起來的組織，也是威尼斯社會中具影響力的一個基礎架構。丁托列托用了二十多年時間裝飾大會教堂，是為了榮耀拯救這個城市免於瘟疫之災的聖洛克：丁托列托的繪畫讓這群民眾更加團結，共同祈禱威尼斯熬過十四至十七世紀橫行於歐洲各大城市的黑死病疫情。

威尼斯雙年展藉著展示丁托列托的作品，聰明地連結起威尼斯的傳統及現代面貌，但可惜的是，現今世界各地的藝術節鮮少在舉辦城市中扮演與生活、社會結合的角色。相反的，丁托列托的作品源自於社會及民眾的需求，是日常文化的核心。藉由研究丁托列托的作品含意與威尼斯文藝復興社會，可以瞭解「藝術具有心靈療癒的功效、是教導民眾的一種工具，也是社會共享的資產」的一種藝術概念。

丁托列托
搶走聖馬可屍體
1562-1566
油彩畫布
398×315cm
威尼斯學院藝廊藏
（右頁圖）

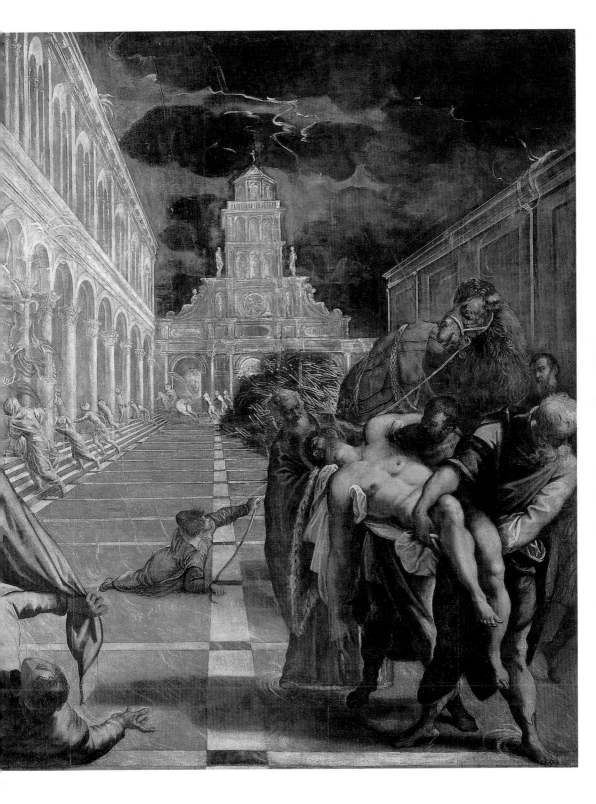

13

謎樣的身世？
丁托列托的社會背景

　　西元1547年秋天，威尼斯畫家丁托列托收到了一封奇怪的信，上面寫著：「獻給那於大自然中最受寵的、如醫神般有癒療良方的、古希臘畫家阿佩利斯（Apelles）的養子—賈可伯·丁托列托先生。

　　與謬斯有著血緣關係的你，剛來到世上不久，身材雖嬌小，卻有著寬大的心胸；鬍鬚雖不怎麼濃密，卻已涉獵許多知識，腦中常有豐富的想法；在短暫的學習時間裡，你領悟到的比幾百個畫師還要精深。

　　你是否知道自己已經能夠以卓越的手法描繪動作、姿態、視角、陰影、背景、人性……，並足以和另外一位騎著現代飛馬的畫家並駕齊驅了呢？（此指另一位文藝復興威尼斯畫派先驅—提香）有了智慧、心靈和你的一雙巧手，沒有不可能達成的事。你有如我親兄弟般，因此我了解，懶惰是你的敵人，你善用每分每秒，在埋首工作之時也鍛鍊體力、陶冶堅毅的心智，因此，你的創作逐漸使你獲得名望。

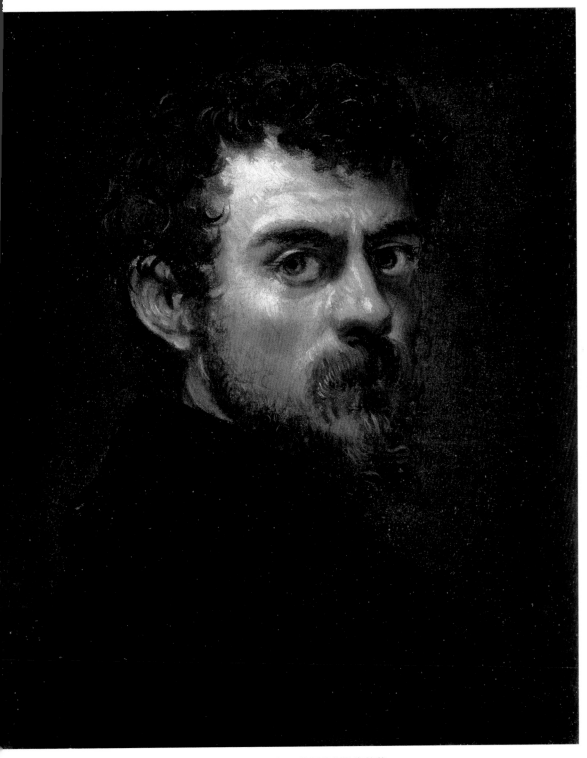

丁托列托　**自畫像**　約1547　油彩畫布　45.7×38.1cm　美國賓州美術館藏

為了獲得心靈的平靜，你作曲、歌唱、歡笑。避免像其他朝日沉浸在創作中的人，逐漸失去理智而發瘋。……」幽默地寫下這篇讚頌丁托列托文章的人是安德烈・可莫（Andrea Calmo），十六世紀威尼斯著名的喜劇作家及演員。

可莫出生於染坊家庭，距離丁托列托的家族不遠，因此兩人可能從小就是玩伴，因此他的頌詞對丁托列托的個性、人格及外貌等方面的描寫有一定的真實性。

這篇頌詞是1547年丁托列托畫下〈自畫像〉時的最佳寫照。圖見15頁丁托列托於1519年四月及五月之間出生，當時二十九歲的他是在威尼斯畫壇上逐漸嶄露頭角的人物，如文中所說的「剛來到世上不久」……。這幅畫篤定的神情及快速的筆觸也有如文中所描述的：他的身材雖然嬌小卻身懷壯志，他的繪畫技法講求效率，掌握了人物的姿態性格。

不像其他威尼斯畫派的藝術家，例如提香、喬爾喬內（Giorgione）、威羅內塞（Paolo Veronese）……等人，大多從義大利其他地區移民而來，丁托列托是土生土長的威尼斯人。這不奇怪，因為在經濟最為蓬勃的時期，大約有十五萬移民來到威尼斯，讓威尼斯成為歐洲人口最多的城市。

丁托列托廣泛汲取不同的藝術養分，涉獵了從托斯卡尼到羅馬的文藝復興巨匠，例如拉斐爾（Raphael）、米開朗基羅，及拉斐爾的愛徒羅瑪諾（Giulio Romano）的創作精華。他也不排斥外國的藝術思想，例如有中歐血緣的畫家卡帕西歐（Vittore Carpaccio）的作品〈萬人殉教〉便是丁托列托年輕時臨摹的範本之一。當威尼斯畫派以繪畫女體為主流，卡帕西歐所繪的作品則是以男體為主。丁托列托緊跟著米開朗基羅的腳步，繪製了各種視角、動態的男性軀體。

藝術史學家只能從一些線索推敲丁托列托的身家背景。一般廣泛認為丁托列托的全名為賈可伯・洛布斯諦（Jacopo Rubusti），因為出生於染坊家族，因此自稱丁托列托（Tintoretto），Tint為色彩之意，又暱稱為「小染匠」。但直到2007年的馬德里普拉多美術館的研究才發現，他的真名是賈可

丁托列托
卡帕西歐〈萬人殉教〉
臨摹 約1538
油彩木板
138×218cm
威尼斯學院藝廊藏

伯‧柯明（Jacopo Comin），洛布斯諦也是一個暱稱，因為他的父親曾經在一場戰役中，堅毅抵抗敵軍，因此被賦予有強健、堅忍的「洛布斯諦」稱號。

丁托列托的父親屬於威尼斯社會中較高的「公民」（cittadini）層級，因此在貿易上享有一些特權，也可擔任政府的某些職位。在十六世紀的威尼斯，在公家機關任職的人口佔全部人口的百分之四，而參與宗教體制職位的人佔百分之二。丁托列托所屬的「公民」層級包括了律師、商人、醫生，是另一個屬於少數人的菁英團體，僅佔總人口數的百分之五到八。其餘的人民階級（popolani）為小型的商人、漁夫、工匠及服務業者，無政治權力。

「公民」層級經常比「貴族」擁有大量的書籍，因此可推測丁托列托有良好的教育背景，如可莫頌詞所描述的「涉獵許多知

17

丁托列托　**米開朗基羅雕像素描**　1545/50　炭筆白鉛筆灰色畫紙　6.7×9.6cm　巴黎羅浮宮藏

丁托列托　**米開朗基羅雕像素描**　1545/50　炭筆白鉛筆藍圖紙　6.7×10.7cm
倫敦大學可陶德藝術學院畫廊

18

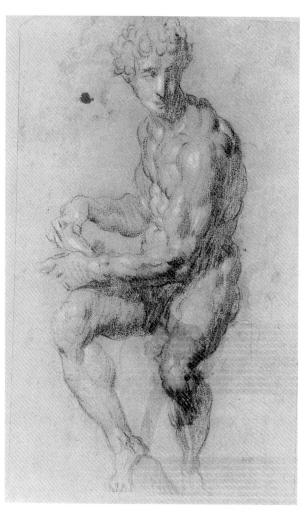

丁托列托　**米開朗基羅
雕像素描**　1545/50
炭筆白鉛筆藍圖紙
8.5×7cm　牛津基督教
堂圖書館藏（左上圖）

丁托列托　**米開朗基羅
雕像素描**　1545/50
炭筆白鉛筆藍圖紙
8×6.8cm　牛津基督教
堂圖書館藏（右上圖）

識，腦中常有豐富的想法」。也因此丁托列托在年輕時便有機會
取得威尼斯權貴的繪畫委託。

　　可莫描述，丁托列托的身形矮小，或許這點身體上的缺陷，
促使他在藝術創作中，常以社會邊緣人為探討的主題。在他為大
教堂裝飾的重要作品中，奴隸、病患或是罪犯都曾出現過。或許
也是一種心理補償作用，丁托列托特別喜歡挑戰困難、大篇幅的
繪畫創作。讓大面牆壁充滿不同色彩、人物，且總是期許自己超
越同時代其他著名的畫師。以「提香的色彩，米開朗基羅的造
形」作畫，是他的座右銘。

丁托列托
山索維諾雕像習作
約1551　炭筆白粉筆畫紙
40.2×26.6cm
日內瓦Jan Krugier畫廊
（左頁圖）

丁托列托
山索維諾雕像
16世紀　銅像
高45.5cm
（右圖）

丁托列托　**米開朗基羅雕像素描**　1545/50
炭筆白鉛筆灰色畫紙　11.5×7cm
倫敦大學可陶德藝術學院藝廊

早期繪畫風格養成

　　歷史上並沒有清楚記載丁托列托所接受的藝術訓練，因此有學者表示要了解他年輕時期的經歷就有如追溯尼羅河源頭般地困難。但就威尼斯畫家公會的規定，一位獨自執業的畫家必須完成六年的訓練，而丁托列托在1539年成為專業畫家，代表1531至38年間他必定和不同的老師學習過，或採取自學的方式通過了公會的認可。

　　據藝史學家利多爾斐（Carlo Ridolfi）記載，丁托列托幼年時在提香的工作室中學習的時間很短暫，他為丁托列托所寫的傳記中表示：「自孩提時代丁托列托就開始在父親的染坊牆上畫畫，雖然只是一些塗鴉，但仍顯露出特殊鋒芒。他的父母親看了，便決定讓孩子繼續發展天分，將他送往提香的工作室學習。

　　和其他學子居住在工作室中，他臨摹了一些提香的作品。但幾天之後，提香回到家，在學生教室的板凳之下發現了這些臨摹作品，大為震驚。他問是誰畫了這些素描。賈可伯（丁托列托）怕畫錯了，所以膽怯地和老師承認這是他所畫。

　　從這些作品中，提香看出男孩未來會成為卓越的畫家，便囑咐另一位學徒盡快地把賈可伯趕出了工作室……，由此可見妒忌

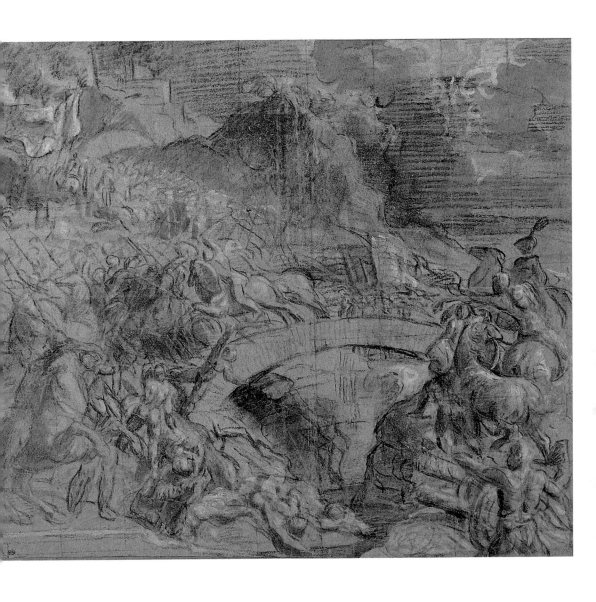

提香　**斯波萊托之役**
1528-1538
炭筆白粉筆藍圖紙
38.1×44.2cm
巴黎羅浮宮藏

如何驅使一個人的心。所以，丁托列托在毫無頭緒的情況下，便被他的師父給拋棄了。」

可莫頌詞中所表示的「獻給……古希臘畫家阿佩利斯的養子……丁托列托」，可以被解讀為一種挖苦對方的玩笑，因為阿佩利斯曾是古希臘的宮廷畫家，而今日威尼斯的宮廷畫家正是提香，丁托列托被提香逐出工作室的痛苦回憶，被可莫推舉為值得稱讚的經歷之一。

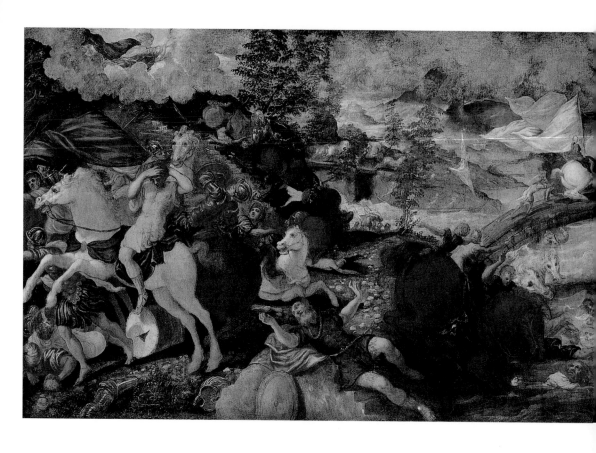

師法提香

丁托列托　**保羅的蒙召**
1540/2
152.4×236.2cm
華盛頓國家畫廊藏

　　但仔細研究之下可確定，提香1530年代所繪的肖像作品，對丁托列托後來的畫作有深刻的影響。同時期提香的另一件作品〈斯波萊托之役〉（後來毀於1577年的大火）和丁托列托的作品〈保羅的蒙召〉有諸多相似之處。丁托列托運用了同樣造形的橋、河景，並在橋上安排了疾馳的馬，以及遠景從山坡繩索跳下的步兵，提香的〈斯波萊托之役〉草稿也有相同細節。因此可以假設，提香或許雇用了丁托列托一段時間，做為工作室的助手，或是在需要的時候提供某些肖像畫的複製版本。

　　「保羅的蒙召」在當時的社會十分流行，許多畫師皆創作過類似的題材，丁托列托希望自己的畫能超越其他人，除了畫出

了神蹟發生時的暴風及特殊的光線，他還將「聲音」摻入畫面。左方騎馬的人摀住了耳朵，好像受不了天上傳來的眾多聖神對保羅的質問「為什麼你要處決我們呢？」地上也有一只被震破的手鼓。

可莫頌詞記載了丁托列托對音樂的熱愛，另一位藝史學家瓦薩里（Giorgio Vasari）也在1568年寫道：「在威尼斯住了一位藝術家名叫丁托列托，他精通各種藝術，特別是演奏多種樂器。他的舉止合宜，但在繪畫方面常添加奇幻、華麗、令人意想不到的元素，的確是繪畫領域中罕見的天才。」

丁托列托以音樂做為日常生活的調劑，這點同於威尼斯人文派所提倡的清醒、健康、節制的生活態度。文藝復興時期的人認為，過度的憂鬱、瘋狂是經常威脅藝術家的病害。丁托列托藉由音樂來排解心情，對他而言樂器並不是玩物，而是一種心靈救贖的方式，從這些作品中即可見音樂對他的重要性。

融合拜占庭及文藝復興畫法

丁托列托的早期作品〈莫林與聖母的對話〉參雜著不同的風格，右邊的僧侶臨摹了博尼法西奧（Bonifacio de' Pitati）的作品，在平面構圖及色彩使用方面，有著傳統拜占庭藝術的風格。這代表丁托列托嘗試了傳統威尼斯畫派那種厚重布料皺摺的筆法，但更吸引他的，是羅馬、翡冷翠等藝術中心的新現代藝術手法，以及在造形及雕塑各方面的創新發展。

所以相較之下，畫作左邊的人物則比較立體，男子好像正轉身聆聽後方的婦女說話，充滿動態感。因為他揣摩了米開朗基羅的作品。從這幅1540年代創作的作品可看出丁托列托在藝術上的定位還不明確，他意圖把不同的畫風融合為一，就像是一幅拼貼作品一樣，實驗會激盪出什麼效果。

他採用了金字塔形的構圖，兩方人物向聖母馬利亞傾斜，後方的樹幹賦予人物一個可倚靠的背景。從左側人物的腳可推測，畫的底端應該懸掛在視水平線上，讓人仰頭觀看。其中一個特別

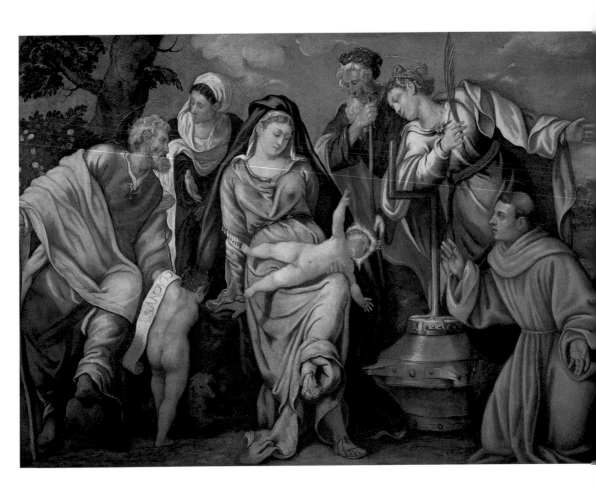

的視覺效果，只有將這幅畫高掛在牆上才比較明顯——聖母馬利
亞的腳呼之欲出，讓信眾獻上一吻。

　　有此可見，丁托列托在早期創作中便考慮到畫作的立體效
果。而養成這種風格的一大因素，是二十三歲的時候，受到羅馬
貴族彼薩尼（Vettor Pisani）的委託創作一系列畫作。

丁托列托
莫林與聖母的對話
1540
油彩畫布
171.5×243.8cm
紐約Berry-Hill畫廊

立體效果

　　彼薩尼雖年輕，但對藝術有獨到的品味及眼光，他希望丁托
列托能夠以拉斐爾之徒羅瑪諾的作品為範本，因此給了丁托列托
一筆旅費，前往義大利內陸的得特宮（Palazzo del Te），參考羅瑪

丁托列托
以馬忤斯的晚餐
1542/3　油彩畫布
156×212cm
匈牙利布達佩斯市
美術館藏

圖見30、31頁

諾繪畫讓人感到暈眩的特殊立體效果。這次的旅行經驗深刻地影響了丁托列托的繪畫風格。

　　後來，丁托列托以奧維德（Ovid）的《變形記》為主題，為彼薩尼新婚整修的皇宮創作了十六幅天井畫。其中〈丟喀里翁和妻子琵臘在泰米斯女神廟前祈禱〉以及羅瑪諾的〈賽琪被西風綁架〉便可見其相似之處：人物常常是由下往上看的角度，或是側身躺著的。

　　丁托列托也以許多威尼斯本地的雕像做為靈感來源，在神廟前祈禱的女子，便和威尼斯一處大教堂上的雕像構圖十分相似。這樣不同的視角及人體呈現方式，是因為丁托列托將身體視為一種重擔，一種為了保護靈魂而存在的一付脆弱軀殼。

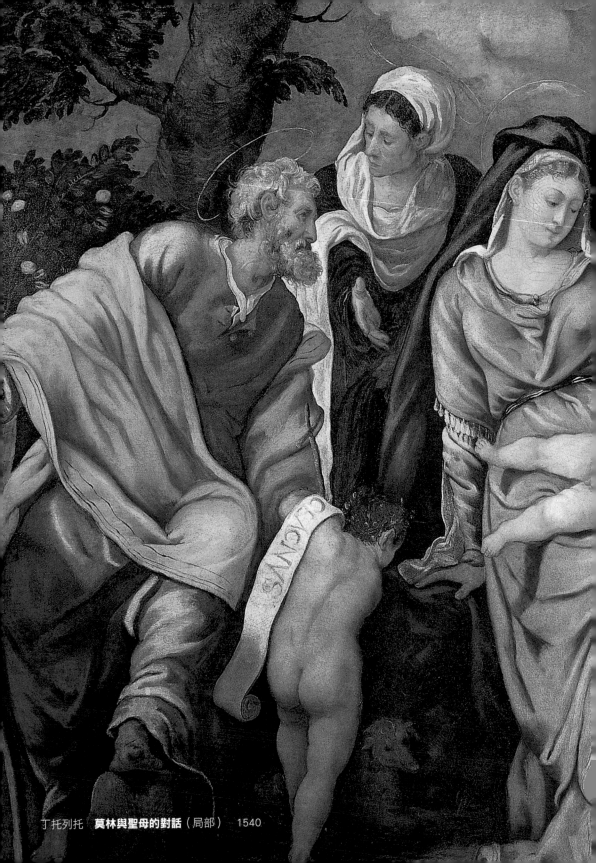

丁托列托　**莫林與聖母的對話**（局部）　1540

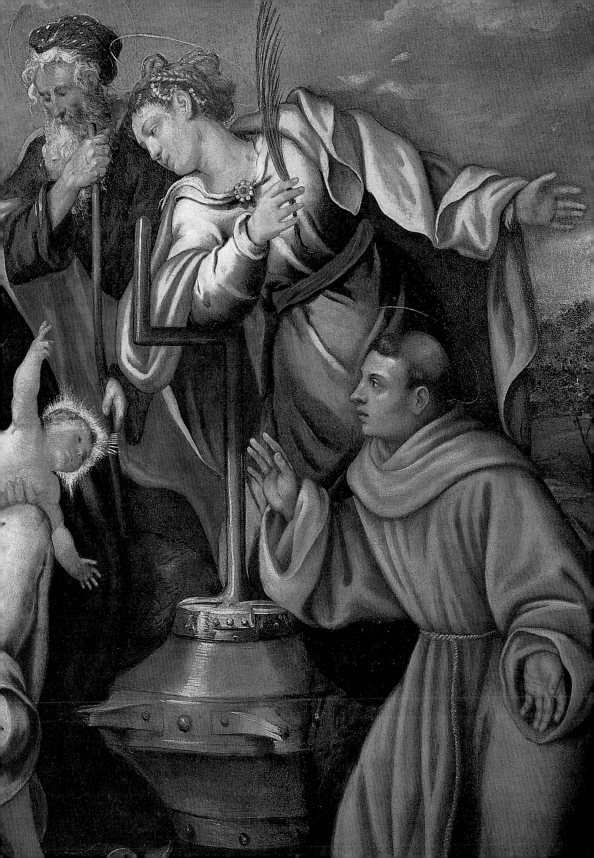

丁托列托　**丟喀里翁** (Deucalion) **和妻子琵臘** (Pyrrha) **在泰米斯** (Themis) **女神廟前祈禱**　約1542
油彩木板　127×124cm　義大利Modena Estense畫廊

羅瑪諾　**賽琪被西風綁架**　約1527　油彩於牆面　義大利曼圖亞（Mantua）得特宮

威尼斯的兩件石雕作品，約1525年代。

同樣的，仰視視角被運用在另一幅同時期的作品〈醫生們與基督〉，創造了一種宏偉的觀感。位於畫面中心，在梅瑟雕像之下的是十二歲的基督，他正和醫生們激烈地辯論著。醫生們的手上都拿著書籍，這也點出了威尼斯在十六世紀曾是出版業的中心。丁托列托的許多朋友是出版者、作家、插畫家、藏書家，他藉由這次描繪《新約聖經》的機會呈現了書籍與智慧競賽的主題。

早期創作謀生的一些方式

除了私人委託之外，畫家也藉由從工作室生產、販賣畫作，前述畫師博尼法西奧，便是威尼斯屬一屬二的工作室經營者。雖然博尼法西奧傳統及保守的繪畫風格無法滿足年輕的丁托列托，但是工作室的經營手法，例如彩繪的斗櫃及裝飾品，則是他學習的第一本生意經。

據藝史家利多爾斐記載，丁托列托曾在聖馬可廣場的拱梁下

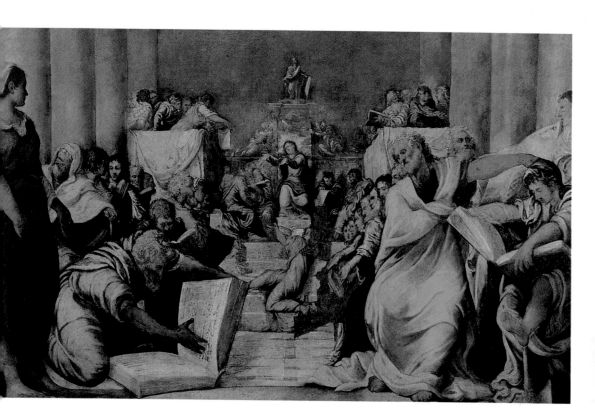

丁托列托
醫生們與基督
約1542　油彩畫布
197×319cm
米蘭大教堂博物館藏
圖見36頁

方擺攤子，賣一些彩繪的家具。但當局限制商販在聖馬可廣場擺攤，所以丁托列托便另謀他法，不久後覓得一位私人委託者，畫了六幅現位於維也納藝術歷史美術館的長幅畫作，其中包括〈搬運諾雅之舟〉、〈所羅門王與希巴女王〉。

這些畫作之中可見不同膚色的人種，有歐洲人、黑人、有戴著皇冠的國王、有包著頭巾的阿拉伯人。丁托列托也在畫作中嘗試了複雜的構圖、新穎的建築裝飾及活潑的視覺動線。

大約在1539至47年之間，丁托列托住在威尼斯的商業貿易中心——大運河雷雅托橋（Ponte di Rialto）附近。來來往往的商船帶來了異國風情的商品及過客，這促使丁托列托的畫中常有多元文化的人物面貌及裝扮，就如〈所羅門王與希巴女王〉及〈奴隸的奇蹟〉兩件作品所呈現的。

雷雅托橋附近有十幾處船港，讓年輕的丁托列托便於旅行各地。自從47年搬至新的住所後，丁托列托的畫作尺寸忽然變大

了，就此可推測，之前的住所並沒有很大的空間供他作畫。

　　丁托列托也像是室內設計師一樣，為客戶裝點牆面。但不像一般人只畫花草圖騰，他拿手的是「奇幻故事」。各式群簇的動物及小人物，在畫布四周忙碌地玩耍。特異的風格很快地為他奠定了口碑。1545年的時候，有一位著名的藝評兼收藏家亞倫提諾（Pietro Aretino）又為他寫了一篇頌詞，並委託他創作兩幅以神話為主題的畫作放在自己的寢室內。

　　在1500至1550年代，威尼斯盛行由教友們創立的聖事善會（Confraternities of the Sacrament），而幾乎每一所聖事善會都會懸掛以「最後的晚餐」主題的畫作。丁托列托在這個期間內至

丁托列托
搬運諾雅之舟
約1544　油彩木板
29.5×157cm
維也納藝術歷史美術館藏（右頁下圖為局部圖）

丁托列托　**女神拉托那將惡村民變青蛙**
約1542/53　油彩木板
22.6×65.5cm　倫敦大學可陶德藝術學院畫廊

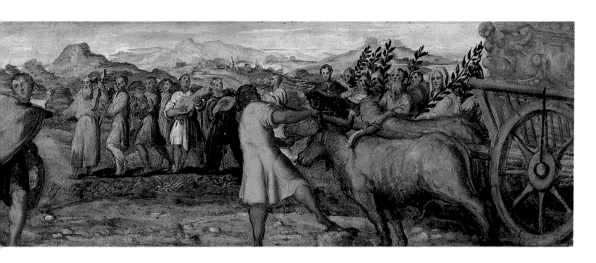

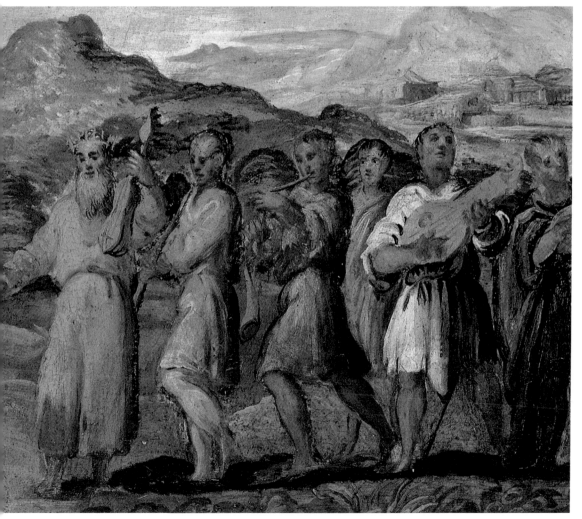

少受委託畫了十二幅的〈最後的晚餐〉。第一幅〈最後的晚餐〉是在1547年畫的，和其他的畫師比起來，丁托列托的作品充滿了動態與情緒張力。就連服飾布料的皺褶，都可以感受到慌亂的氛圍，不像〈莫林與聖母的對話〉裡修士袍看起來像是厚重的麵糰，丁托列托的畫技已進步許多，風格也愈趨現代。

在〈最後的晚餐〉左右兩方各有一名女子拿著食物與飲品進入畫面，光著腳的她們其實代表了信仰（左）及博愛（右），也是聖事善會所倡導的兩項重要美德。並且也點出了威尼斯聖事善會從1539年開始，便被賦予照顧無業未婚女子的社會任務。

聖事善會主要負責策畫祭祀遊街、參訪病老教友、參加會員

丁托列托
所羅門王與希巴女王
約1544　油彩木板
29×157cm
維也納藝術歷史美術館藏

圖見39頁

丁托列托　**所羅門王與希巴女王**　約1545
油彩畫布　18×50cm
倫敦大學可陶德藝術學院畫廊藏

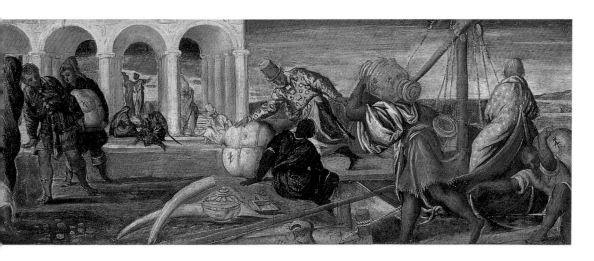

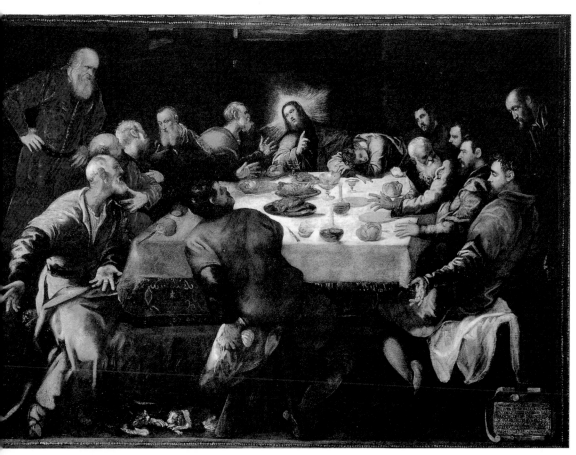

丁托列托　**最後的晚餐**　1559　油彩畫布　240×335cm　巴黎聖弗朗西斯澤維爾教會

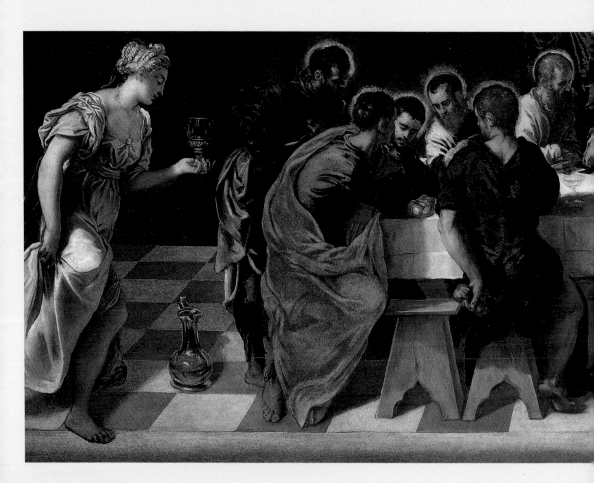

丁托列托
所羅門王與希巴女王
約1554　油彩
58×205cm
西班牙馬德里普拉多
美術館藏

丁托列托
最後的晚餐
1547　油彩畫布
157×443cm
威尼斯San Marcuola
教堂藏

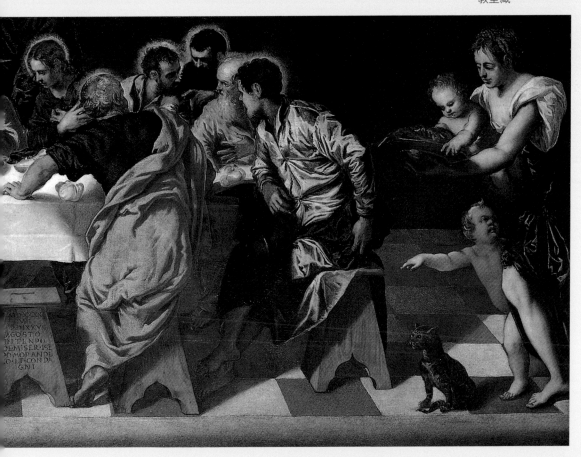

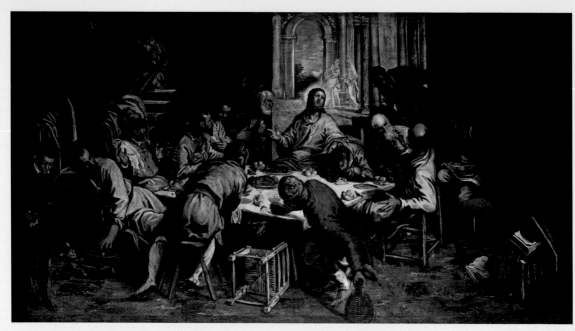

丁托列托　**最後的晚餐**　約1556/8　油彩畫布　221×413cm　威尼斯聖托瓦索（San Trovaso）禮拜堂

丁托列托　**阿波羅與馬西亞斯的競賽**　約1545　油彩畫布　139.7×240.3cm
美國康州哈特福特偉茲沃爾斯博物館（Wadsworth Atheneum, Hartford）

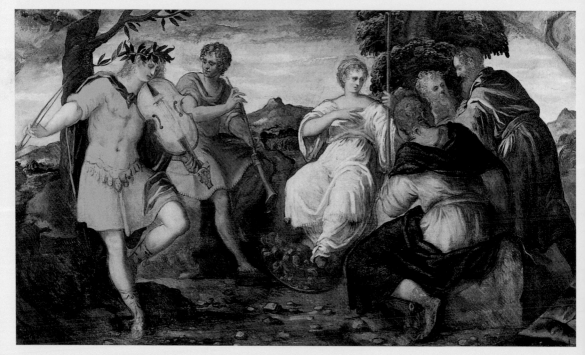

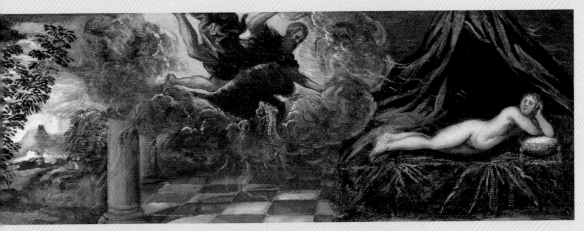

丁托列托　**朱彼特和塞墨勒**　約1545　油彩畫布　23×65cm　倫敦國家畫廊藏

丁托列托　**基督與犯下私通罪的婦女**　約1546　油彩畫布　118.5×168cm
羅馬國家古代美術博物館藏（Galleria Nazionale d'Arte Antica）

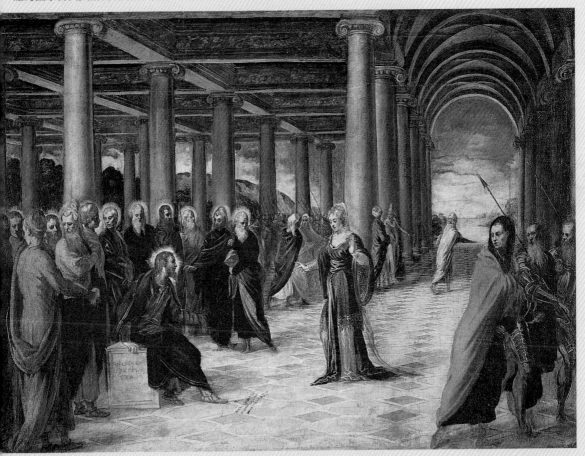

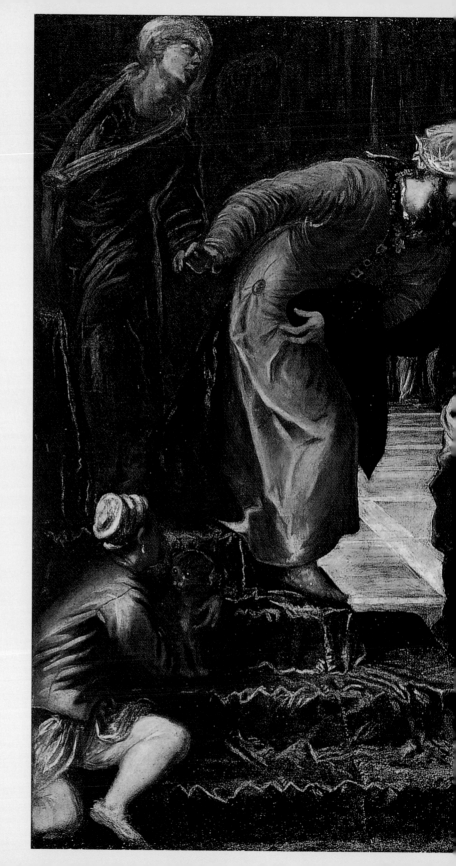

丁托列托
尤吉菲與奧勒菲
1547-1548
油彩畫布
208×276cm
英國皇室收藏

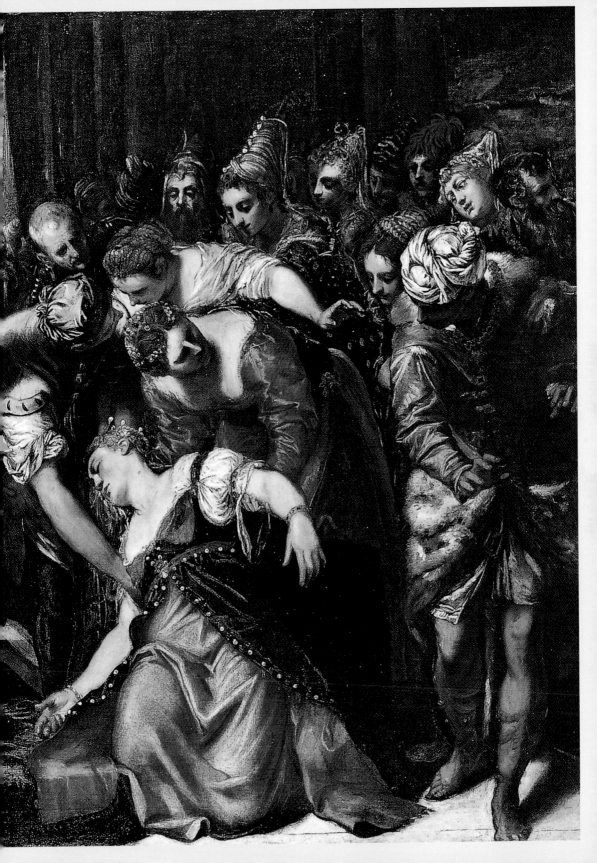

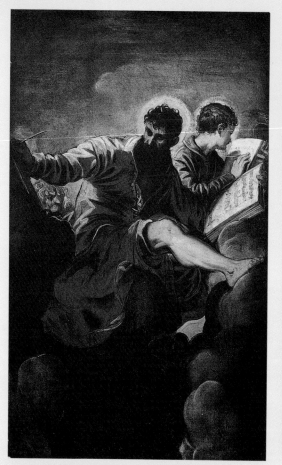

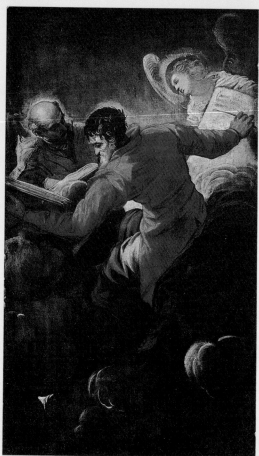

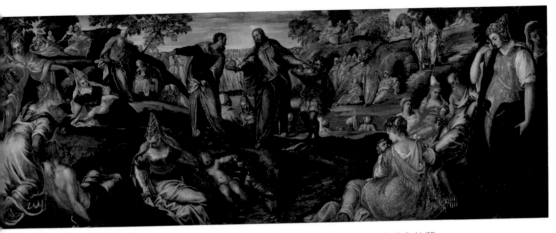

丁托列托　**麵包和魚的奇蹟**　1545/50　油彩畫布　155×408cm　紐約大都會美術館藏

丁托列托　**傳福音者馬爾谷與若望**　1557　油彩畫布　257×150cm　威尼斯聖瑪利亞百合教堂（左頁左上圖）
丁托列托　**傳福音者路加與瑪竇**　1557　油彩畫布　257×150cm　威尼斯聖瑪利亞百合教堂（左頁右上圖）

丁托列托　**以斯帖和亞哈隨魯王**　約1555　油彩　59×203cm　西班牙馬德里普拉多美術館藏

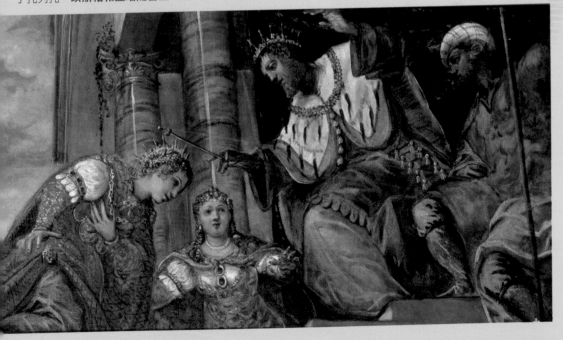

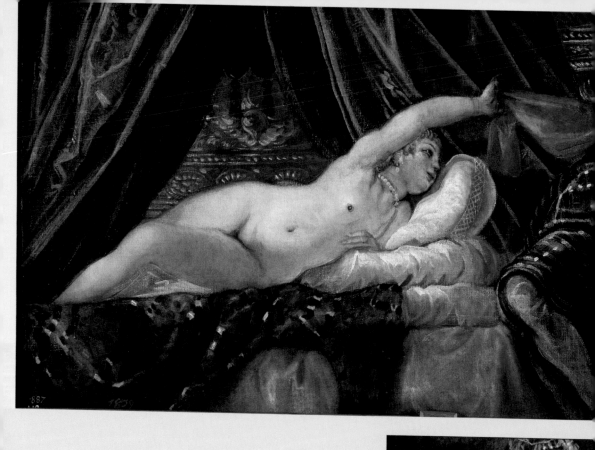

丁托列托
朱蒂斯斬殺敵將
約1555　油彩
58×119cm
西班牙馬德里普拉多
美術館藏

丁托列托
約瑟夫與朱彼特之妻
約1555　油彩
54×117cm
西班牙馬德里普拉多
美術館藏

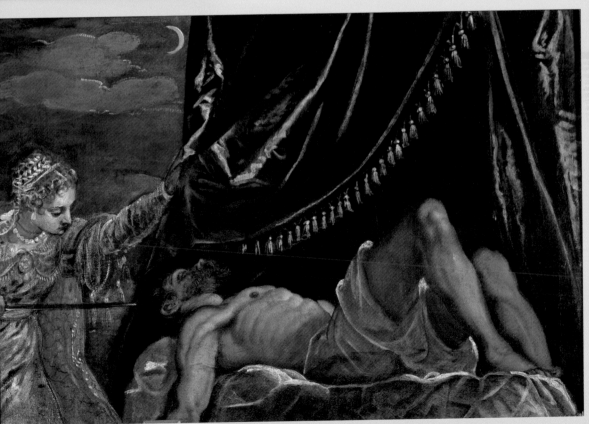

丁托列托
溺水梅瑟被救起
約1555　油彩
56×119cm
西班牙馬德里普拉多
美術館藏

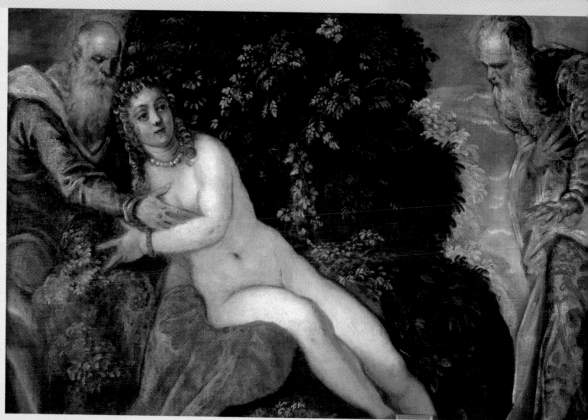

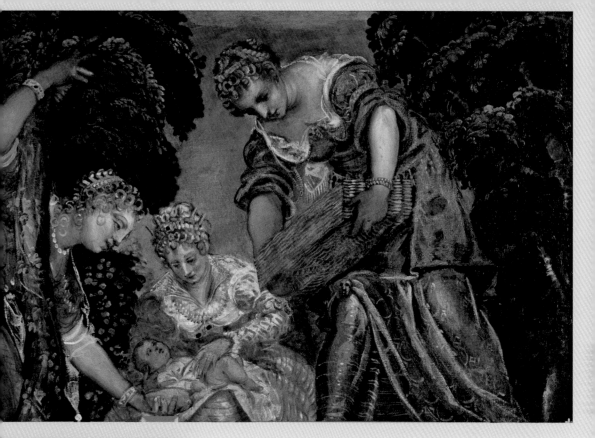

丁托列托
蘇珊娜與老者
約1555　油彩
58×116cm
西班牙馬德里普拉多
美術館藏

49

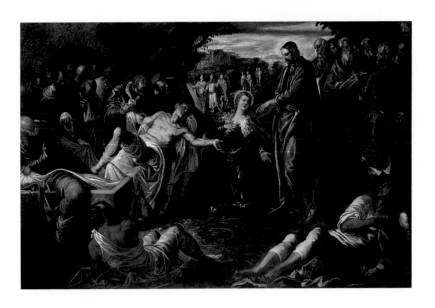

丁托列托
拉匝祿的復活
1558-9　油彩畫布
180×275cm
美國明尼亞波里斯藝術
學院藏

丁托列托　**卸下聖體**
約1560　油彩畫布
227×294cm
威尼斯學院藝廊藏

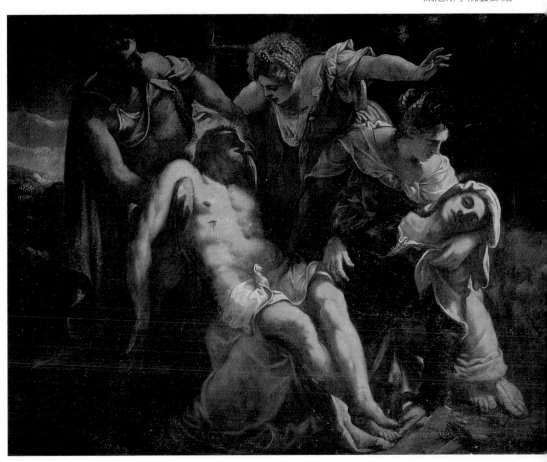

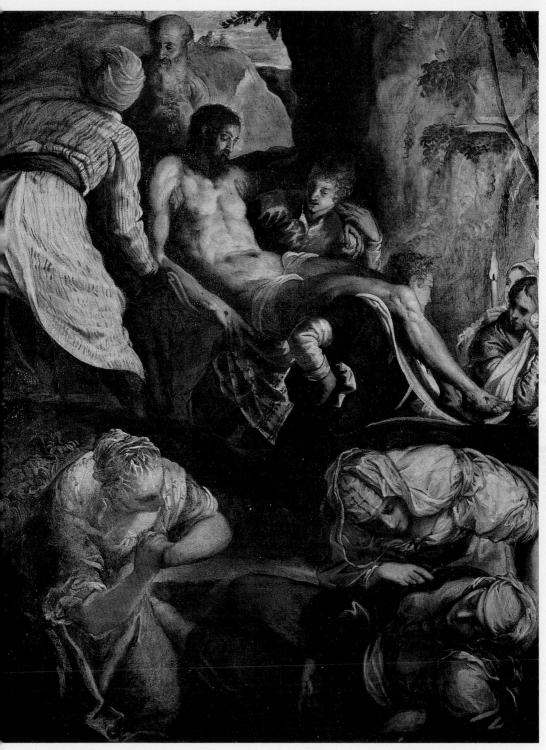

丁托列托　**基督被抬入墳墓**　約1564/65　油彩畫布　164×127.5cm　愛丁堡蘇格蘭國家畫廊藏

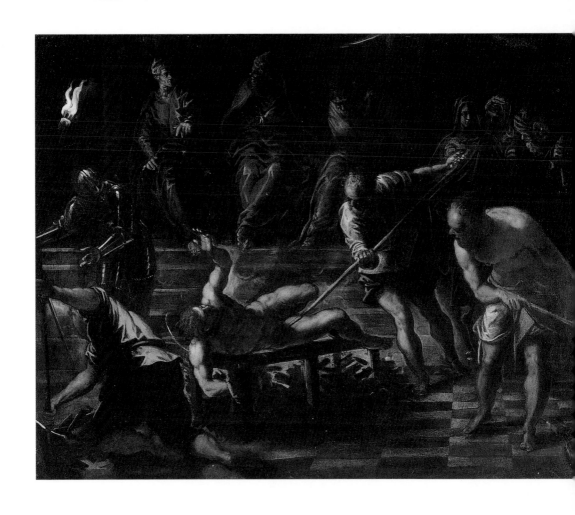

的喪禮，而這些人大部分都是小商人、漁夫或工匠。但不像六大
教會的大會教堂，聖事善會並沒有充裕的空間擺放祭壇、風琴等
設施，所以小教堂裡只有一張用深色胡桃木大桌和板凳供與會成
員使用，因為對聖餐（Eucharist）概念的崇敬，因此〈最後的晚
餐〉經常是懸掛在大桌後方牆上，供人瞻仰的畫作。

成名代表作〈奴隸的奇蹟〉

　　1548年，丁托列托在一夜之間成為威尼斯眾所皆知的畫家。
他花了多年心血所畫的〈奴隸的奇蹟〉歷經了長年的爭論以及價
格的談判，終於在四月掛上了聖馬可大會教堂的禮拜堂。

丁托列托
聖勞倫斯受難圖
1569/76　油彩畫布
93.5×118.2cm
私人收藏

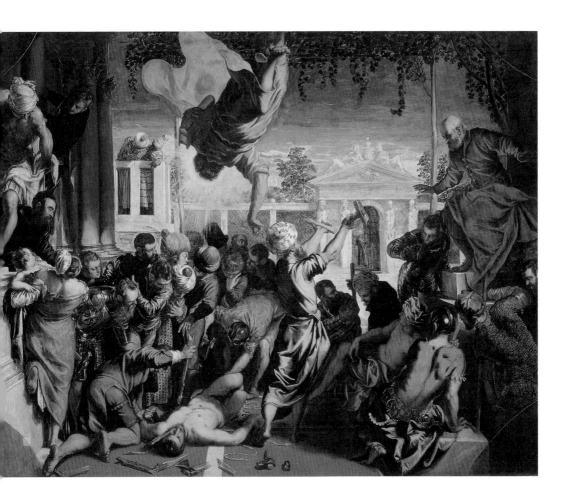

丁托列托　**奴隸的奇蹟**
1547/48　油彩畫布
415×541cm
威尼斯學院藝廊藏

聖馬可大會教堂外觀
（大圖見218頁）

　　這幅畫所描述的故事是一位小城郡主的奴隸，未經主人的同意，走向了聖馬可之墓的萬里朝聖。回城時，受到懲罰，就如畫作所描繪的這一幕，主人要將奴隸的眼睛挖出、雙腳砍掉、把嘴搗爛，但這些刑求的用具卻起不了任何作用。

　　畫作右方的男子便是那位郡主，看到這一幕使他啞口無言，相信了聖馬可的奇蹟。最後他和奴隸一起到聖馬可的墓前參拜。

　　這幅畫是由聖馬可大會教堂（Scuola Grande di San Marco）1547年委託丁托列托所作。這裡曾是威尼斯最富盛名的教堂之一，於十五世紀末興建，無論是建築外觀或內部陳設，皆充滿富有歷史典故的名畫及雕刻。今已改建成醫院。

　　聖馬可大會教堂自1542年開始裝飾剛興建完成的分會所，丁

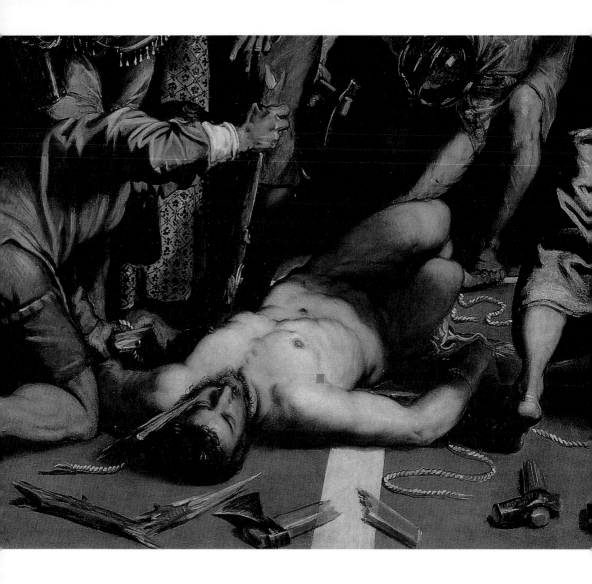

托列托的岳父在1547年成為教會中重要的董事成員，使丁托列托
順勢得到繪畫委託。但會所幾乎裝飾完畢，只剩面向聖喬凡尼保
羅廣場的一面牆，由於光線強烈，使畫作呈現頗為棘手。

　　但他善用了鮮豔的色彩及強烈的陰影反差，克服光線的問
題，創造了〈奴隸的奇蹟〉，讓畫看起來像是原先兩扇窗戶中間
的另一扇窗。畫作中的光線是從右邊射入，正好和傍晚信眾集會
時的光線方向一致。

　　藝評家亞倫提諾稱讚道：「圍繞在畫作前觀賞的信眾們，與

丁托列托
奴隸的奇蹟（局部）
1547/48

丁托列托
奴隸的奇蹟（局部）
1547/48（右頁圖）

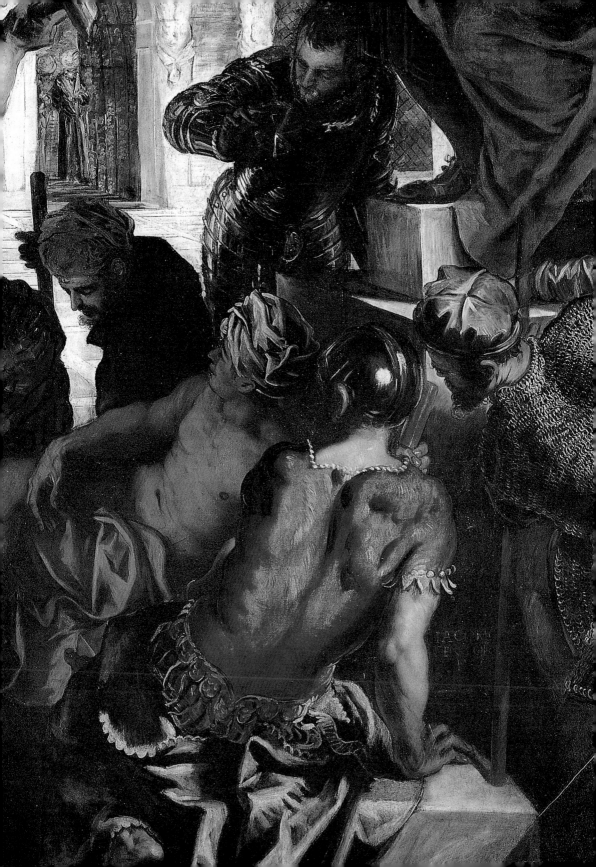

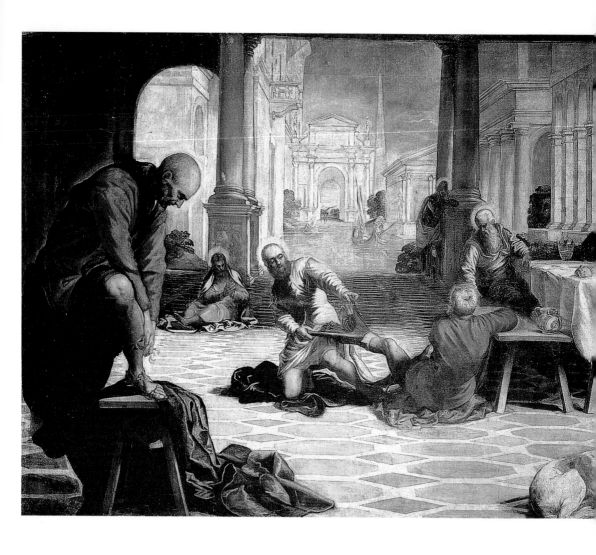

畫中的人物融為一體，讓這幅畫作像是真的在眼前發生的事實，
而不是畫家創造出來的幻象。」並在另一封信中稱道：「丁托列
托贏了威尼斯畫家之間的競賽。」

　　剛從歐洲內陸旅行回來的提香，一聽到亞倫提諾的說法大為
不悅。但歷史證明亞倫提諾的說法是對的：提香晚期只接受歐洲
皇室的繪畫委託，逐漸淡出了威尼斯畫壇，丁托列托便成了威尼
斯藝術市場裡歷史畫作的龍頭，經手神話傳說、聖經典故、歷史
故事及傳奇人物等各式各樣的大型創作。他唯一需要小心的對手
只剩下保羅・威羅內塞。

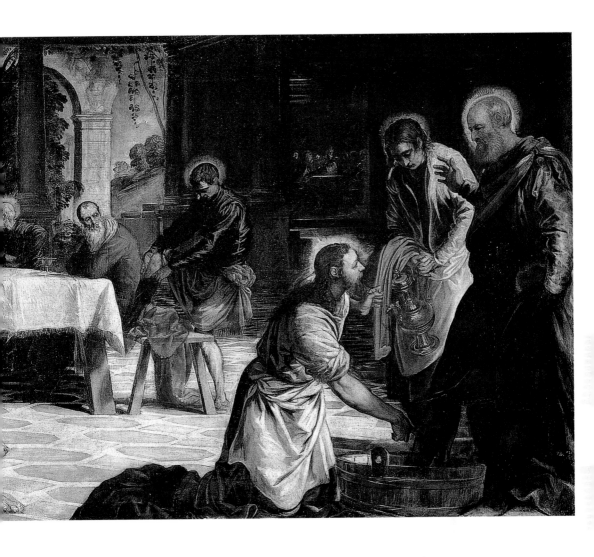

丁托列托
基督為門徒洗腳
1548/49　油彩畫布
210×533cm
馬德里普拉多美術館藏

〈基督為門徒洗腳〉

　　〈奴隸的奇蹟〉之後，丁托列托為威尼斯增添了無數的重要藝術資產，包括1548年創作的〈基督為門徒洗腳〉。這幅畫不只運用了篇幅超寬的景觀式構圖，因為懸掛在教堂的左側牆上，丁托列托依環境特色，設計了從畫作左方走來，仰頭觀望會看起來特別立體的畫作。

　　從最左方前景踩在凳子上綁鞋帶的門徒，到後方協助將靴子脫下的門徒，這幅畫中多位人物取材自米開朗基羅的戰爭畫作。

這不只使得繪畫充滿動態感，也使視覺動線有了流暢的軌跡。

畫作背景宏偉的建築取材自建築理論家塞里歐（Sebastiano Serlio）的著作《論建築》，不是實景，而是一種理想的典範，與《新約聖經》的主題搭配起來，頗有威尼斯獨有的氣氛。雖然也有其他藝術家採用相同造形做為畫作背景，但沒有人能像丁托列托一樣，將人與建築之間的互動發揮自如。

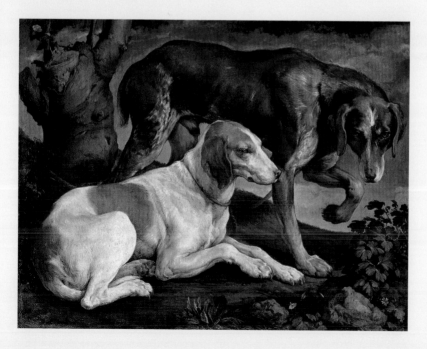

巴薩諾　**兩隻獵犬**
1548/49　油彩畫布
61×79.5cm
巴黎羅浮宮藏

值得一提的是，當狗出現在宗教畫作中經常帶有負面的含意，在此畫的中下方也有一隻狗，牠可被解讀為背叛基督的猶大。這隻狗在畫中性情表現溫和，彰顯了〈基督為門徒洗腳〉的謙遜可軟化任何敵對的態度。丁托列托其實是從同輩畫家巴薩諾（Jacopo Bassano）的作品〈兩隻獵犬〉中複製了這隻狗，這也是他向藝術收藏家、委託者證明自己可以輕而易舉的模仿任何畫風的表示。

聖洛克教堂（San Rocco）—— 〈聖洛克治療瘧疾病患〉、〈天使降臨監獄帶走聖洛克〉

　　創作了〈奴隸的奇蹟〉之後，聖馬可大會教堂只剩下零散的小空間可以裝飾，所以丁托列托將注意力轉往至新升格擴建的聖洛克教會尋求工作機會。

　　聖洛克教會從1515年開始興建宏偉華麗的聖洛克大會教堂（Scuola Grande di San Rocco），並且希望將舊教堂建築改建為醫院服務教友。這個計畫雖然遭鄰近聖方濟榮耀聖母教堂（Santa Maria Gloriosa dei Frari）的反對，不過他們仍請丁托列托創作了〈聖洛克治療瘧疾病患〉以宣示興建醫院的決心。

　　據流傳聖洛克在十四世紀時橫跨法國至義大利，於各個瘧疾

聖洛克大會教堂外觀，右側為舊建築「聖洛克教堂」，左側為新建築「聖洛克大會教堂」。（大圖見220-221頁）

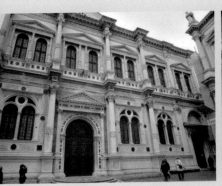

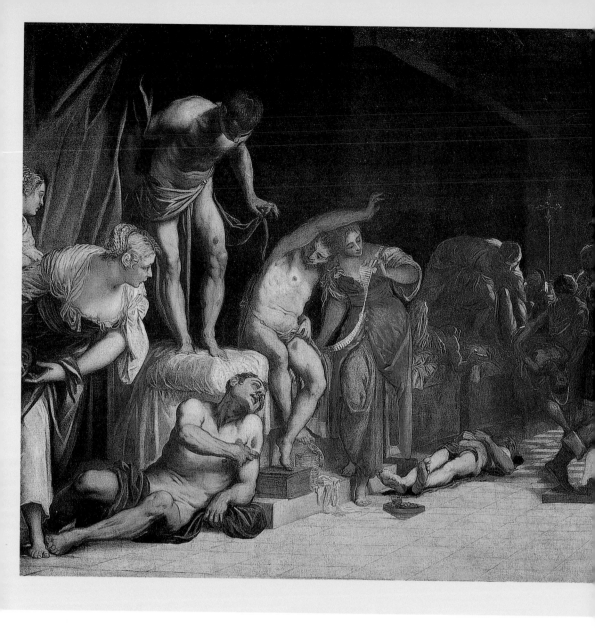

肆虐的城市治療病患，創造了許多奇蹟，但自己最後也病死於牢
中。1478年，在社會大眾因瘟疾而感到惶惶不安時，聖洛克教堂
在威尼斯成立，頓時成為了最熱門的朝聖之地。

　　〈聖洛克治療瘟疾病患〉的構圖形式同於〈基督為門徒洗
腳〉，但光線的安排則營造出醫院昏暗的感覺，從右下方進入的
光線受前景人物的阻擋，中景及背景人物只能依稀看出他們的輪

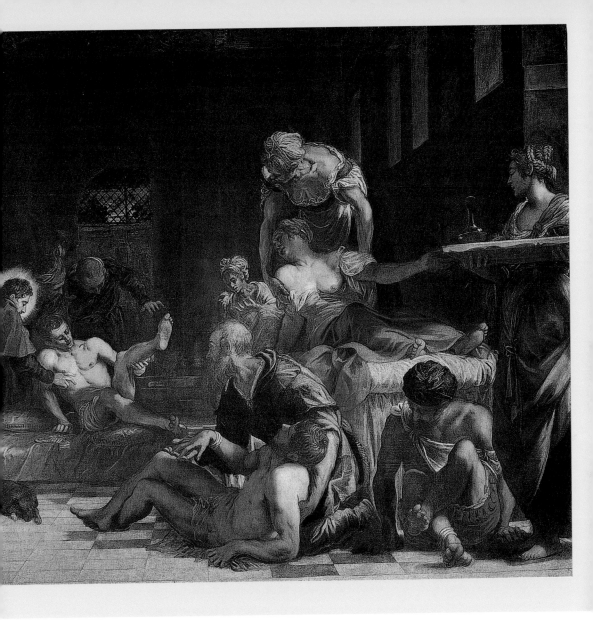

丁托列托
聖洛克治療瘟疾病患
1549　油彩畫布
307×673cm
威尼斯聖洛克教堂

廓。

　　丁托列托美化了病人和乞丐，許多肢體動作取材自羅馬、托斯卡尼的雕塑及繪畫，例如，左方伸長了手拿取縛帶的人物是取自於一位法官的墓碑雕塑，原作手上是拿著書籍捲軸。丁托列托請模特兒擺出相同的姿勢，然後在畫布上描繪出來，讓人物的動作、膚色更為真實。

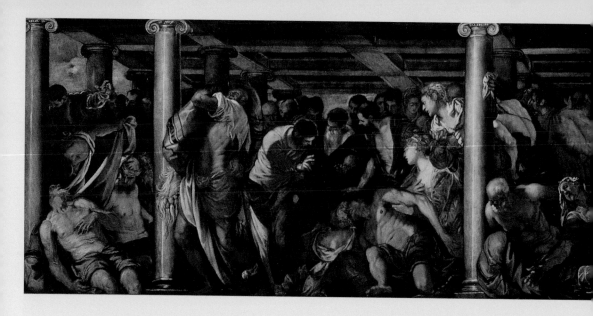

躺在地上的屍體，以及傾倒的人顯現出病體的沉重，也象徵人類所受的苦難，以及前往另一個更美好世界的道路。〈聖奧古斯丁的奇蹟〉也運用了同樣的概念。

1549年完成〈聖洛克治療癘疾病患〉之後，丁托列托等了十年才有機會為同一所教堂創作〈基督於耶路撒冷的畢士大池〉，同樣也是以疾病的治癒為主題。後來丁托列托爭取到為聖洛克擴建的大會教堂創作宏偉的天井壁畫，費時多年裝飾了「大廳」、「寄宿廳」等空間，頗受好評，和教會維持良好的互動。

因此1567年，教會請求丁托列托返回聖洛克教堂創作了〈天使降臨監獄帶走聖洛克〉，它描述聖洛克雖死於異鄉監獄，但最後仍被天使拯救升天的故事。這幅畫就掛在〈聖洛克治療癘疾病患〉的對面，因此構圖相仿，都是處於昏暗的房內。

〈天使降臨監獄帶走聖洛克〉是藝術史上描繪監獄最殘酷且寫實的一幅——牢房中四處是被鎖鍊栓起的囚犯，右方一人還能透過小窗與獄卒談話，從地窖裡探頭出來的是一名手被砍掉的小偷，趴在地上將餐點送進地窖的是另一名獄卒，而其他大部分的人，都驚訝地看見天使穿透過右方的鐵柵欄，前來拯救聖洛克。

有趣的是，這名天使的姿勢和衣服皺摺，和早先二十年前的

丁托列托　**基督於耶路撒冷的畢士大池**
1559　油彩畫布
238×560cm
威尼斯聖洛克教堂

圖見64頁

丁托列托
聖奧古斯丁的奇蹟
約1549　油彩畫布
225×175cm
義大利維琴薩市立陳列館（Museo Civico, Vicenza）（右頁圖）

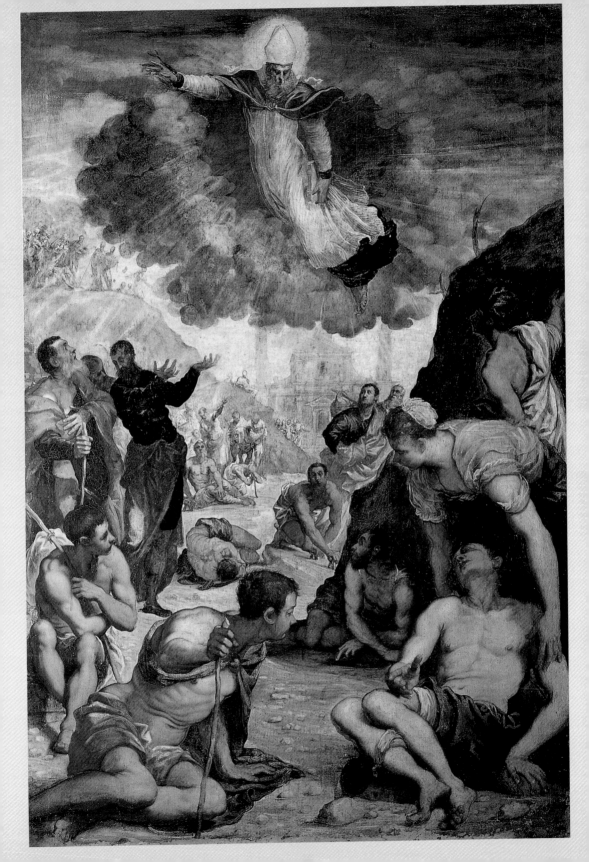

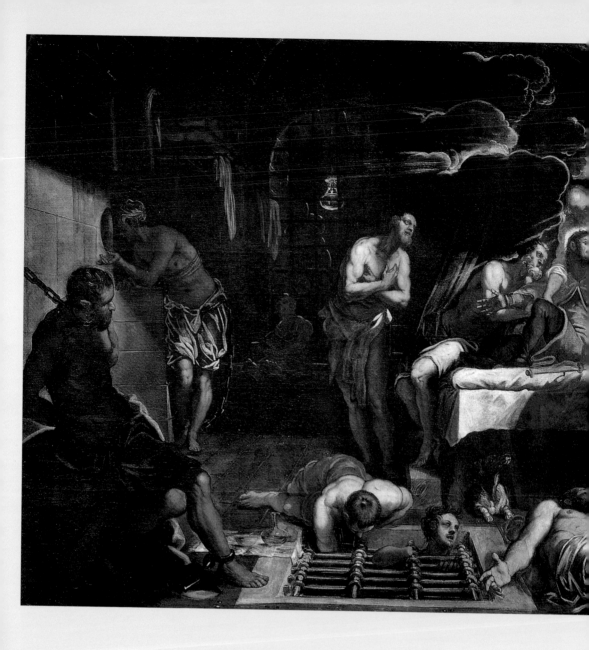

丁托列托
天使降臨監獄帶走聖洛克（又名**聖洛克之死**）
1567　油彩畫布
300×670cm
威尼斯聖洛克教堂

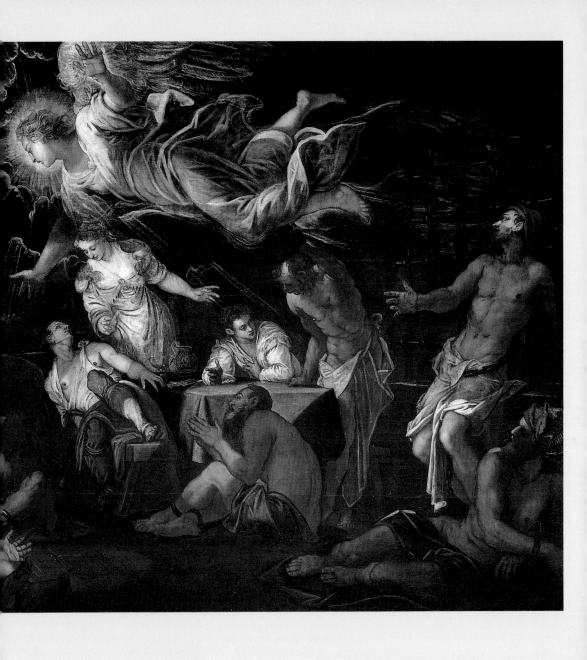

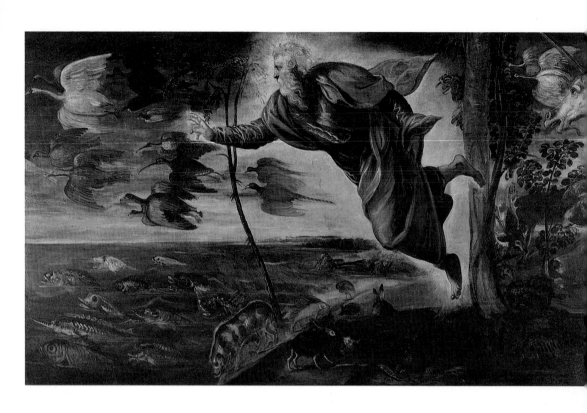

作品〈奴隸的奇蹟〉如出一轍，因此可推測，丁托列托是使用相同的模型所繪製的，而這個模型可能加上了布料，並用黏膠或石膏預先固定了衣服的皺摺。這應該是丁托列托畫室中經常使用的技法。

《創世紀》系列作品

1550年代，丁托列托獲得威尼斯三一學院（Scuola della Trinità）的委託，創作了一系列以《創世紀》為題材的作品，包括：〈創造動物〉、〈阿貝爾之死〉、〈誘惑亞當〉。比較有趣的是，〈創造動物〉中畫了許多不同種類的魚，因此被暱稱為〈魚的創世紀〉，因為威尼斯有豐沛的漁產，而參加三一學院的教友又多是漁民，因此對

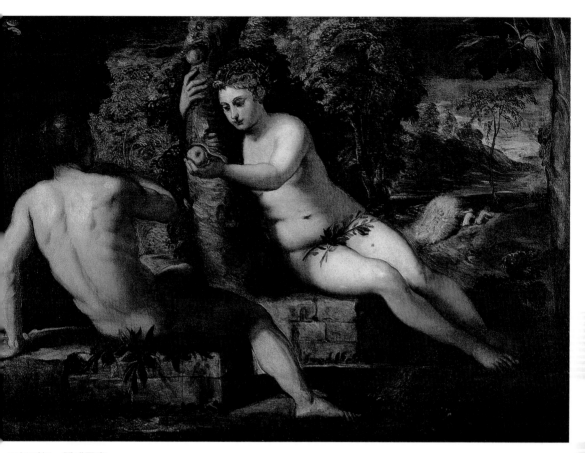

丁托列托　**誘惑亞當**
約1551/52　油彩畫布
150×220cm
威尼斯學院藝廊藏

丁托列托　**創造動物**
約1551/52　油彩畫布
151×258cm
威尼斯學院藝廊藏
（左頁上圖）

崔安托（Antonio da
Trento）
顧影自憐的納西瑟斯
約1550　木刻版畫
29×18.7cm
德國不來梅美術館藏
（左頁下圖）

這幅畫感到特別親切。

　　丁托列托創作這一系列作品時，考慮到了一致性，因此以樹幹及森林景觀做為每幅畫中重複出現的背景，〈創造動物〉可以從森林外看到海，而〈阿貝爾之死〉、〈誘惑亞當〉也看得見海洋出現在遠景。這種創作方式就像是連環漫畫一樣，經常出現在敘事性的宗教裝飾作品中。

　　而這一系列最成功的作品為〈誘惑亞當〉，丁托列托的妻子有可能擔任了夏娃角色的模特兒，而亞當則取材自一幅木刻板畫，兩者的結合經常為後輩畫家所仿效。唯一的缺陷是亞當的脖子有曬黑的痕跡而身體則無，就像是他為了當模特兒而特別把衣服脫下，但在亞當與夏娃的世界裡，衣服應該是還沒被發明的。

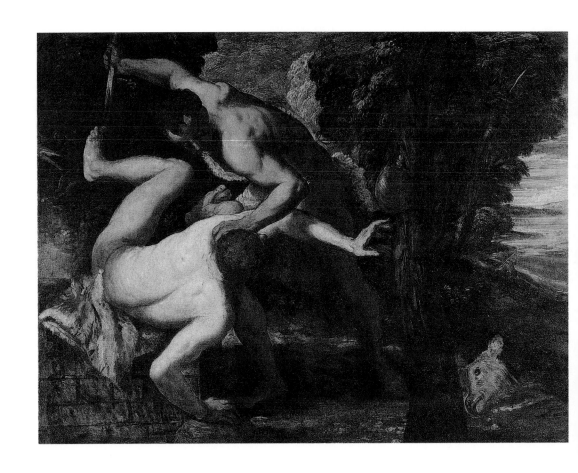

丁托列托畫中女人的形象

　　女人在丁托列托的作品中有著特殊的地位。他以強烈的情感及好奇心尋求了解女性基本處境的處理方式，因此他畫出的女性面貌異於其他同期的威尼斯畫家。他畫過魅惑男人的女子、性暴力受害者、母親、女兒、女英雄、謬斯、四季女神、妓女。很難從這些相異的角色建立起一個他對女性普遍的呈現（再現）手法。但深入解讀會發現她們透露了丁托列托自己和女人之間的關係，或是威尼斯女性的社會地位。

　　從丁托列托最早期的作品〈醫生們與基督〉就可看見重要的女性角色，畫面左方有一位女性的背景，她或許是聖母馬利亞，冷靜的身形和身旁激動的學者醫生們形成反差。她的視線與中央

丁托列托　**阿貝爾之死**
約1551/52　油彩畫布
149×196cm
威尼斯學院藝廊藏

丁托列托　**聖母參訪**
約1549　油彩畫布
240×146cm
義大利波隆那國立陳列館（右頁圖）

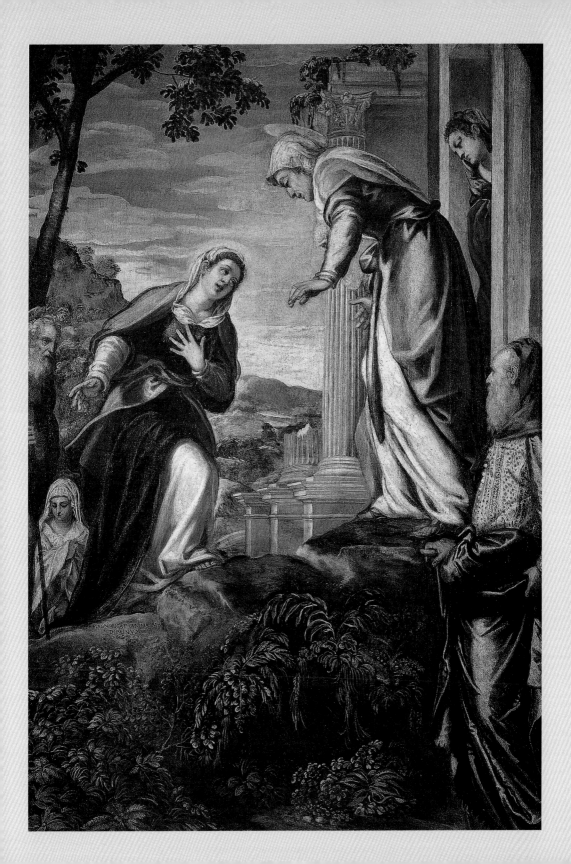

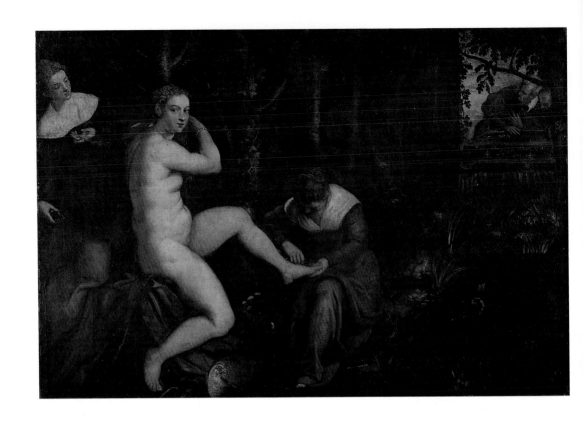

的基督連結，基督也好像是為了她而付出一切。從這幅畫之後，丁托列托經常將女性擺在畫作中能夠完整目睹描述故事的位置，無論是從兩側步入畫中，如：〈最後的晚餐〉（1547）、〈聖洛克治療瘟疾病患〉；或是背對著觀者，如：〈奴隸的奇蹟〉（1547/48）。

但丁托列托畫中的女性常是複雜又曖昧不明的，像是〈蘇珊娜與老者〉的主角充滿了肉體的豐腴之美，卻又象徵了無辜受累的女子。畫中的一些小細節更進一步告訴了我們這名女子的身分。靠著花牆擺放的鏡子象徵了欲望——也是象徵妓女的物品。在鏡子之前擺放了綴著蕾絲花邊的內衣、梳子、金戒指、髮釵、珍珠項鍊，一些象徵榮華富貴的物品。

穿著優雅的威尼斯美女曾名享各地，愛美的女子會把頭髮泡在海水裡漂白成亮金色，或在屋頂做日光浴，關於美容的書籍也炙手可熱。1543年威尼斯當局頒布法令管制珍珠的數量，所有的

丁托列托
蘇珊娜與老者
約1550　油彩畫布
167×238cm
巴黎羅浮宮藏

丁托列托　**聖路易士、聖喬治與公主**
1552　油彩畫布
226×146cm
威尼斯學院藝廊（右頁圖）

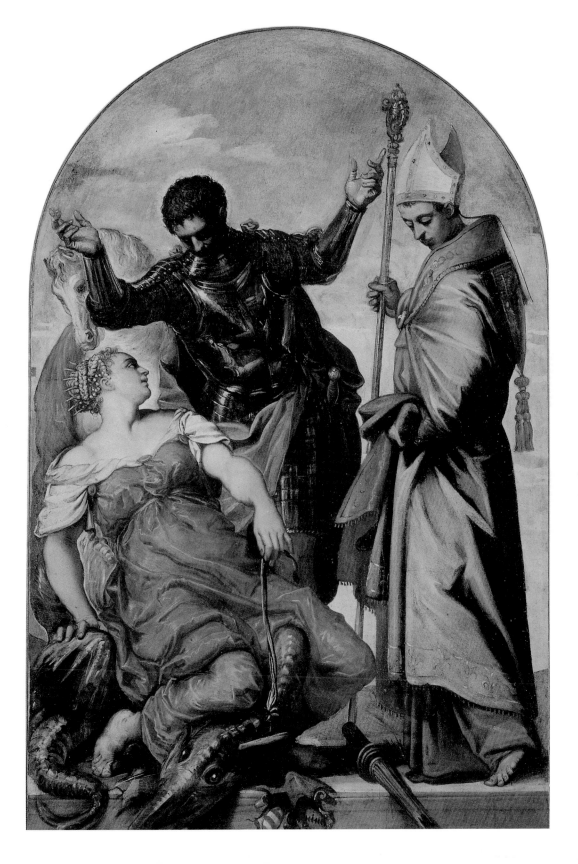

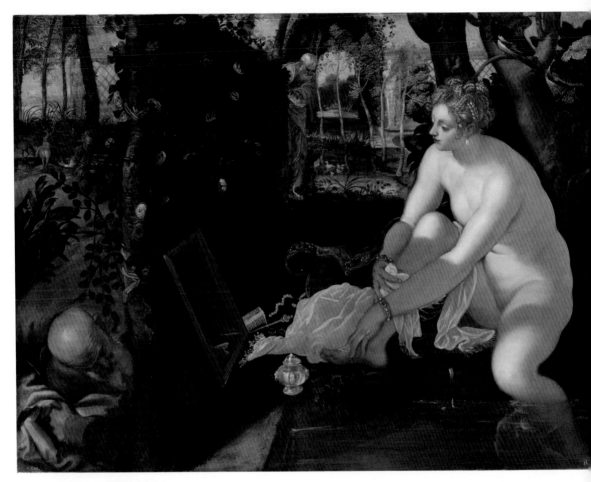

丁托列托　**蘇珊娜與老者**
約1555　油彩畫布
146.6×193.6cm
維也納藝術歷史美術館藏
（右頁圖為局部）

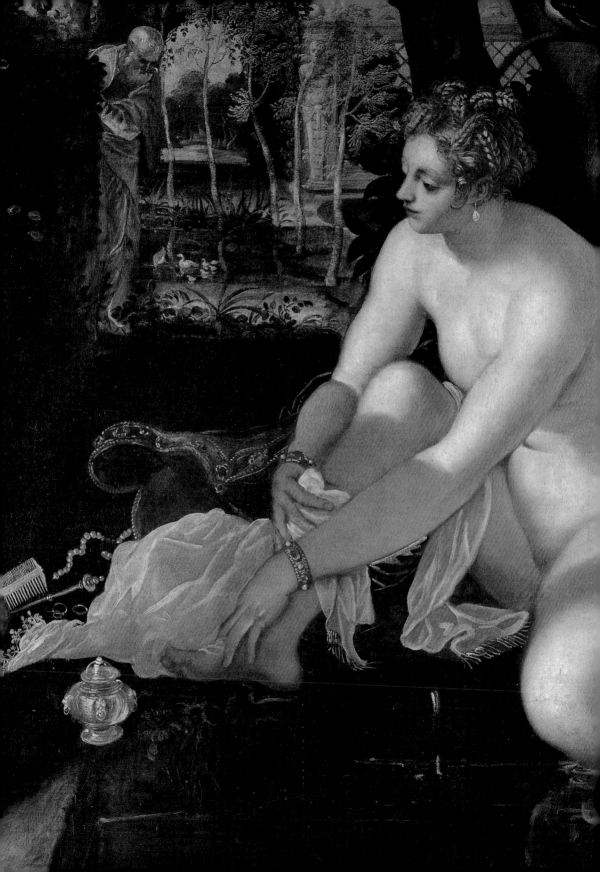

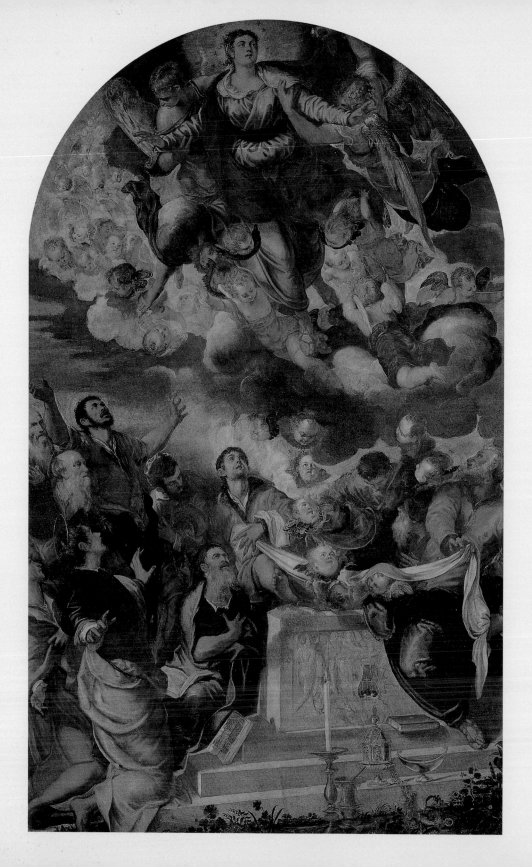

丁托列托　**蘇珊娜與老者**（局部）　約1555
丁托列托　**聖母升天**　約1555　油彩畫布　440×260cm　威尼斯基督教會堂（左頁圖）

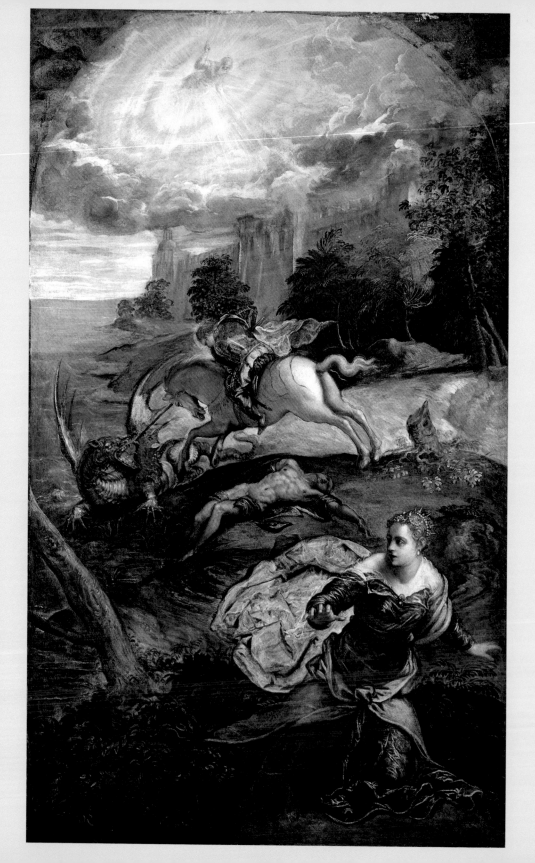

丁托列托　**施洗約翰誕生**　約1554　油彩畫布　181×266cm　俄羅斯聖彼得堡市國立冬宮博物館藏

薩洛　**聖喬治鬥惡龍**　1551/52　浮雕　威尼斯聖喬治大會教堂

丁托列托　**聖喬治鬥惡龍**　約1553　油彩畫布　158×100cm　倫敦國家畫廊藏（左頁圖）

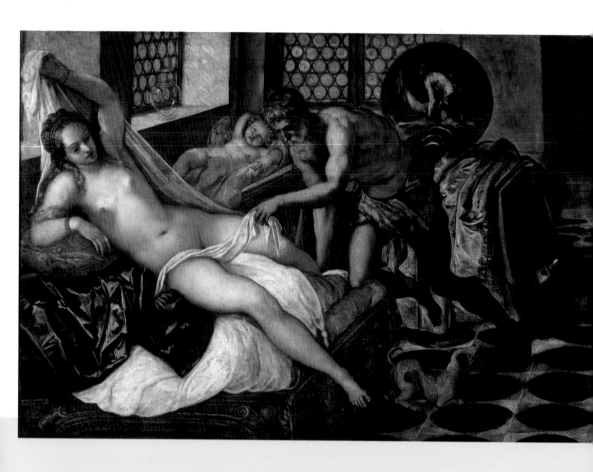

丁托列托
美神、火神與戰神
約1551　油彩畫布
135×198cm
德國慕尼黑市公立現代
藝術畫廊

丁托列托　**美神與火神**
約1551
炭筆淡彩白粉筆藍圖紙
20.2×27.2cm
德國柏林國立博物館藏

丁托列托
美神、火神與戰神
（局部）　約1551

珍珠需要註冊烙印，並禁止妓女穿戴珍珠項鍊、戴金首飾，以免招來良家婦女的控訴。

　　另外，在〈施洗約翰誕生〉、〈聖安多尼的試煉〉及其他作品中，常有許多女子環繞在男人身旁，服侍男人，可略見女子在威尼斯社會中的地位，或是說，丁托列托的女性畫作許多都是為了討好男性觀者而畫。而〈美神、火神與戰神〉這幅畫描述了微妙的三角關係，年輕貌美的美神與稍有年紀的火神正好是丁托列托與妻子的對照，似乎透露了畫家對年輕妻子的妒忌。

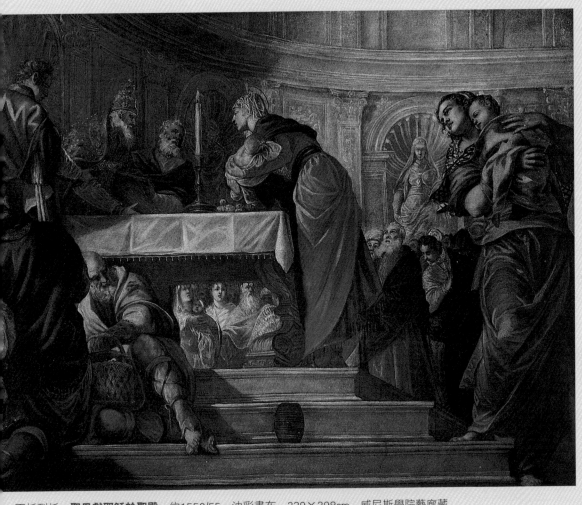

丁托列托　**聖母獻耶穌於聖殿**　約1550/55　油彩畫布　239×298cm　威尼斯學院藝廊藏
丁托列托　**聖安多尼的試煉**　約1577　油彩畫布　282×165cm　威尼斯聖托瓦索教堂（左頁圖）

丁托列托
**聖女烏蘇拉與數千
貞女的朝聖**
1550/55
油彩畫布
330×178
威尼斯拉匝祿教堂

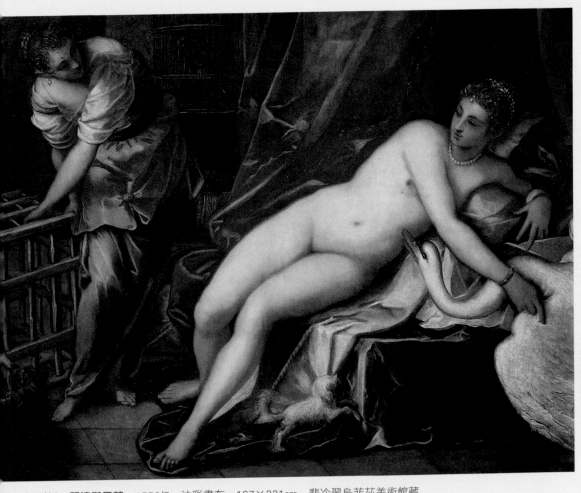

丁托列托　**麗達與天鵝**　1550/5　油彩畫布　167×221cm　翡冷翠烏菲茲美術館藏

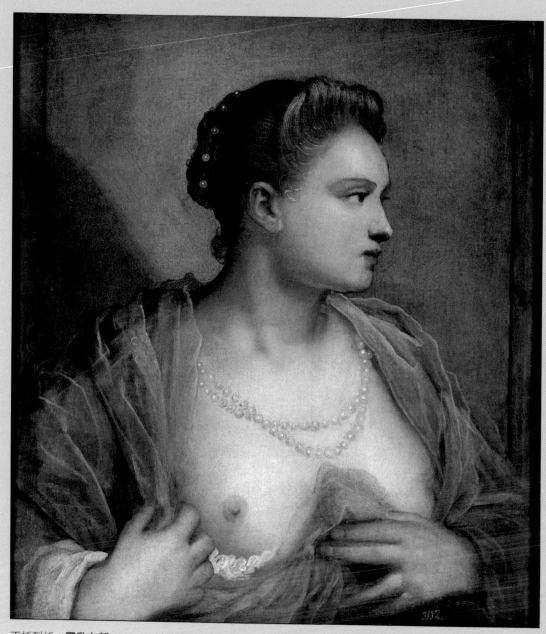

丁托列托　**露乳女郎**　1555　油彩畫布　62×55.6cm　西班牙馬德里普拉多美術館藏（右頁圖為局部）

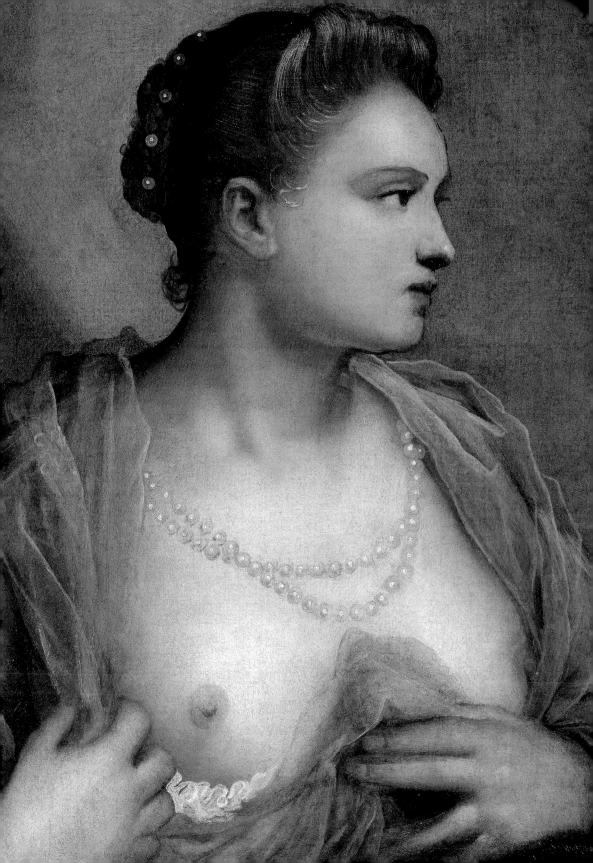

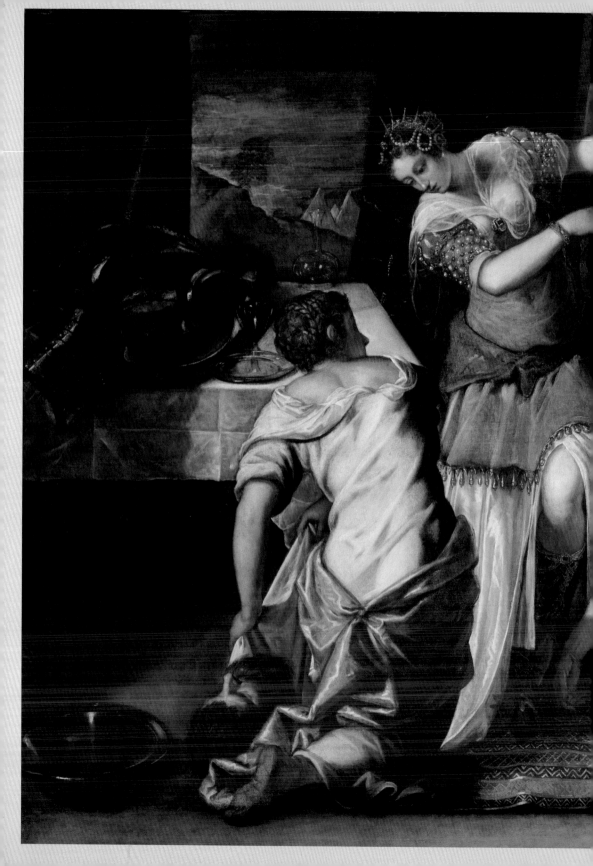

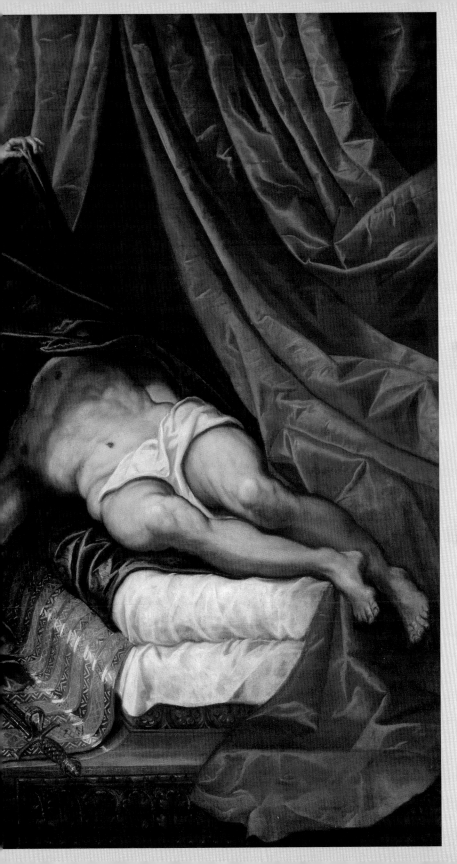

丁托列托
朱蒂斯斬殺敵將
約1577　油彩
188×251cm
西班牙馬德里
普拉多美術館藏

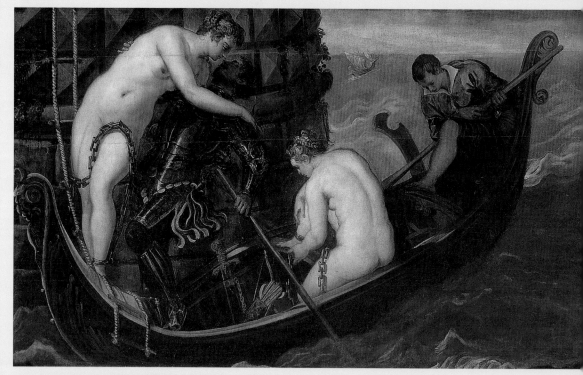

丁托列托　**埃及公主的逃亡**　約1556　油彩畫布　153×251cm　德國德勒斯登國立美術館藏

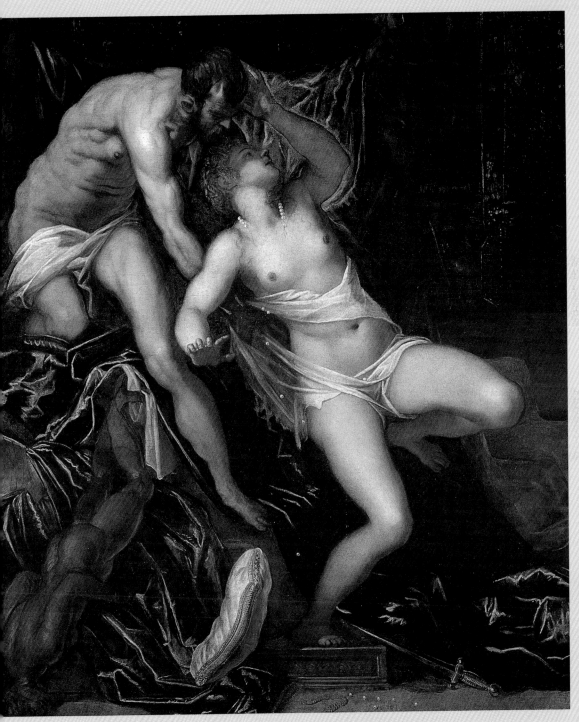

丁托列托　**達昆與魯克列斯**　1580　油彩畫布　175×152cm　美國芝加哥藝術學院藏

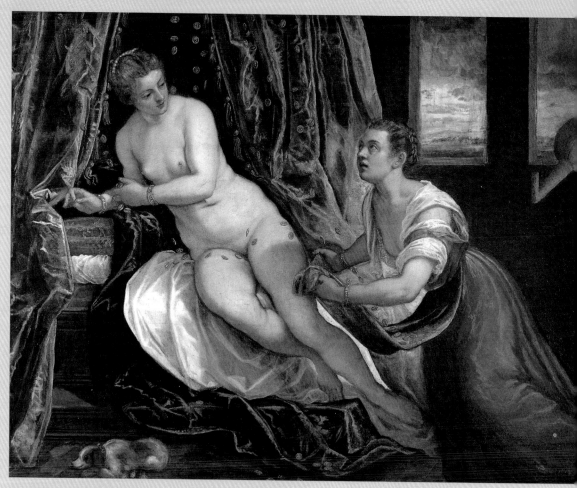

丁托列托　**希神達娜厄**　1580　油彩畫布　142×182cm　法國里昂美術館藏

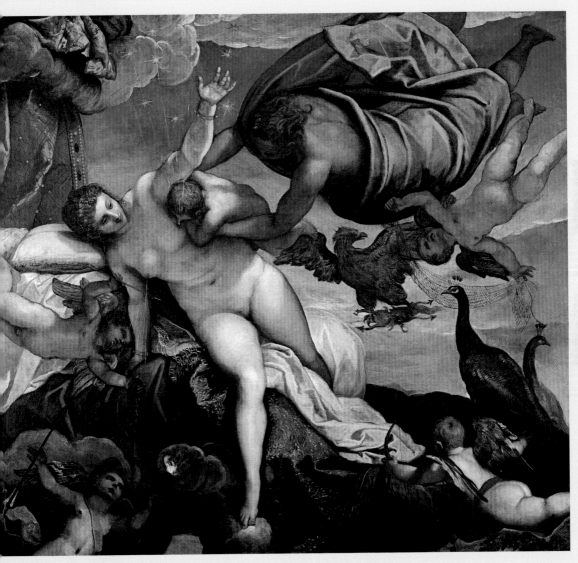

丁托列托　**銀河的起源**　約1577/80　油彩畫布　148×165cm　倫敦國家畫廊藏

宏偉的情境環繞效果

丁托列托過世距今已超過四百年，許多作品已被摧毀，或因建築重建而讓畫作的樣貌、形式受到更改。有些作品位置被互相調換、搬移至別處、進入了美術館，因此脫離了它原本所處的環境。

這一點是很可惜的，因為丁托列托創作大幅歷史畫作時，絕對以最精確的方式安排作品與建築之間的關係。他會在畫作未完成的時候，先試掛上預定的位置，然後在構圖上做必要的修改。

丁托列托不惜費盡心力帶給觀者最繽紛、宏偉的視覺震撼，並在畫作中創造自己的小宇宙，這點與現代追求的虛擬實境、3D電影效果的手法十分類似。他喜歡在大片的畫布上創作寬廣的空間，希望以一種「情境」環繞觀者，影響感官上對周遭環境的認知和體驗。

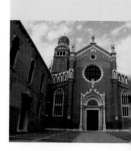

威尼斯花園聖母教堂外觀
（大圖見222頁）

如今我們只能從聖洛克大會教堂體驗這種效果——聖洛克大會教堂偶爾會被譬喻為丁托列托的「西斯丁禮拜堂」（Sistine Chapel，米開朗基羅在羅馬梵蒂岡的代表作）。其實威尼斯直到十九世紀之前，仍然保有許多丁托列托的大幅「情境環繞」作品，在畫作的篇幅與複雜度上都更勝於聖洛克大會教堂，包括了

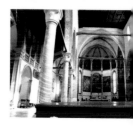

花園聖母教堂內部陳設
（大圖見223頁）

丁托列托為花園聖母教堂設計的風琴裝飾。

風琴外側門板為〈**引見聖女**〉，當初從中央分開成兩部分，門板左側打開後可見內部畫作〈**十字架顯像在聖彼得面前**〉，右側打開後則可見〈**聖保羅受難**〉。

丁托列托在畫中隱藏性暗示的符號，〈**引見聖女**〉右側畫布前方有一位小女孩，她的裙子皺摺形成了一個女性外陰部的造形，將風琴門板的左側打開，丁托列托刻意安排〈**十字架顯像在聖彼得面前**〉中的教士兩腿間懸掛著一把鑰匙。他或許想藉由這個作品諷刺教廷的腐敗及淫亂。這和他年輕時常和支持宗教改革的作家互相往來也有些影響。

今日這些風琴上的裝飾畫作被拆開來擺放，〈**引見聖女**〉兩張畫布也被縫合起來。

真正能和西斯丁禮拜堂相媲美的作品。

威尼斯花園聖母教堂（Madonna dell' Orto）

　　丁托列托搬至花園聖母教堂鄰近居住時大約是1547年，當時該教堂正在籌備擴建的計畫。它不只在1548年完成了風琴的裝飾、不久後祭壇四周及禮拜堂的牆上都有了美麗的故事及壁畫。

　　可惜的是，在十九世紀新哥德主義的風潮下，許多建築的重整與翻修的手法並未考量畫作的保存。花園聖母教堂為了和鄰近

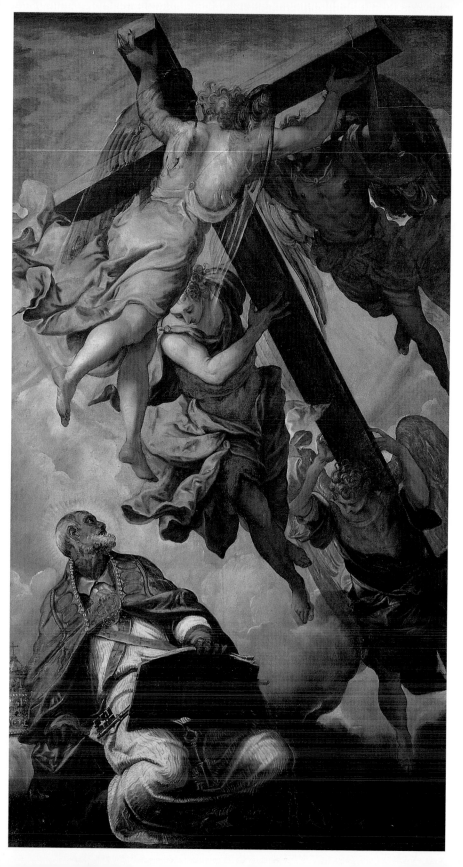

丁托列托
引見聖女（局部）
約1553/1556
油彩畫布
429×480cm
威尼斯花園聖母教堂
（右頁圖）

丁托列托
**十字架顯像在聖彼得
面前**　約1552
油彩畫布
420×240cm
威尼斯花園聖母教堂

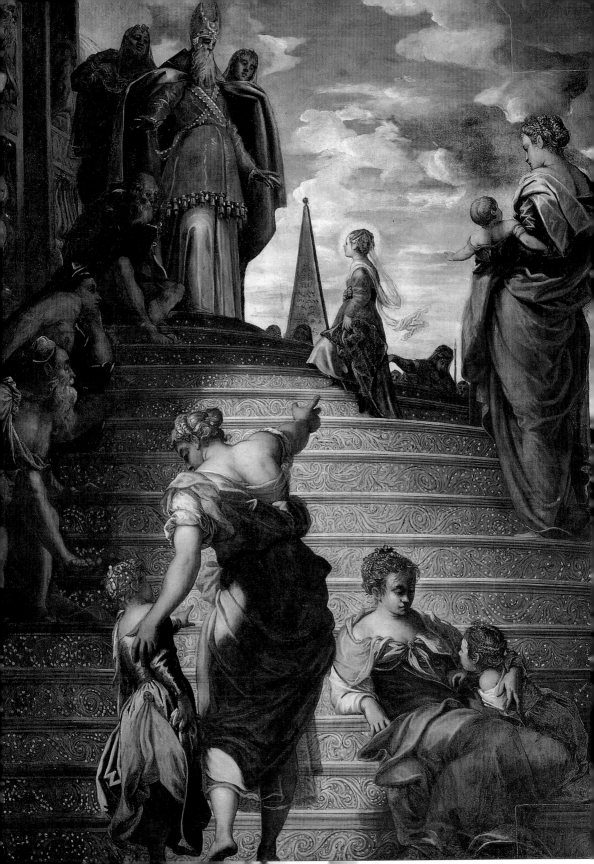

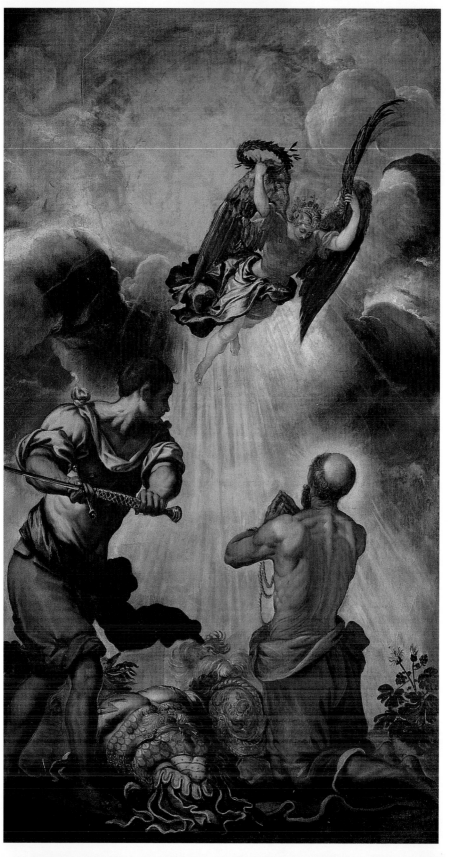

丁托列托
聖保羅受難
約1552　油彩畫布
430×240cm
威尼斯花園聖母教

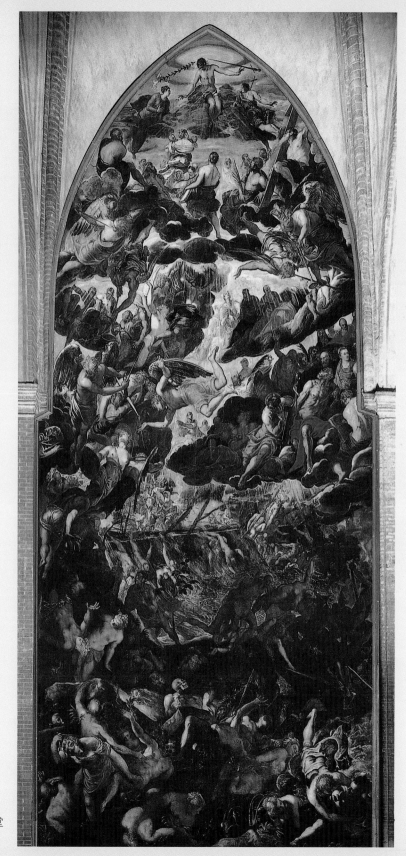

丁托列托
最後的審判
1562　油彩畫布
1450×590cm
威尼斯花園聖母教堂

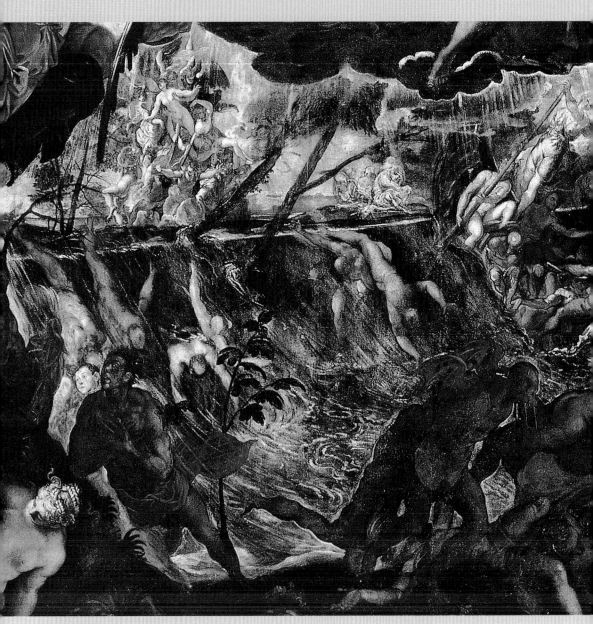

丁托列托　**最後的審判**〔局部〕　1562〔左頁圖、右頁圖〕

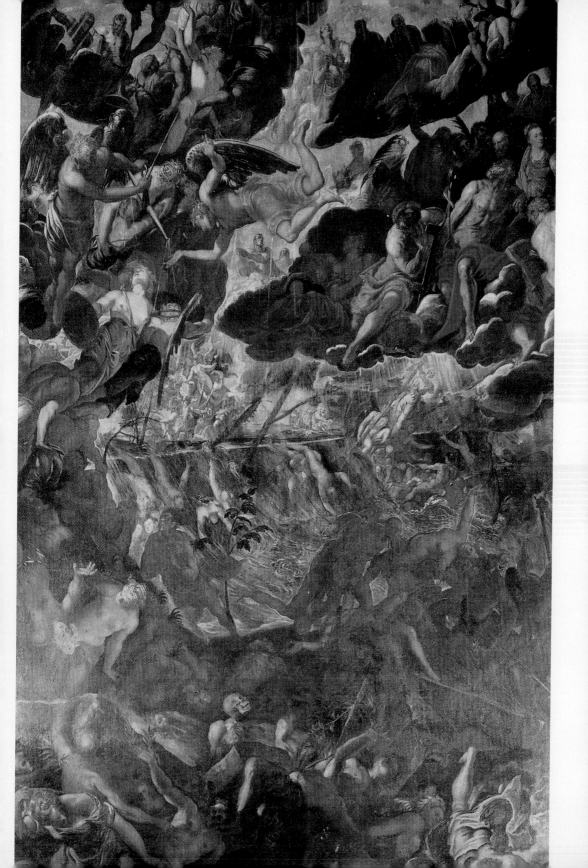

由威羅內塞裝飾的聖賽巴斯丁教堂一較高下，反而愈是整修，原有的藝術成就愈是被拋棄殆盡。

丁托列托和助手原在花園聖母教堂的天窗下方畫了十二門徒與先知的肖像，因為特殊的立體效果，使它們看起來就像是站在梁柱之間。現今只能在丁托列托的學生巴倫德茲（Dirck Barendsz）的作品中看到類似的效果。梁柱中間的牌坊及拉丁字則是模仿米開朗基羅在西斯丁禮拜堂所創立的風格。

教堂中最重要的裝飾作品便是祭壇左右兩側的〈梅瑟領受刻在石板上的十誡律法〉及〈最後的審判〉。

〈梅瑟領受刻在石板上的十誡律法〉描繪在布滿雲朵的西奈山上，梅瑟領受了十誡律法，忽然有十位天使下降凡間（其中有一些是沒有翅膀的），而上帝帶來的光芒使梅瑟的身體變得透明，像是由宇宙星塵所構成的一樣，引用了基督在塔泊山變像的典故。（譯註：「梅瑟」為天主教譯名，等同於基督教所稱的「摩西」）

而在西奈山山腳下則有四位壯漢扛著黃金做的牛犢，還有人用桶子收集更多的黃金，周遭的婦女互相將對方的耳環、金飾卸下。右手邊兩位交談的男子是打造金牛犢的工匠。原本在兩幅壁畫的中央有一座高五公尺的祭壇，裡頭就有這樣的一頭金牛犢，表示祭壇是所有教堂裝飾、繪畫、雕刻及建築藝術融為一體的中心。

〈最後的審判〉則是位於祭壇的左側，它可以說是丁托列托繪畫生涯中構圖最複雜的一幅，其中仍有些細節未被完整地研究及解讀。丁托列托的〈最後的審判〉將天堂、地獄、人間相互碰撞重疊，採用了「提香的色彩與米開朗基羅的造形」，是他所追求的美感典型成就。

圖見97頁

位於畫作上方的基督是世界的審判者，左右兩側的百合及寶劍分別代表了憐憫及公義，沿襲了義大利北方宗教繪畫的傳統，而聖母馬利亞及施洗者約翰正為人類求情。

洪水不常出現在「最後的審判」相關的畫作中，因而成了丁托列托版本獨有的特色。中央的大洪水似乎反映了威尼斯島嶼面

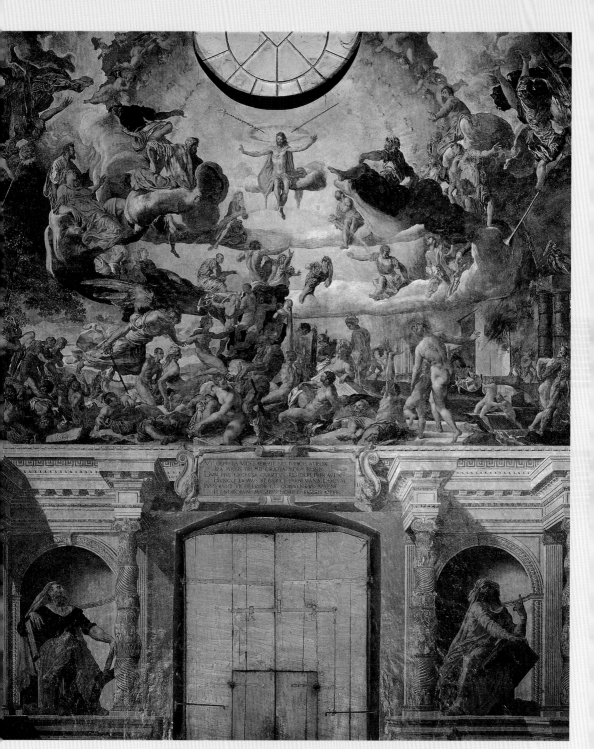

巴倫德茲　**最後的審判**　1561　油彩水泥　義大利拉提姆（Latium）本篤會修道院

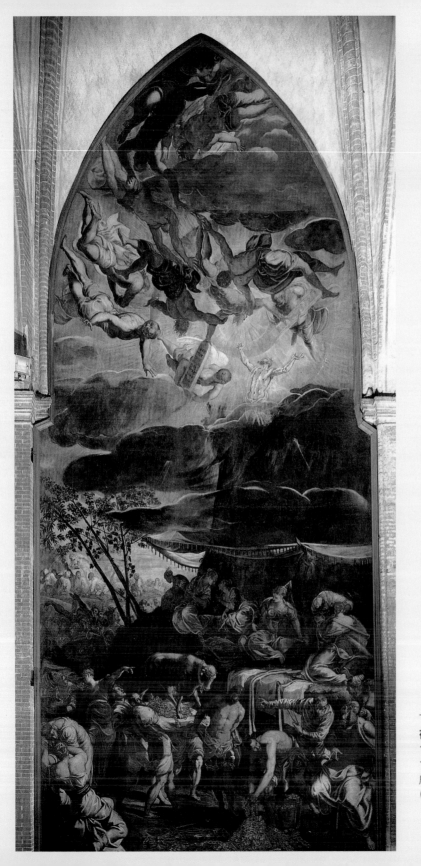

丁托列托　**梅瑟領受刻
在石板上的十誡律法**
1562　油彩畫布
1450×590cm
威尼斯花園聖母教堂
（右頁圖為局部）

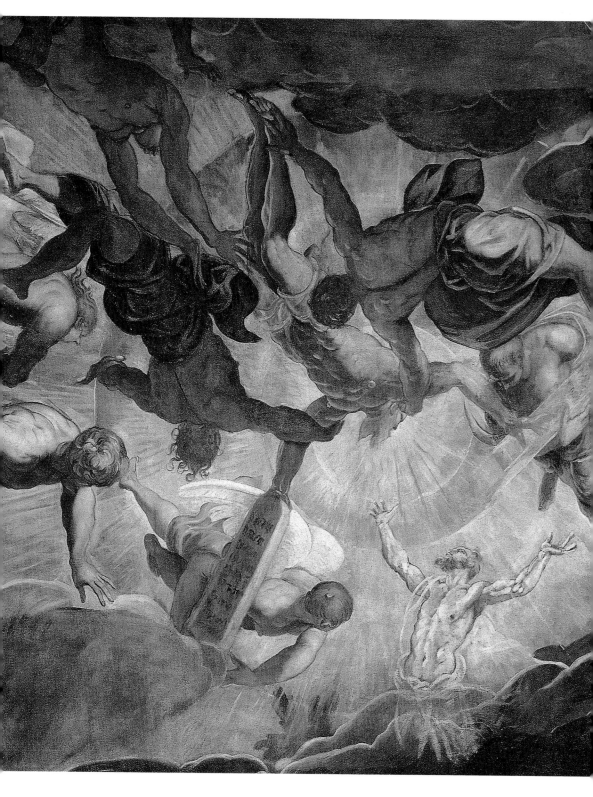

103

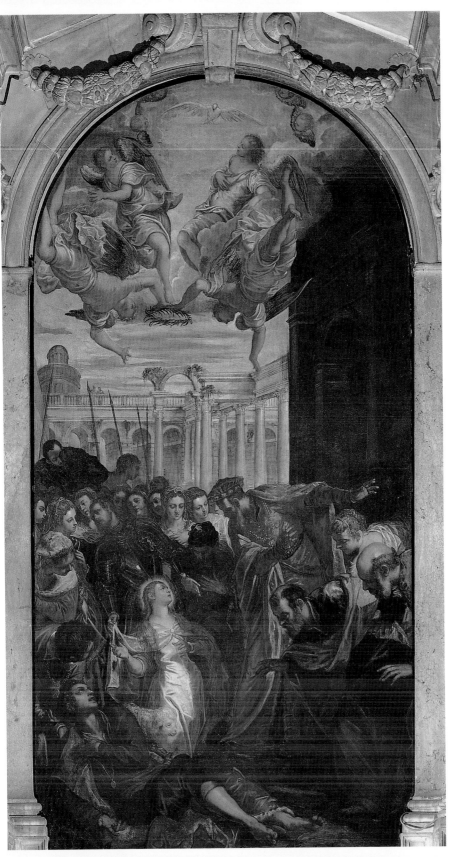

丁托列托
聖女依搦斯的奇蹟
約1563　油彩畫布
400×200cm
威尼斯花園聖母教
（右頁圖為局部）

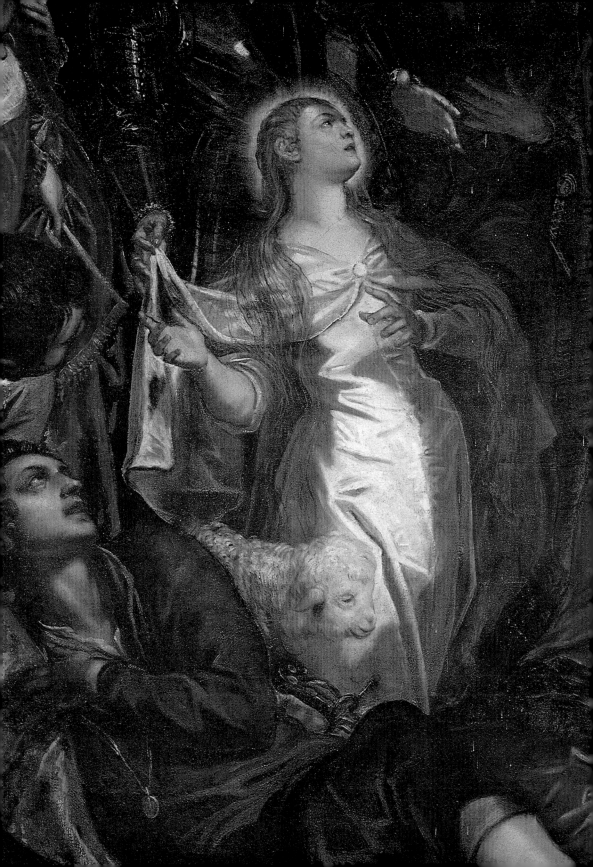

臨淹沒或下沉的恐懼，瀑布往右下角奔流的方向正好朝著觀者而來。不難想像當初手風琴屏幕敞開演奏時，與四周繪畫整體所造成的震撼效果。

威尼斯花園聖母教堂的重要資助者格曼尼（Grimani）家族，他們經常在羅馬與威尼斯兩地往返，見過米開朗基羅版本的〈最後的審判〉，所以鼓勵丁托列托創作超越米開朗基羅的作品。

後來丁托列托的〈最後的審判〉被學生巴倫德茲模仿，在羅馬東北方的教堂中被重新繪製。「最後的審判」的創新繪畫手法被他從威尼斯帶回了羅馬。其中左前方的女人清楚可見巴倫德茲模仿丁托列托的〈蘇珊娜與老者〉，丁托列托的名聲也因此傳到了義大利羅馬。

聖馬可大會教堂（Scuola Grande di San Marco）歷經波折的三幅作品

自1548年〈奴隸的奇蹟〉完成之後，聖馬可大會教堂經歷多次整修，在1562年空出了新位置，請丁托列托創作。但在拿破崙時代，聖馬可大會教堂被改成一所醫院，多數畫作遭到摧毀。今日的聖馬可大會教堂則是存放醫學書籍的圖書館，而丁托列托的畫作也移師到威尼斯學院畫廊典藏，所以研究這些畫作的「情境環繞」效果較為困難。

原本位於南邊牆上的〈奴隸的奇蹟〉畫作四周有凹槽，並在牆上可見大小形狀符合的畫框，但其他三幅位於東方牆上的作品〈聖馬可從船骸中救出一位回教信徒〉、〈搶走聖馬可屍體〉、〈聖馬可的奇蹟〉，並沒有在牆上留下這樣的痕跡，表示這些畫作原來不是為這個地點設計的。

事實上，丁托列托是以裝飾教堂外觀為目的畫了這些作品，當時建築正在整修，正好遮住了興建中的工地。如今在建築外貌上，也可見浮雕模仿了這些油畫的透視風格。

這三幅畫是由聖馬可教會裡富有的醫生蘭柯尼（Tommaso Rangone）委託丁托列托所畫，蘭柯尼渴望獲得名聲，因此請畫家

聖馬可大會教堂外觀
（大圖見219頁）

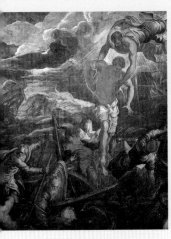 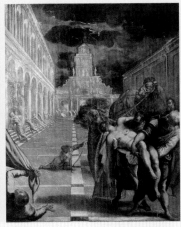 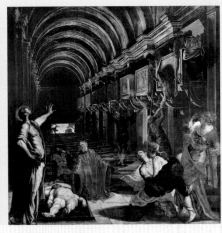

左至右：〈聖馬可從船骸中救出一位回教信徒〉、〈搶走聖馬可屍體〉、〈聖馬可的奇蹟〉。

丁托列托是以裝飾教堂外觀為目的畫了這些作品，當時建築正在整修，正好遮住了興建中的工地。如今在建築外貌上，也可見浮雕模仿了這些油畫的透視風格。

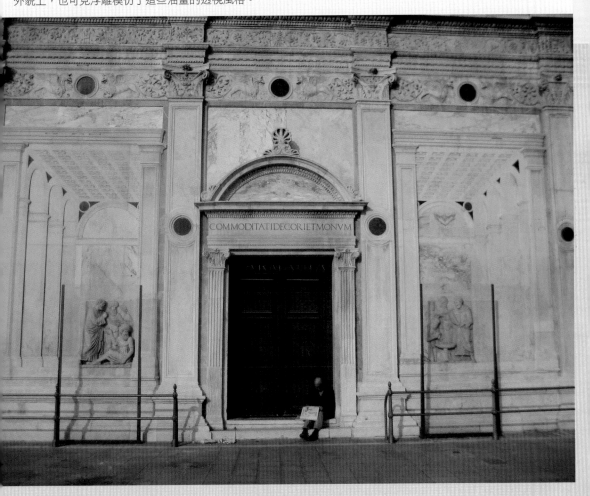

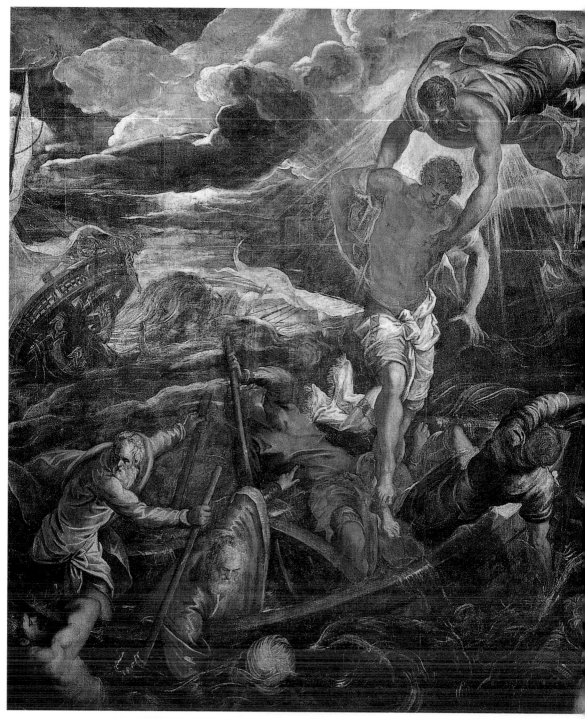

丁托列托　**聖馬可從船骸中救出一位回教信徒**　1562-66　油彩畫布　398×337cm　威尼斯學院藝廊藏

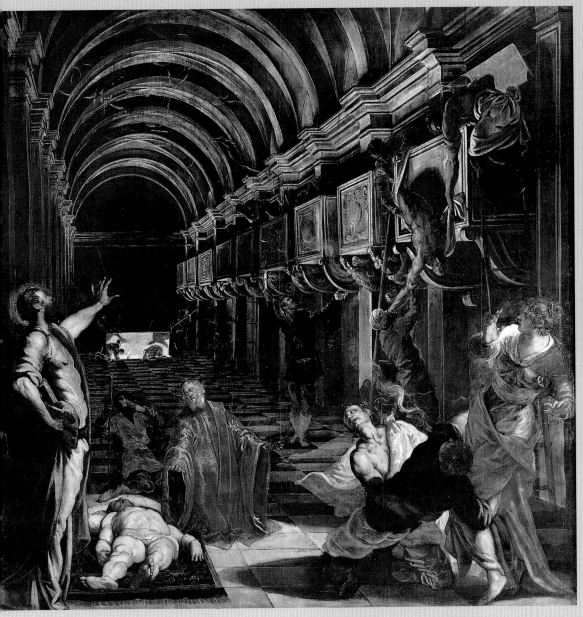

丁托列托　**聖馬可的奇蹟**　1562-1566　油彩畫布　396×400cm　義大利米蘭市布雷拉陳列館

在作品中畫上他的肖像，讓自己在藝術裡成為不朽。

在〈聖馬可從船骸中救出一位回教信徒〉中，可見蘭柯尼裹著金色的披肩，站在救生船的左方營救另一位落難的回教徒；在〈搶走聖馬可屍體〉中，他穿著教會神職人員的毛皮服飾，趕緊在暴風來臨之際，把聖馬可的屍體搬離火坑；而在〈聖馬可的奇蹟〉中，他則穿著金色大袍，跪在地上，觀看聖馬可的奇蹟，把死人喚醒，讓失明的人又能看得見。

經過更進一步的研究，第一幅海景的畫作原本是以室內景觀為背景，呼應著另外兩幅畫作。而〈搶走聖馬可屍體〉原畫中可見聖馬可靈魂升天，是以白色線條畫成的，正好呼應〈聖馬可從船骸中救出一位回教信徒〉中飛翔的聖者，實體狀態的呈現。但今日〈搶走聖馬可屍體〉的左方有一大部分被割除，因此已不見以白色線條畫成的透明聖馬可靈魂。

為聖馬可大會教堂的整修，導致作品的位置不斷更動，每次只要更換了重要的理事，又會有不同的整修計畫。有野心的蘭柯尼又常和教會意見不合，導致藝術與建築工程無法融為一體。這是很可惜的，因為丁托列托原本為畫作安排的光線及透視效果都白費了。

聖卡西安諾教堂（San Cassiano）

聖卡安西諾教堂的三聯作與前述的案例不同，自從畫作安置在祭壇後四百年來，位置幾乎沒有動過。這顯示了丁托列托有機會自由發揮的話，他不只能營造建築與畫作合一的情境環繞效果，並且能讓不同主題的畫相互呼應配合。

1565年教堂的重要貢獻者之一馬索里尼（Giampiero Mazzoleni）委託丁托列托創作了〈基督復活〉，在畫中安排教堂的守護神聖卡西安諾及聖西西麗亞（St. Cecilia）目睹這一幕。聖西西麗亞也是音樂之神，中央的風琴管提示了這點，也因為這幅畫的前方原有一座可以升降的古老祭壇，所以風管正好可以在一般節日祭壇收下地面做保護時，成為一個視覺上的代替品。

圖見113頁

聖卡西安諾教堂內部陳設（右頁圖）

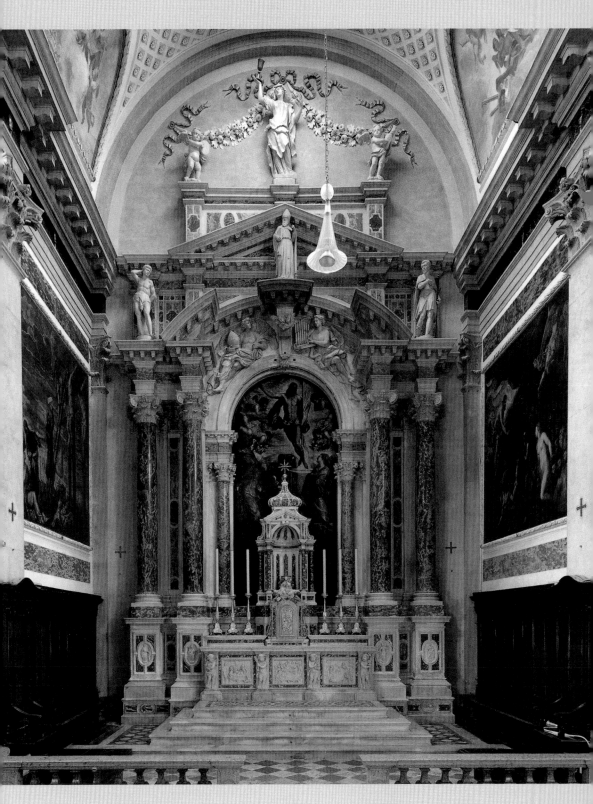

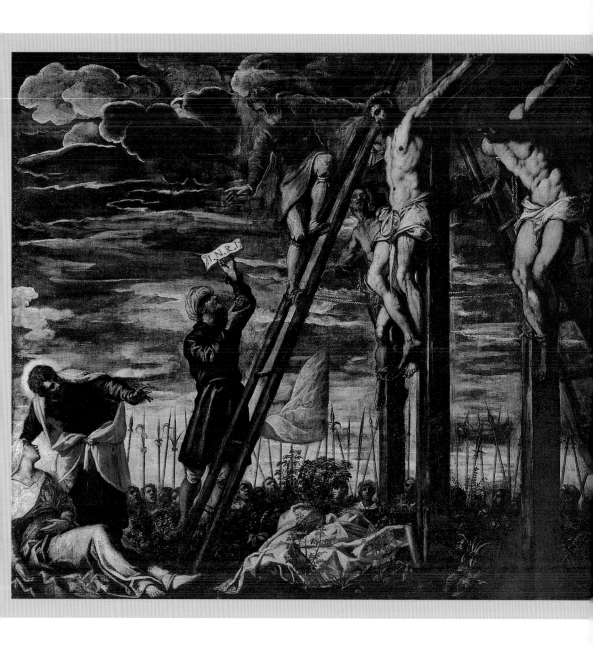

丁托列托　**基督磔刑**　1568　油彩畫布　341×371cm　威尼斯聖卡西安諾教堂
丁托列托　**基督復活**　1565　油彩畫布　350×230cm　威尼斯聖卡西安諾教堂（右頁圖）

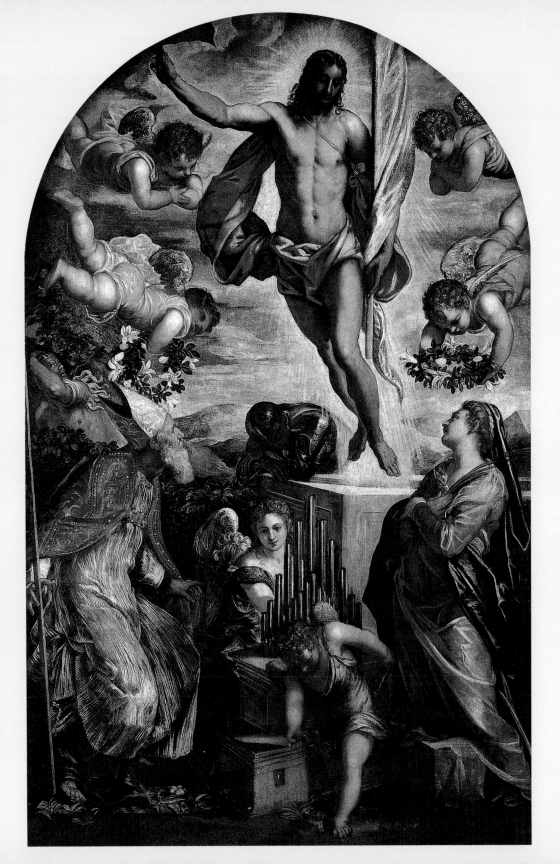

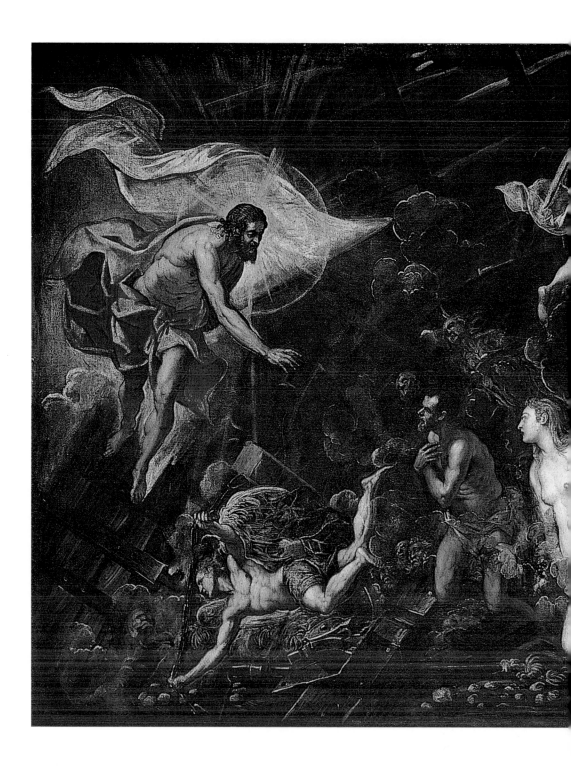

　　1568年另外兩位教堂的貢獻者邀請丁托列托再次為祭壇兩側各創作一幅作品，分別是左側的〈基督磔刑〉及右側的〈基督墜入地獄〉。

　　〈基督磔刑〉中的梯子有七階，據中古世紀傳統，這代表了進入天堂需要的七個美德，站在祭壇前的觀者因此受邀進行內心的省視，讓自己的靈魂能攀爬階梯進入基督的殿堂。在畫作左側的聖約翰手指向〈基督復活〉，除了安撫瑪利亞之外，也讓畫作之間的連繫更為緊密。

　　以紅色披風圍繞身軀的基督及飛行的天使，讓〈基督墜入地獄〉及〈基督復活〉兩幅畫有了共通的元素。〈基督墜入地獄〉以X形構圖，基督及亞當夏娃構成了一直線，與兩位天使飛行的方向相交錯，增加視覺的張力。

　　左右兩幅畫構圖對稱，一邊在十字架上的基督看著地面上的聖母馬利亞，代表了《新約聖經》的部分；另一邊基督則望著夏娃，象徵了《舊約聖經》，因此這三聯畫構成了一個完美的循環。

丁托列托　**基督墜入地獄**　1568　342×373cm　威尼斯聖卡西安諾教堂

聖洛克大會教堂，
丁托列托的最高成就

　　隨著威尼斯經濟逐漸蕭條，愈來愈多人質疑教會的花費是否正當，尤其是1520年代的黑死病疫情及食物短缺的問題，使宗教改革聲浪更加強烈。而這樣的論調對丁托列托在1564年至88年間，為聖洛克大會教堂繪製的壁畫有潛在的影響。

　　丁托列托以畫作直接回應了這些批評者所顧慮的問題，將謙卑及貧窮當作畫作中心的概念。在創作聖洛克大會教堂之前，他繪畫的筆觸較為戲劇性，可模仿提香及其他大師，甚至可說是一種廣告式的自我賣弄；但在聖洛克大會教堂創作，表達目的則截然不同，粗獷、鮮明的筆觸轉變為一種信仰價值的表現。

寄宿廳（Sala dell'Albergo）——
基督受難紀

　　丁托列托在1564年贏得和所有威尼斯畫家的競賽，取得為聖洛克大會教堂「寄宿廳」繪製天井壁畫的權利。在其他畫家交出草稿之前，他已完成畫作〈聖洛克成為聖神〉放在預定的天花板

丁托列托
聖洛克成為聖神
1564　油彩畫布
240×360cm
威尼斯聖洛克大會教堂
（右頁下圖）

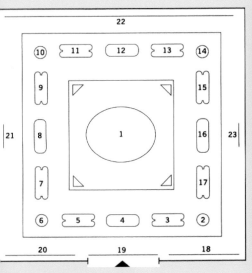

聖洛克大會教堂的
寄宿廳壁畫分布圖

1. 聖洛克成為聖神
2. 冬季
3. 女體
4. 喜悅
5. 女體
6. 秋季
7. 美好
8. 聖約翰的寓言
9. 真實
10. 夏季
11. 聖喬凡尼的寓言
12. 憐憫的寓言
13. 聖馬可的寓言
14. 春季
15. 希望
16. 聖西多洛的寓言
17. 信仰
18. 走過苦路
19. 看！這個人！
20. 羅馬公爵比拉多審問基督
21. 聖人
22. 基督磔刑
23. 先知

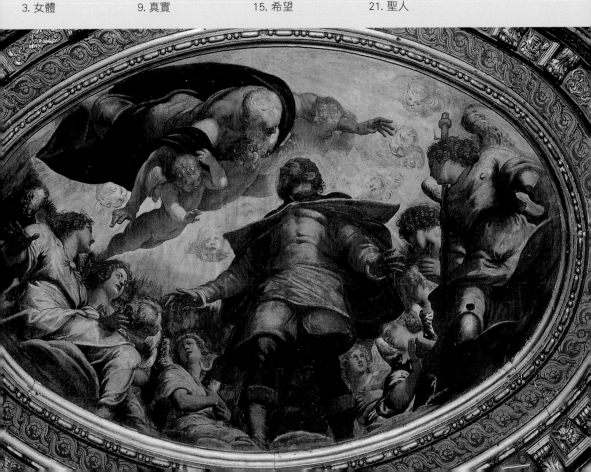

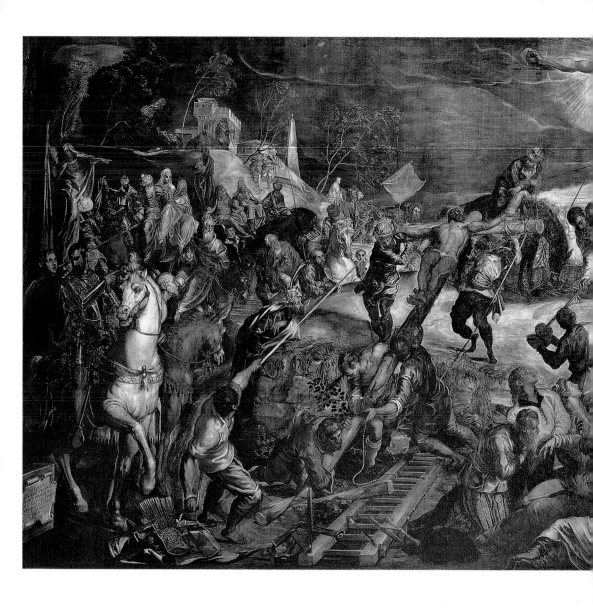

位置，等著教會的評斷。

　　這幅畫成為他在聖洛克大會教堂的第一幅作品。為滿足教會
中其他比較喜歡提香及羅馬藝術風格的成員，丁托列托運用了提
香在鄰近教堂〈聖母升天〉壁畫的色彩，不只是以同樣的「紅、
黃、金、米」色為主色，連聖洛克的衣服及褲子也模仿聖母的紅
藍配色。而天主的形象則仿效米開朗基羅在「西斯丁禮拜堂」的
畫作。〈聖洛克成為聖神〉的風格因此較為平面、富裝飾性。

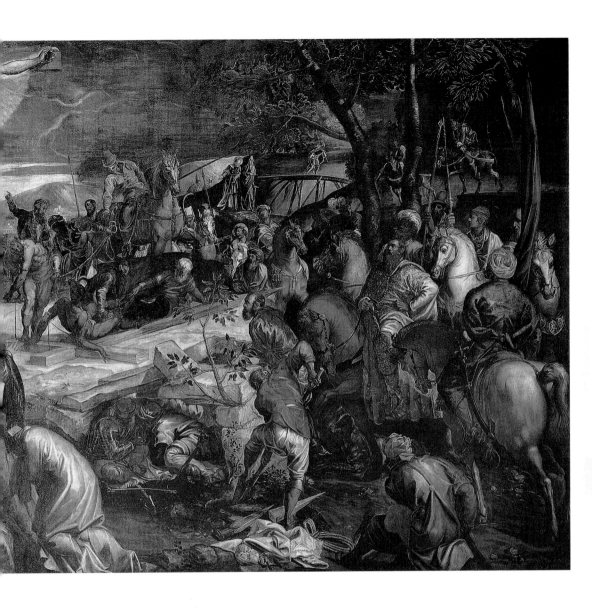

丁托列托　**基督磔刑**
1565　油彩畫布
536×1224cm
威尼斯聖洛克大會教堂

　　但「寄宿廳」內的另一幅作品〈基督磔刑〉風格就截然不同了，這幅畫曾受英國評論家羅斯金（John Ruskin）的高度讚賞。丁托列托排除了前輩畫家們在造形、風格上對他的影響，在這幅畫中他更能肯定自己，審視回顧自己的畫作，可看出他在十年間畫風的熟成。這幅畫讓教付了兩百五十枚金幣。

　　丁托列托1554至55年於「聖塞韋羅」（San Severo）教堂創作的〈基督磔刑〉是1565年聖洛克大會教堂版本的藍圖。早期的

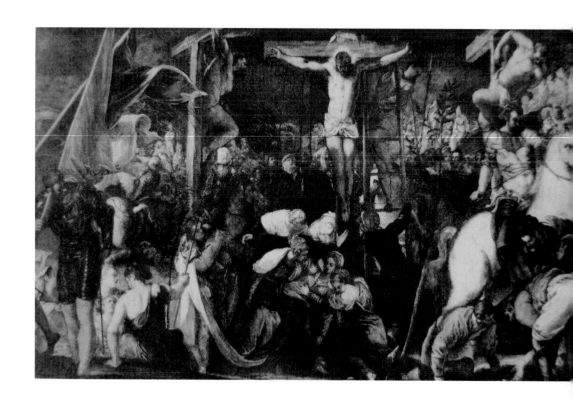

畫作位於祭壇的左方，視覺上的安排類似〈基督為門徒洗腳〉，左前方有一主要人物吸引觀者注意，十字架的方向也些微轉向觀者。但透視點不明確及空間過於壅塞的問題，直到1568年在「卡西安諾教堂」的祭壇作品才獲得改善，後者以轉變視角的方式，將「基督磔刑」的主題從正面觀看改成由側面觀看。

聖洛克大會教堂的〈基督磔刑〉將原畫（聖塞韋羅教堂）的前景人物、馬匹退至中景，簡化空間結構，讓站在畫布前的觀者好像走近畫中，成為畫作的一部分。將現實與故事空間相結合，有另一層宗教的意涵，就是讓觀者能夠將自身經驗投射在觀看〈基督磔刑〉之中，切身感受基督的苦痛與榮耀。

這幅畫的構成有三部分，左方是善，右方是惡，而基督與在他十字架前方的哀悼者則形成了不受兩方時空、力量影響所推擠出的自由區塊。基督十字架與地面接觸點被人群遮蔽，因此基督像是懸浮在空中，不受任何限制。基督的雙手奮力向外張開，祂的圖像因此有如古拜占庭的風格，有著簡約的構圖及形象。

丁托列托 **基督磔刑**
1554/5 油彩畫布
282×445cm
威尼斯學院藝廊藏

丁托列托
基督磔刑（局部）
1565

畫中聖母瑪利亞像是睡著了，而基督所受的苦難像是他夢中的情境。左方親吻瑪利亞的手的是聖洛克教會中的成員。（右頁圖）

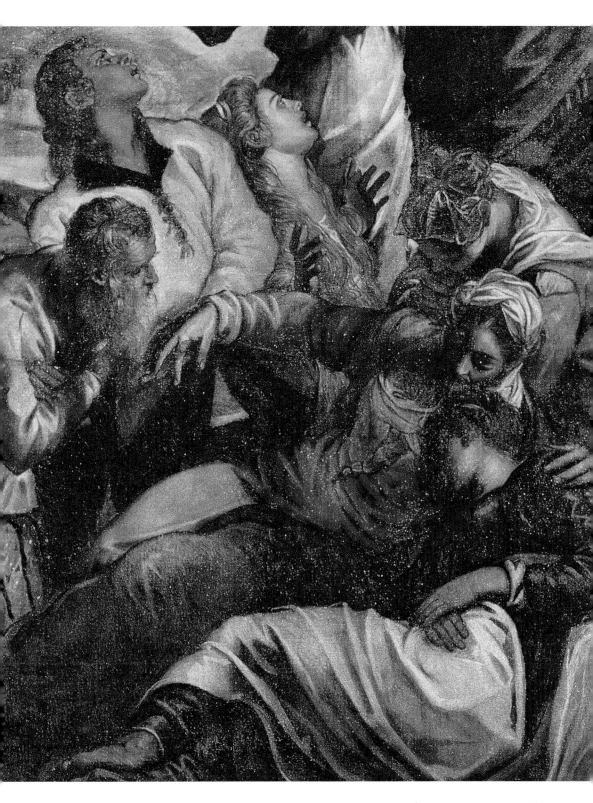

畫作右方的「壞」強盜在地面上掙扎背對著基督，左方的「好」強盜目視基督，獲得救贖，升起十字架也有同樣的暗示。這三部分的構成象徵了人類因為基督的犧牲而洗清罪惡。

這幅畫中的人物姿態及構成，也是融合了北方版畫（如：丟勒的作品）、羅馬、翡冷翠等地多樣化的新畫法。丁托列托將其組合，創立了一種新的宗教繪畫風格。但無論是傳統或現代的，基督的跟隨者或是行刑立架的劊子手，這些極具戲劇性張力的人物們，在丁托列托的畫作中維持一種奇特的平凡性，他們是無名

丁托列托
基督磔刑（局部）
1565

畫作背景及次要細節，是由丁托列托畫室中的助手處理，他們的資質普通，只能以簡略線條勾勒如鬼影般的人物。

丁托列托　**聖西多洛的寓言**　1564　油彩畫布　90×190cm　威尼斯聖洛克大會教堂

丁托列托　**信仰**　1564　油彩畫布　90×190cm　威尼斯聖洛克大會教堂

的市井小卒，被他們無法掌握的命運所操弄。

　　就這個特色來看，丁托列托的手法和其他文藝復興的畫家不同，像是提香的畫作就是命定式的個人主義。反之，丁托列托以平凡的無名者表達了他對信仰的看法，而這樣的切入角度，正符合教會是令眾人團結起來，為社會奉獻的精神。原先極力批評教會浮誇的成員，肯定了這幅畫的含意，於是讓丁托列托繼續創作教會中的壁畫。

　　完成〈基督磔刑〉之後，丁托列托在對面的牆上畫了〈走過苦路〉、〈看！這個人！〉、〈羅馬公爵比拉多審問基督〉三幅畫。但因為畫作位於相對的兩面牆上，觀者或許會忽略之間的關聯性，因此丁托列托又在房間左右兩側的窗戶之間，畫上了兩位先知，指引觀看故事的方向。因此「基督受難紀」的故事也完成了一個循環。

丁托列托　**幸運女神**
1564　油彩畫布
90×190cm
威尼斯聖洛克大會教堂

丁托列托　**羅馬公爵比拉多審問基督**
1566/67　油彩畫布
515×380cm
威尼斯聖洛克大會教堂
（右頁圖）

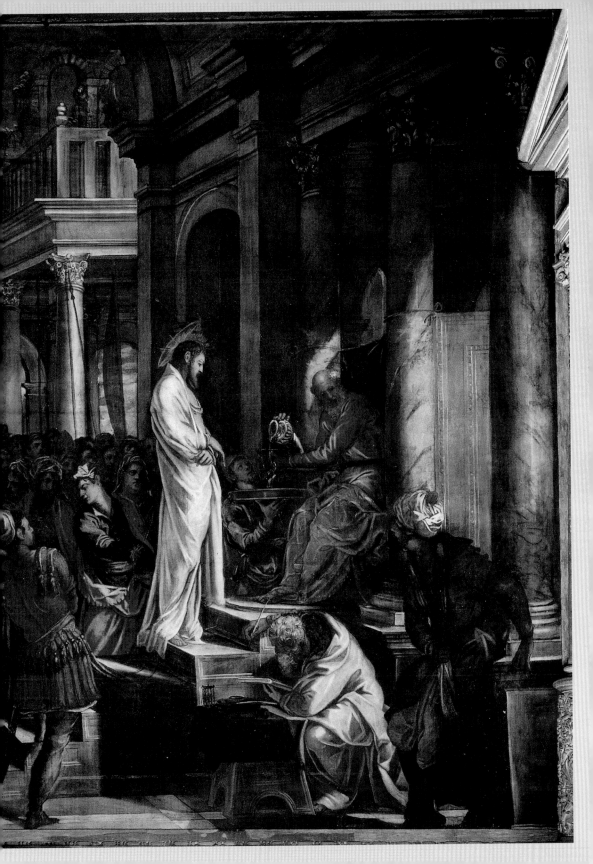

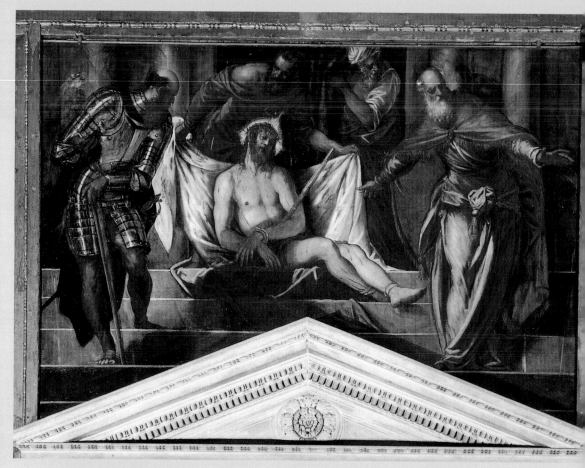

丁托列托　**看！這個人！**　1566/67　油彩畫布　260×390cm　威尼斯聖洛克大會教堂
小細節有助於寄宿廳所有畫作的一致性，例如繩子的出現便是一個不可忽視的環節。

威尼斯聖洛克大會教堂「寄宿廳」內部景觀

丁托列托　**走過苦路**　1566/67　　油彩畫布　515×390cm
威尼斯聖洛克大會教堂（右頁圖）

〈走過苦路〉畫中協助抬十字架的幫手們，分別站在基督
及另外兩名罪人的後方，他們穿著威尼斯社會當時的服
飾，但一點也不華麗，今日也無法辨別他們是否為教會中
的成員。這和早期的奉獻畫不同，把貴族或神職人員放在
畫中重要角色的習慣已不復見。也回應了宗教改革及反對
教會過於奢華的批評聲浪。這三位幫手象徵的是聖洛克教
會行善及助人的目標。

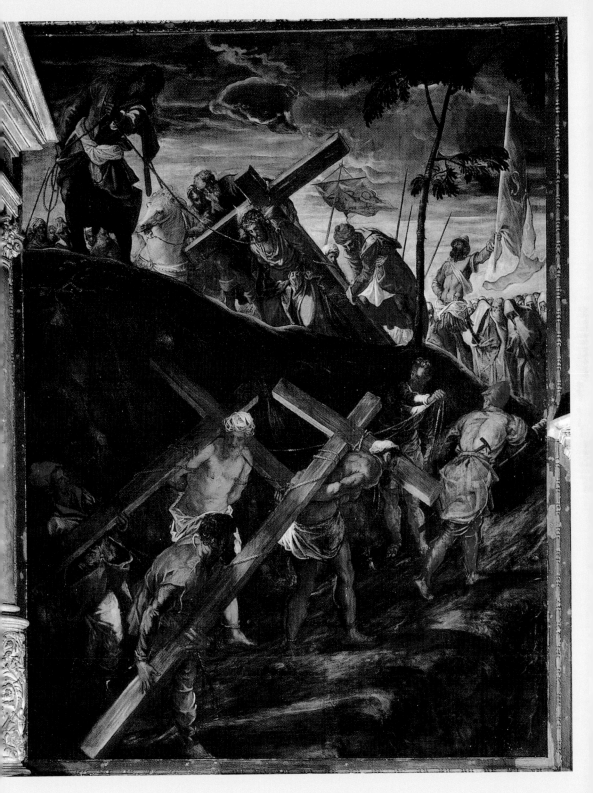

丁托列托　**哲學家**　1571-2　油彩畫布　250×160cm
威尼斯瑪西安圖書館（Biblioteca Marciana）

丁托列托　**哲學家**　1570　油彩畫布
250×160cm　威尼斯瑪西安圖書館

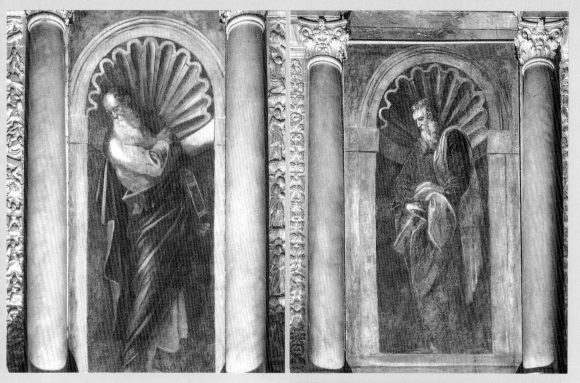

丁托列托　**兩位先知**　1566/67　油彩畫布
340×135cm　威尼斯聖洛克大會教堂（上二圖）

丁托列托　**幸運女神習作**　1564　炭筆畫紙
20.6×27.5cm　翡冷翠烏菲茲美術館藏

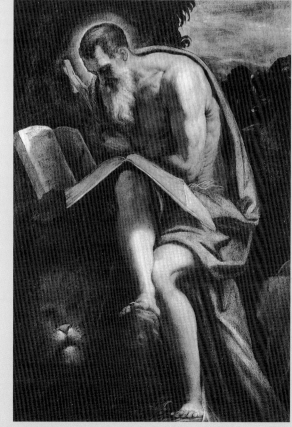

丁托列托　**聖熱羅尼莫**　約1571/2　油彩畫布
143.5×103cm　維也納藝術歷史美術館（右圖）

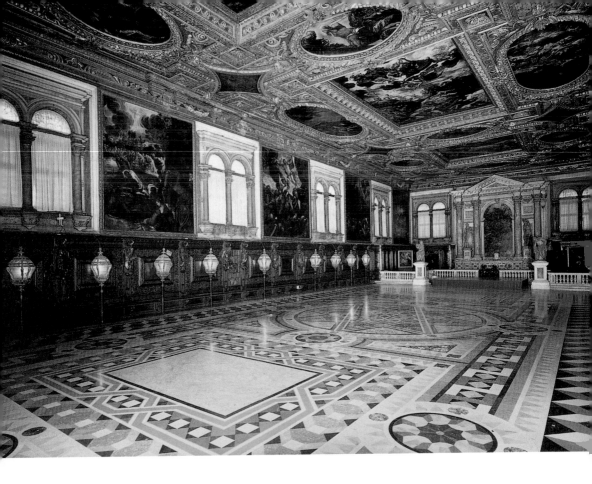

主廳（Sala Superiore）——
原罪與基督救贖

威尼斯聖洛克大會教堂的主廳，前方即為祭壇。

丁托列托完成寄宿廳後，教會成員對他十分肯定，1565年即邀請丁托列托入會，並擔任一年半的執事及理事。1567年更委託他返回聖洛克教堂創作〈天使降臨監獄帶走聖洛克〉，所以到1575年他才重回聖洛克大會教堂內創作「主廳」系列畫作。

圖見64頁

1577年，教會和丁托列托達成協議，同意把「主廳」託付給他全權負責。在這之前，丁托列托在請願書中寫道：「為了我最崇敬的教會，我願意將所有的心力都奉獻在榮耀聖洛克之名——未來教會所需要的所有畫作，包括十幅位於大廳窗戶間的大型繪畫、主要祭壇，以及教會未來的繪畫需求都由我所負責。」他承

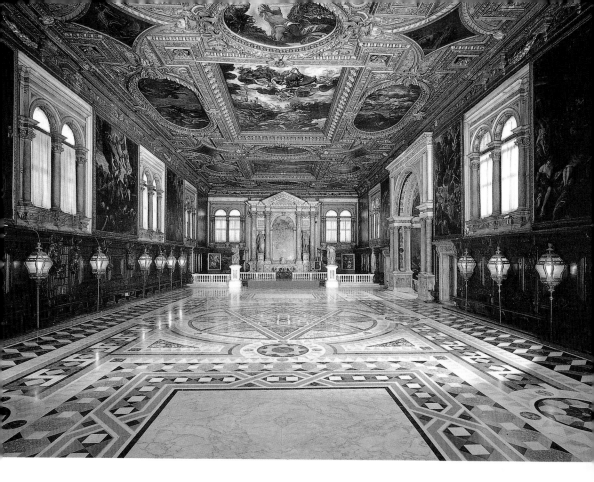

威尼斯聖洛克大會教堂的主廳,前方即為祭壇。

　　諾在每年八月聖洛克慶典前交出三幅畫作,而教會所需要給付的僅有材料費,以及在他有生之年每年一百枚金幣的酬勞。在當時行情一般而言,一幅大型宗教畫作價值超過一百枚金幣,且耗費一年的時間製作。

　　不到一個禮拜,他的請願就被教會接受了,年度一百枚金幣的酬勞也支付給他。雖然教會內部對此裁決仍有爭議,甚至在1578年舉行票選,反對丁托列托的人也從原本的三人提高至二十八人,但仍不抵多數人的決議。丁托列托持續他快速的繪畫節奏,在1581年完成了「主廳」的三十三幅壁畫,1587年完成了「花園廳」一系列八幅作品。

　　受到宗教改革聲浪的壓力,1545至63年期間,羅馬教廷在北義大利舉行的特倫托會議(The Council of Trent),糾正了許多教

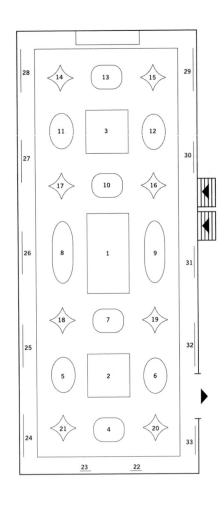

1. 梅瑟豎立銅蛇
2. 梅瑟從岩中引出水泉
3. 天賜食糧
4. 誘惑亞當
5. 梅瑟的任務
6. 火柱
7. 約拿和鯨魚
8. 以西結之見
9. 賈可伯之階
10. 以撒的奉獻
11. 以利沙變出麵包
12. 天使餵食以利亞
13. 逾越節
14. 亞伯拉罕和麥基洗德
15. 丹尼爾在獅子洞穴
16. 以利亞與燃燒戰車
17. 亞伯與鎖鏈
18. 參孫引水
19. 撒母耳為大衛塗靈油
20. 梅瑟從大水中被救出
21. 火爐內的三名希伯來青年
22. 聖洛克
23. 聖賽巴斯丁
24. 牧羊人敬拜
25. 基督受洗
26. 基督復活
27. 山園中的苦痛
28. 最後的晚餐
29. 麵包和魚的奇蹟
30. 拉匝祿的復活
31. 基督升天
32. 畢士大池
33. 基督受試探

聖洛克大會教堂的天井壁畫分布圖。位於天花板的畫作是《舊約聖經》的故事，而牆上的畫作則是關於《新約聖經》。兩者合併起來，便是從「亞當夏娃的墜落」至「基督的救贖」的完整循環。

會弊端。在此之前，批評者時常嘲諷教會的奢華裝飾，特倫托會議之後，如何創立一種「謙虛、純淨」的宗教藝術，便是教會成員與藝文人士共同思考的問題。

這對丁托列托在聖洛克大會教堂的創作具有深刻的影響，在這些繪畫中，他重申了教會「助人、無私、互助」的初衷，避免世俗、浮誇的印象，發展出一種立基於「貧窮神聖性」（santa povertà）的宗教藝術敘事手法。這樣的畫風在當時的政治及宗教環境下，被賦予高度的讚賞。

畫在大會教堂主廳天花板的作品是《舊約聖經》的故事，而牆上的畫作則是關於《新約聖經》。而天花板的三幅主要畫作〈梅瑟豎立銅蛇〉、〈梅瑟從岩中引出水泉〉、〈天賜食

丁托列托　**約拿和鯨魚**
1577/8　油彩畫布
370×265cm
威尼斯聖洛克大會教堂
（左上圖）

丁托列托　**以撒的奉獻**
1577/8　油彩畫布
370×265cm
威尼斯聖洛克大會教堂
（右上圖）

糧〉，奠定了整體的三大故事主軸。

　　中央的〈梅瑟豎立銅蛇〉主題是「受難及救贖」，環繞著它的作品〈以西結之見〉、〈賈可伯之階〉、〈以撒的奉獻〉與之共鳴，對應四幅牆上畫作〈基督復活〉、〈基督升天〉、〈山園中的苦痛〉、〈拉匝祿的復活〉則是《新約聖經》在「受難及救贖」主題的延伸。

　　比較靠近門口的〈梅瑟從岩中引出水泉〉主題是「受洗」，相同的邏輯，環繞著它的作品〈梅瑟的任務〉、〈火柱〉、〈約拿和鯨魚〉，以及兩幅牆上對應的畫作〈基督受洗〉、〈畢士大池〉都與水的淨化及神聖性相關。

　　第三大主軸則以靠近祭壇的〈天賜食糧〉為代表，環繞著它的作品〈以利沙變出麵包〉、〈天使餵食以利亞〉、〈逾越節〉，以及牆上的作品〈最後的晚餐〉、〈麵包和魚的奇蹟〉則以「聖餐」為主題。

　　面向北方天花板上取材自《創世紀》的畫作〈誘惑亞當〉，則是所有故事的肇因，象徵了人類的原罪。雖然這幅畫作尺寸不大，但扮演了故事的重要樞紐，因此在下方牆上也有兩幅相關的作品，〈牧羊人敬拜〉、〈基督受試探〉。明確點出基督誕生是

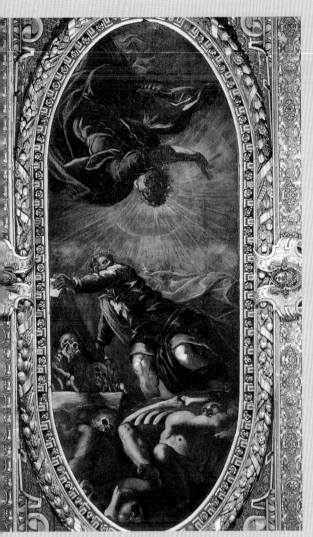

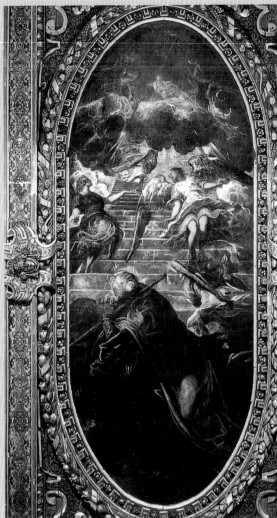

丁托列托　**以西結之見**　1577/8　油彩畫布
660×265cm　威尼斯聖洛克大會教堂

丁托列托　**賈可伯之階**　1577/8　油彩畫布
660×265cm　威尼斯聖洛克大會教堂

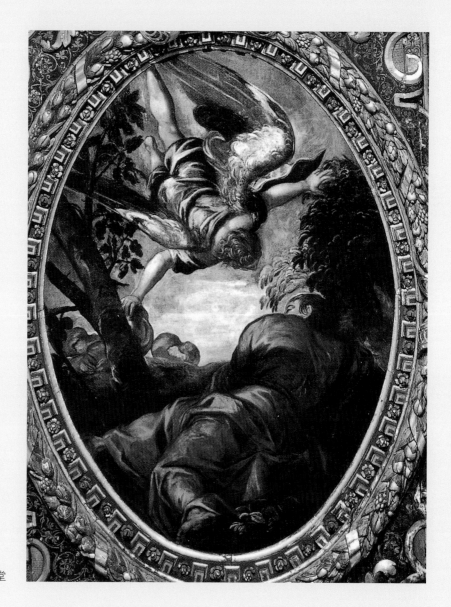

丁托列托
天使餵食以利亞
1577/8　油彩畫布
370×265cm
威尼斯聖洛克大會教堂

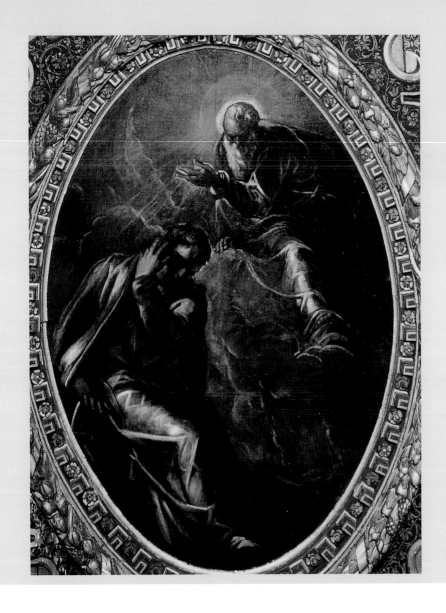

丁托列托　**梅瑟的任務**
1577/8　油彩畫布
370×265cm
威尼斯聖洛克大會教堂

為了洗清人類罪惡，免於因襲從亞當及夏娃傳承下來的原罪。

這些位於「主廳」的畫作是揭開「寄宿廳」受難紀的引子，因為主廳畫作所描述的種種原因，才導致了基督的犧牲。而基督犧牲、受難也是故事的高潮及核心，所有章節皆因此而確立。

丁托列托所繪的系列畫作特別提到了天主教中最重要的兩大聖禮：受洗及聖餐。深刻包含在這些畫作中的，是教會幫助社會的目標，以及幫人脫離餓、渴、死亡等恐懼的用意。

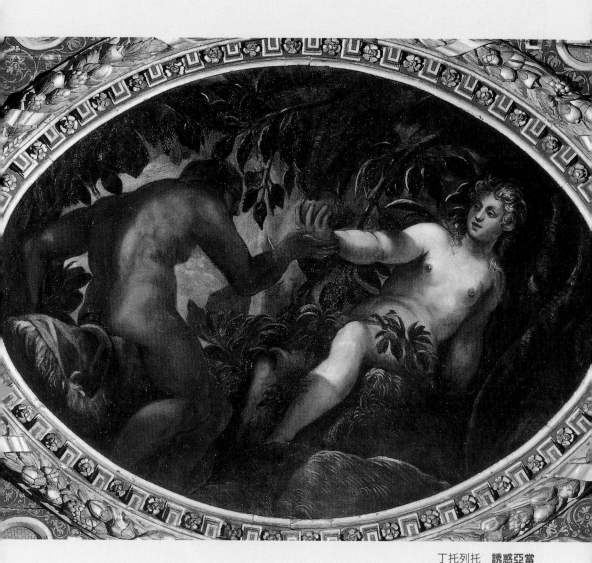

丁托列托　**誘惑亞當**
1577/8　油彩畫布
265×370cm
威尼斯聖洛克大會教堂

丁托列托　**火柱**　1577/8　油彩畫布　370×265cm　威尼斯聖洛克大會教堂

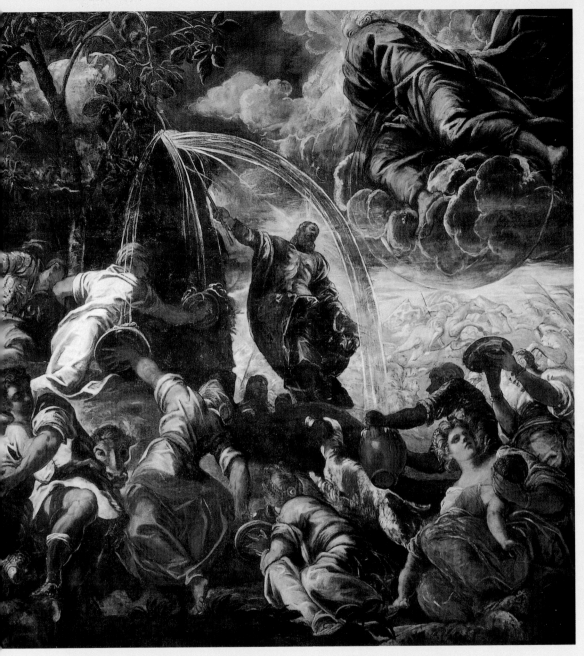

丁托列托　**梅瑟從岩中引出水泉**　1557　油彩畫布　550×520cm　威尼斯聖洛克大會教堂

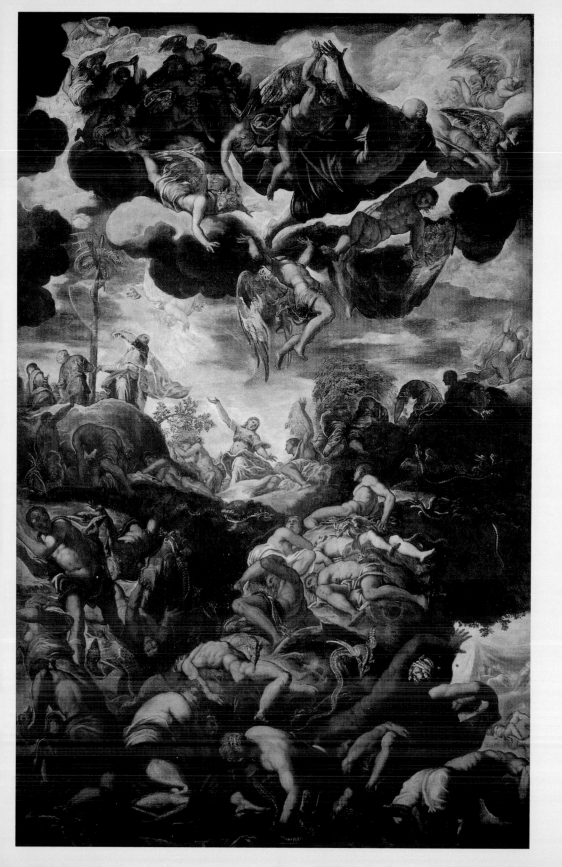

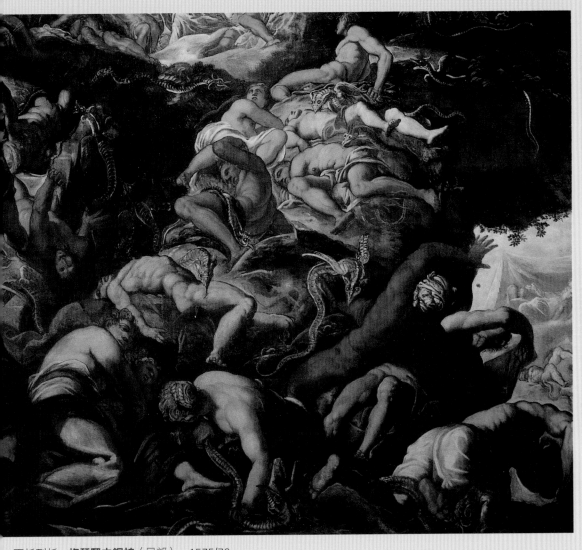

丁托列托　**梅瑟豎立銅蛇**（局部）　1575/76

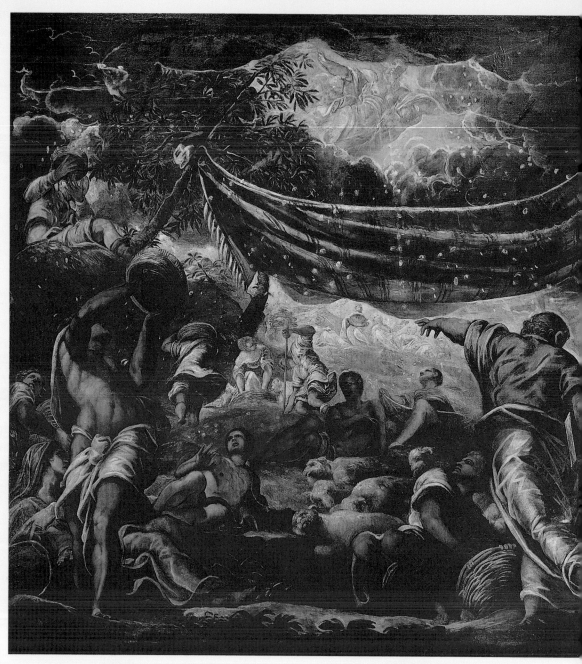

丁托列托　**天賜食糧**　1577　油彩畫布　550×520cm　威尼斯聖洛克大會教堂

主廳天花板——《舊約》

圖見140頁
〈梅瑟豎立銅蛇〉引用《新約聖經》若望福音第三章十四節「梅瑟在曠野怎樣舉蛇、人子也必照樣被舉起來，叫一切信他的都得永生。」以及《舊約聖經》戶籍紀第二十一章「以色列人抱怨天主和梅瑟說：『你們為什麼領我們由埃及上來死在曠野？這裡沒有糧食，又沒有水，我們對這清淡的食物已感厭惡。』上主遂打發火蛇到人民中來，咬死了許多以色列人。人民於是來到梅瑟前說：『我們犯了罪，抱怨了上主和你；請你轉求上主，給我們趕走這些蛇。』梅瑟遂為人民轉求。上主對梅瑟說：『你做一條火蛇，懸在木竿上；凡是被蛇咬的，一瞻仰牠，必得生存。』梅瑟遂做了一條銅蛇，懸在木竿上；那被蛇咬了的人，一瞻仰銅蛇，就保存了生命。」

畫作前景有兩個人物大腿內側被咬傷，正好是黑死病初期症狀出現之處，人的膚色也因毒液侵襲而變化。1576至77年黑死病在威尼斯造成嚴重的疫情，這幅畫或許也反映了當時有許多得病的人認為，病徵是惡魔留下的印記。

畫作前景的金字塔形人群，象徵不相信主的罪人，但在人群堆疊的塔頂端，有一人望向梅瑟，他因為順服而獲得痊癒，其他人也紛紛效法，像他一樣高舉起手。舉起手的動作也成為「主廳」系列作品中，提升畫作關聯性的小細節。

圖見151頁
另外，比較〈梅瑟豎立銅蛇〉與〈基督復活〉兩幅畫也可發現，天主與基督像是鏡子反射，姿態上幾乎一模一樣。說明丁托列托為了加快繪畫的速度，有時會把繪畫用油塗在想要複製的畫作上，然後將另一塊畫布覆蓋上去，因此在新畫布上取得大略的草稿。因此圖像左右相反，這樣的畫法在需要許多人物的作品中，顯得很有效率。

不只是畫中人物舉起手來的姿勢，在構圖上，〈梅瑟豎立銅蛇〉的明暗差異以及將畫面分為多個區塊的手法，也被套用在主廳的其他畫作中，做為增強繪畫連續性的手法。

圖見139頁
〈梅瑟從岩中引出水泉〉引自《舊約聖經》戶籍紀第二十

143

章「上主吩咐梅瑟說：『你拿上棍杖，然後你和你的兄弟亞郎召集會眾，當著他們眼前對這磐石發命，叫磐石流水。這樣你便可使水由磐石中給他們流出，給會眾和他們的牲畜喝』。梅瑟就照上主吩咐他的，從上主面前拿了棍杖。梅瑟和亞郎召集會眾來到磐石前，對他們說：『你們這些叛徒，聽著！我們豈能從這磐石中給你們引出水來？』」梅瑟遂舉起手來，用棍杖打了磐石兩次，才有大量的水湧出，會眾和他們的牲畜都喝夠了。」經過這個神蹟，百姓才減少對梅瑟及上主的抱怨。

〈天賜食糧〉引自《舊約聖經》出谷紀第十六章「上主向梅瑟說：『看，我要從天上給你們降下食物，百姓要每天出去收斂當日所需要的，為試探他們是否遵行我的法律。』」經過這個試煉，百姓才學會遵守上主的法律。

主廳壁畫——《新約》

位在聖洛克大會教堂牆壁上的十幅作品主要依據《瑪竇福音》講述了基督的一生：基督誕生後〈牧羊人敬拜〉，來到約旦河讓若翰為他進行浸禮〈基督受洗〉。後來基督被聖神領往曠野，受魔鬼的試探，以禁食三退魔誘〈基督受試探〉。基督一生創造許多奇蹟，包括了在〈畢士大池〉醫治患疾的民眾、以七個麵包和一些小魚餵飽了五千名群眾〈麵包與魚的奇蹟〉。另外在《若望福音》第十一章中提及另一個奇蹟，便是基督使病死的拉匝祿復活。

圖見148頁
圖見150頁
圖見158頁
圖見152頁
圖見155頁

這六幅畫之外，在〈最後的晚餐〉基督告知門徒他被出賣，並帶領門徒至山園中祈禱〈山園中的苦痛〉。門徒們雖然因為得知基督將死而深感苦痛，但仍昏昏沉沉地睡去。此時因為三十枚金幣而背叛基督的猶達斯（Judas），以及司祭長和民間的長老派來的許多群眾，拿著刀劍棍棒前來逮捕祂。

圖見156頁
圖見153頁

接下來的故事——基督受難紀——則已出現在繪製完成的大會教堂「寄宿廳」，包括基督受到審判〈羅馬公爵比拉多審問基督〉、遭到戲弄〈看！這個人！〉、判死刑後走入刑場〈走過苦

丁托列托　**基督受試探**
1578/81　油彩畫布
539×330cm
威尼斯聖洛克大會教堂
（右頁圖）

144

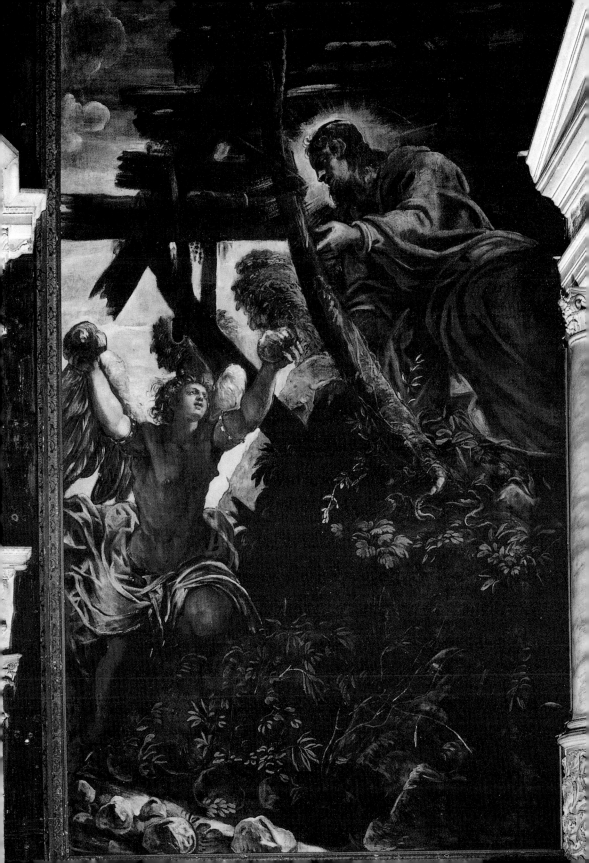

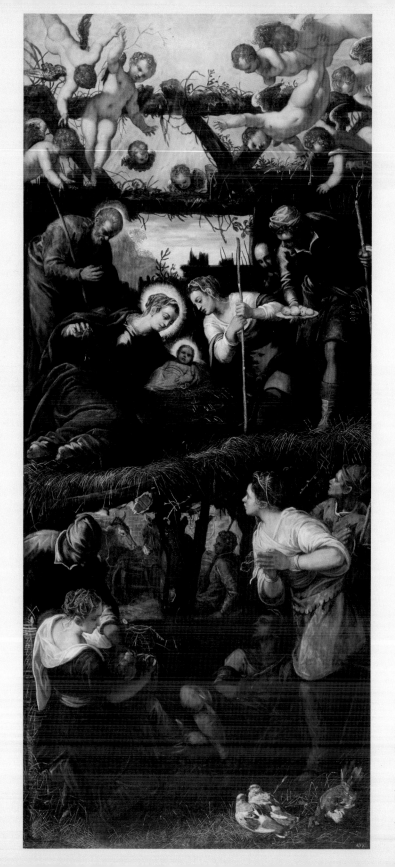

丁托列托
牧羊人敬拜
1583　油彩畫布
315×190cm
西班牙艾斯克里亞宮
（El Escorial）
博物館藏

丁托列托　**聖洛克**　1578/81　油彩畫布
250×80cm　威尼斯聖洛克大會教堂

丁托列托　**聖賽巴斯丁**　1578/81　油彩畫布
250×80cm　威尼斯聖洛克大會教堂

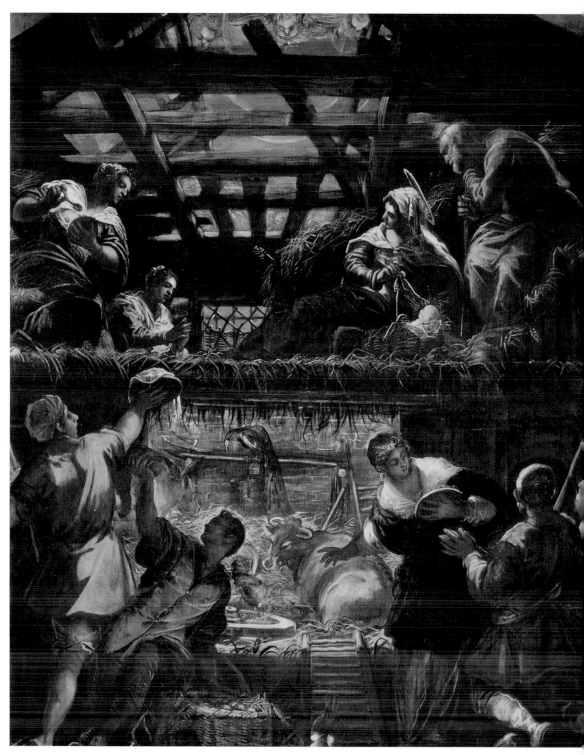

丁托列托　**牧羊人敬拜**　1577-1581　油彩畫布　542×455cm　威尼斯聖洛克大會教堂

丁托列托　**牧羊人敬拜**（局部）　1577-1581

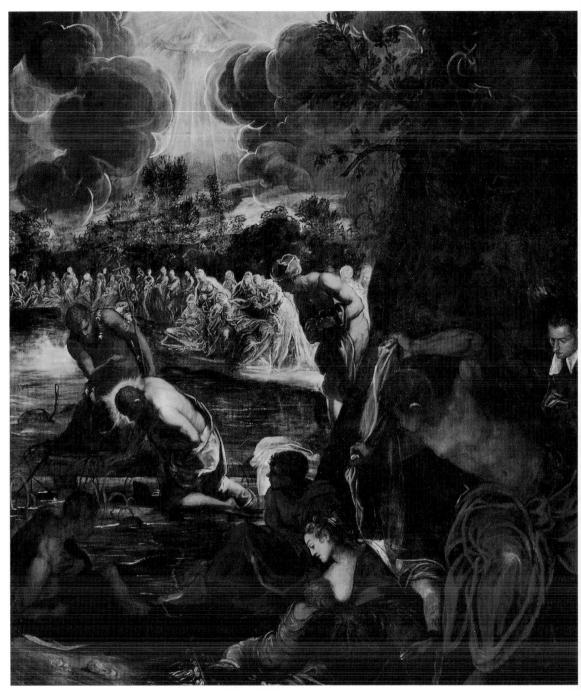

丁托列托　**基督受洗**　1578/81　油彩畫布　538×465cm　威尼斯聖洛克大會教堂

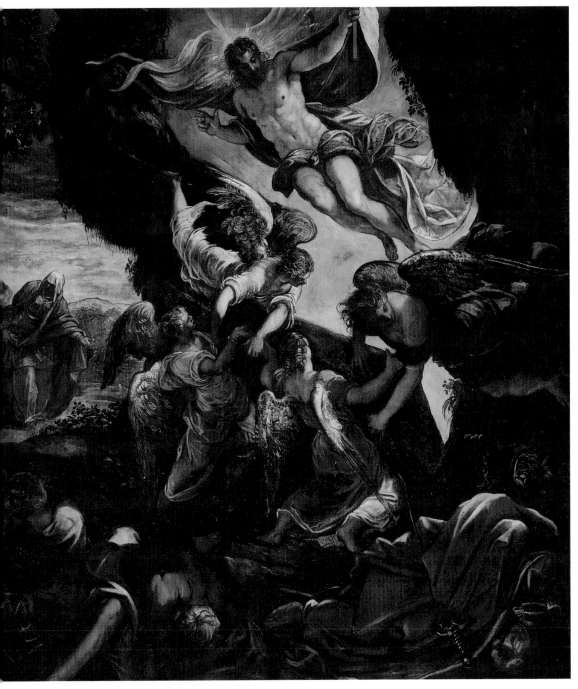

丁托列托　**基督復活**　1578/81　油彩畫布　529×485cm　威尼斯聖洛克大會教堂

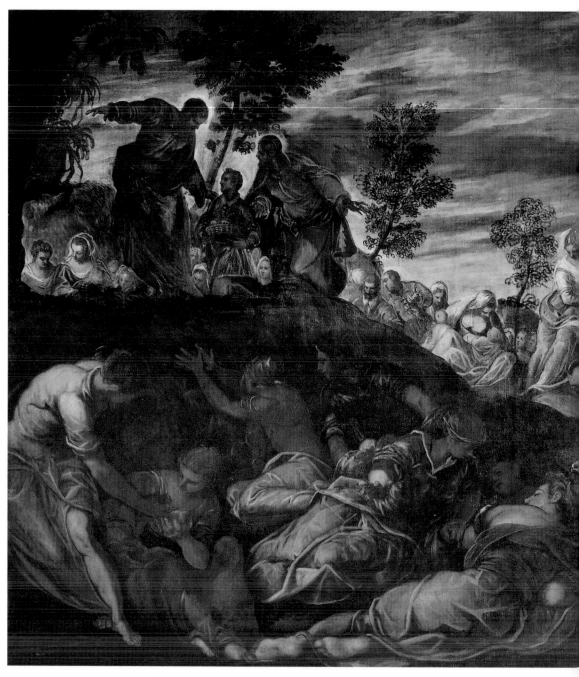

丁托列托　**麵包和魚的奇蹟**　1578/81　油彩畫布　541×356cm　威尼斯聖洛克大會教堂

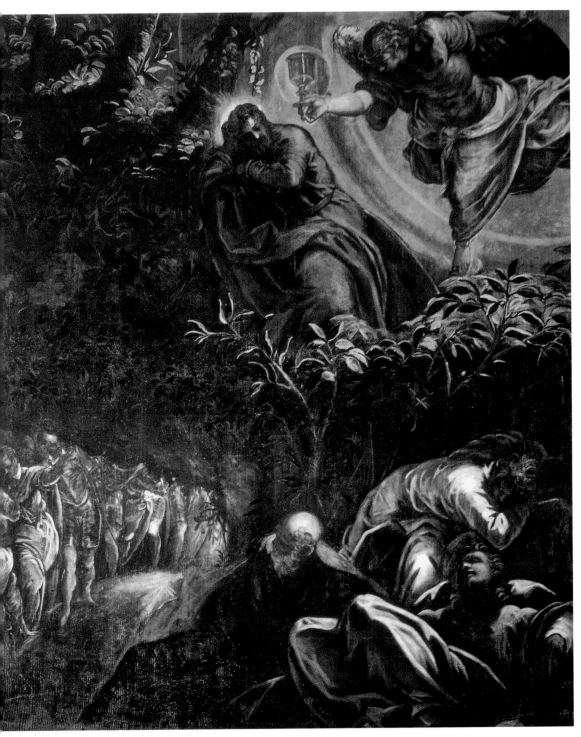

丁托列托　**山園中的苦痛**　1578/81　油彩畫布　538×455cm　威尼斯聖洛克大會教堂

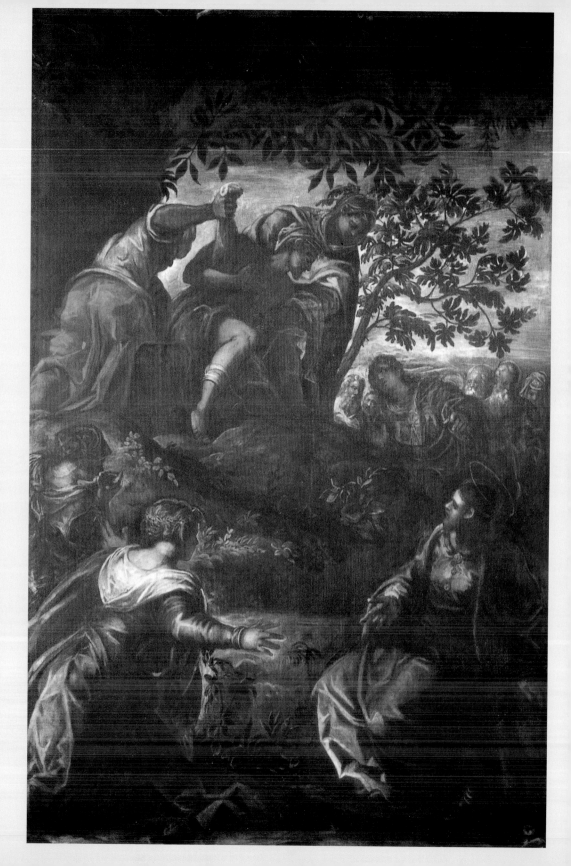

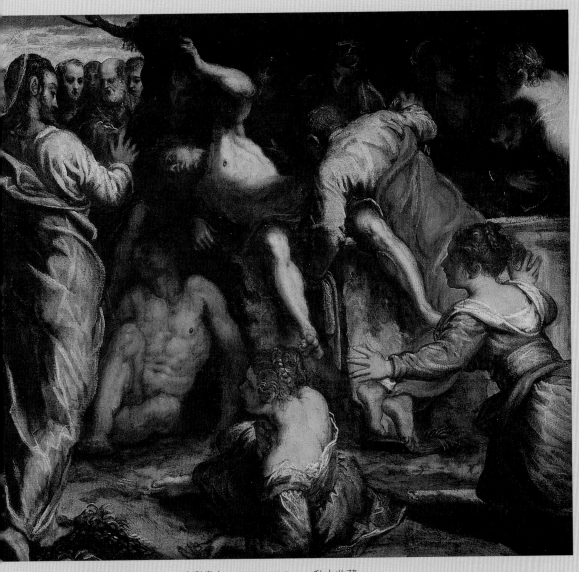

丁托列托　**拉匝祿的復活**　1573　油彩畫布　67.5×77.5cm　私人收藏

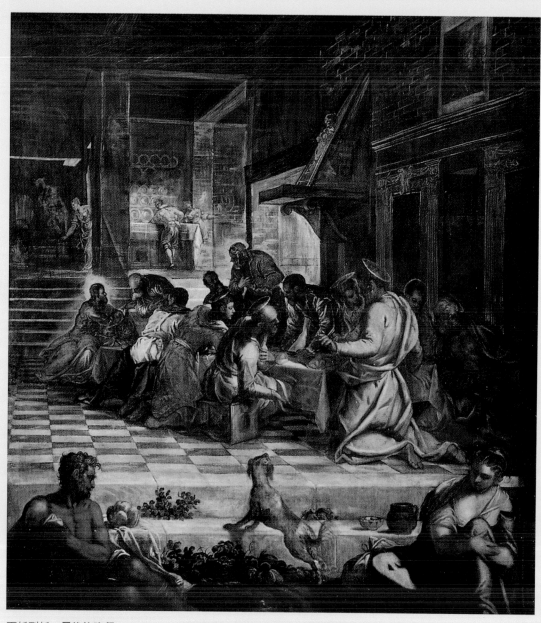

丁托列托　**最後的晚餐**　1578/81　油彩畫布　538×487cm　威尼斯聖洛克大會教堂

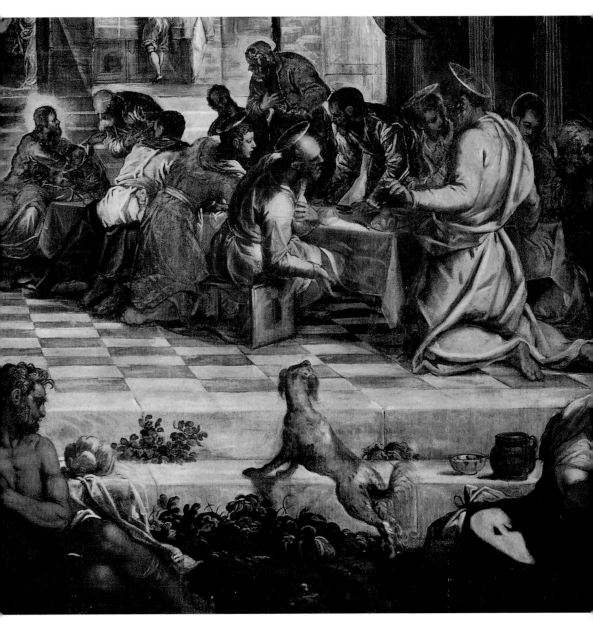

丁托列托　**最後的晚餐**（局部）　1578/81

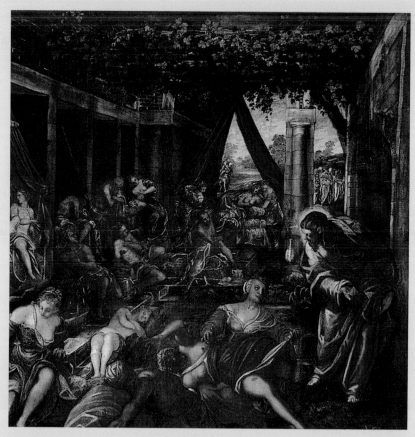

丁托列托　**畢士大池**　1578/81　油彩畫布　533×529cm　威尼斯聖洛克大會教堂

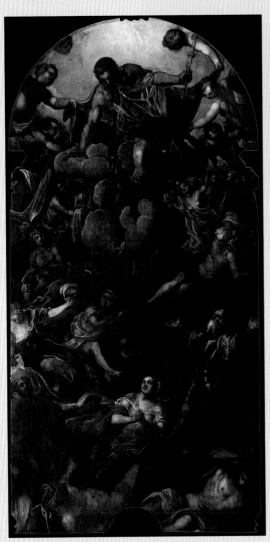

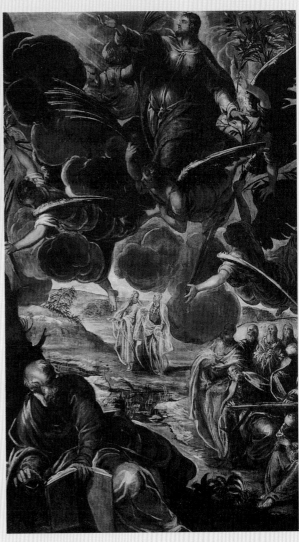

丁托列托　**聖洛克顯靈**　約1588　油彩畫布
495×246cm　威尼斯聖洛克大會教堂

丁托列托　**基督升天**　1578/81　油彩畫布　538×325cm
威尼斯聖洛克大會教堂

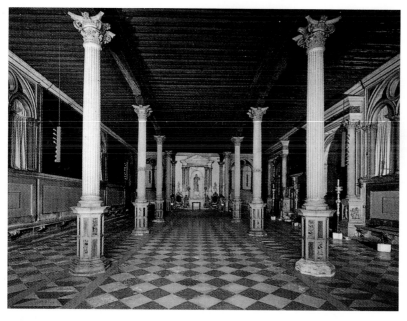

路〉、被釘上十字架〈基督磔刑〉。

　　在主廳的最後兩幅畫〈基督復活〉、〈基督升天〉則是受難紀的尾聲。

花園廳（Sala Terrena）——
基督的童年及聖母的故事

　　1581年八月，丁托列托完成聖洛克大會教堂主廳的裝飾，不久後，他就開始「花園廳」壁畫繪製工作，中間不曾休息過，在1587年八月他完成了花園廳全部共八幅作品。

　　隔年，他為主廳提供了〈聖洛克成為聖神〉祭壇畫作。因此，歷時二十餘年的努力不懈之下，聖洛克大會教堂所有由丁托列托負責的繪畫工程，終於在畫家邁入七十歲大壽時正式完成了。

　　花園廳以基督的童年為重心，以聖母馬利亞一生的故事為輔。〈受胎告知〉從基督的誕生開始說起，畫作〈賢士來朝〉引用《瑪竇福音》第二節：「當黑落德為王時，耶穌誕生在猶大的

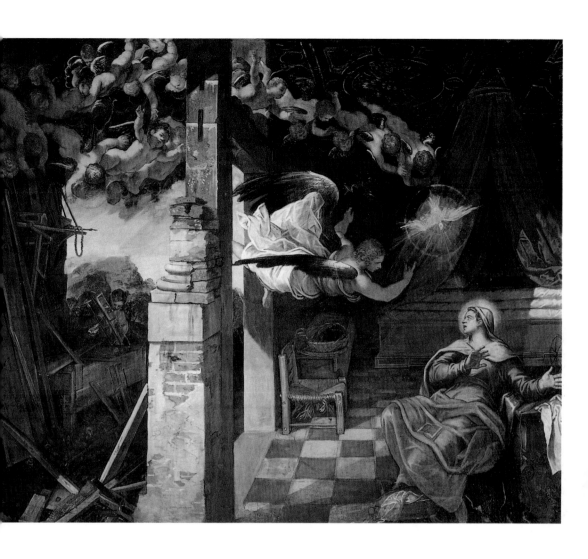

丁托列托　**受胎告知**
1582-1587　油彩畫布
422×545cm
威尼斯聖洛克大會教堂

白冷；有賢士從東方來到耶路撒冷，說：『才誕生的猶太人君王在哪裡？我們在東方見到了祂的星，特地來朝拜祂。』黑落德王一聽說，就驚慌起來，全耶路撒冷也同他一起驚慌。

於是黑落德暗自把賢士叫來，仔細詢問他們那顆星出現的時間；然後打發他們往白冷去，說：『你們去仔細尋訪嬰孩，幾時找到了給我報信，好讓我也去朝拜祂。』他們聽了王的話，就走了。看，他們在東方所見的那顆星，走在他們前面，直至嬰孩所在的地方，就停在前面。

他們走進屋內，看見嬰兒和他的母親瑪利亞，遂俯伏朝拜了

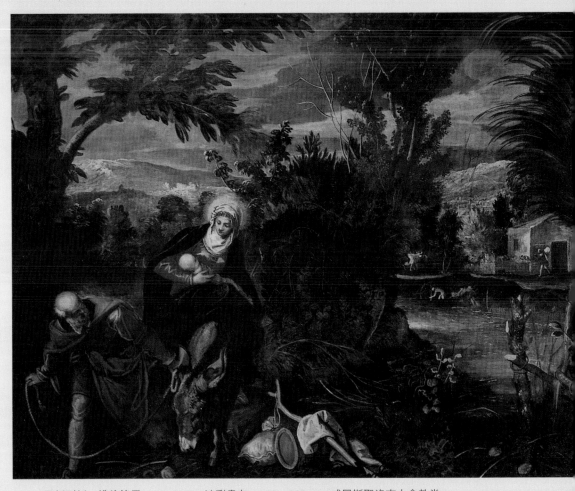

丁托列托　**逃往埃及**　1582-87　油彩畫布　422×580cm　威尼斯聖洛克大會教堂

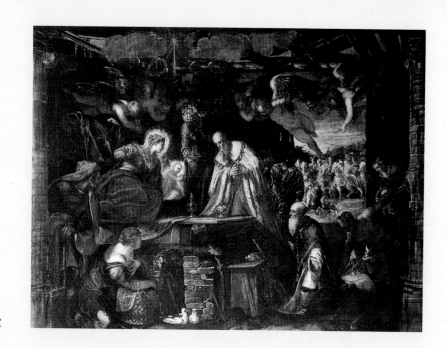

丁托列托　**賢士來朝**
1581/2　油彩畫布
425×544cm
威尼斯聖洛克大會教堂

丁托列托　**賢士來朝**（局部）　1581/2

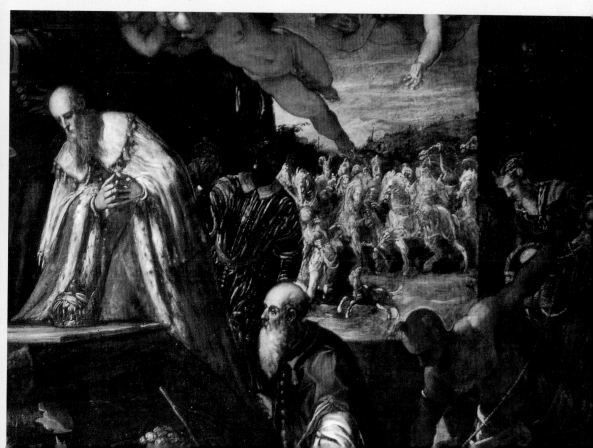

丁托列托　**埃及聖女瑪利亞**　1582-87　油彩畫布
425×211cm　威尼斯聖洛克大會教堂

丁托列托　**抹大拉的馬利亞**　1582-1587　油彩畫布
425×209cm　威尼斯聖洛克大會教堂

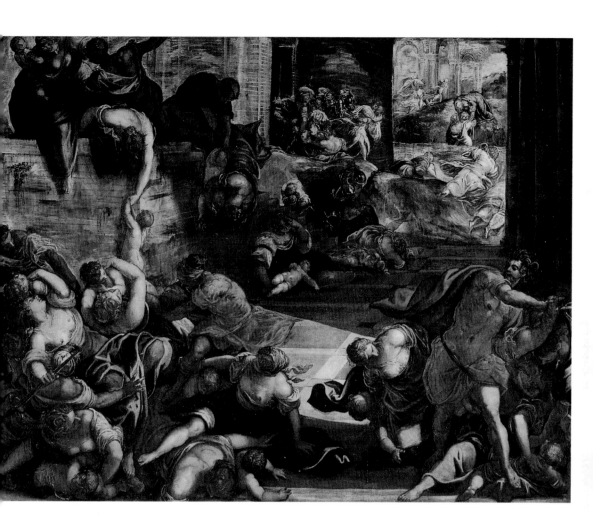

丁托列托　**屠殺無辜**
1582-87　油彩畫布
422×546cm
威尼斯聖洛克大會教堂

祂，打開自己的寶匣，給祂奉獻了禮物，即黃金、乳香和沒藥。
後來他們在夢中得到啟示，不要回到黑落德那裡，就由另一條路
返回自己的地方去了。」

　　黑落德想要除掉這名嬰孩，天主告知聖家，須盡速逃往埃
及，並留在那生活直到黑落德死去，〈逃往埃及〉這幅畫可見他
們逃離村莊，茂盛的橄欖樹也保護他們不被發現。

　　後來，黑落德知道自己受賢士們的愚弄，於是就派人把周
圍境內所有兩歲以下的嬰兒殺死，成為〈屠殺無辜〉這幅畫的主
題。畫中央有一位婦人悲傷地看著膝上的嬰兒，這樣的構圖正好
與〈聖殤〉相仿。

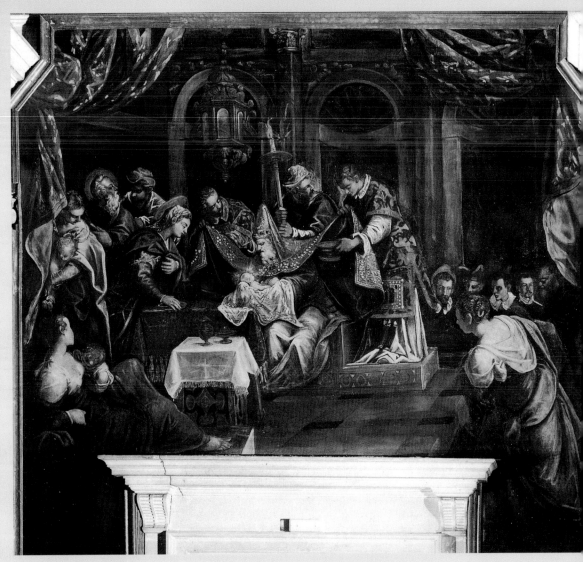

丁托列托　**基督割禮**　1582/7　油彩畫布　440×482cm　威尼斯聖洛克大會教堂

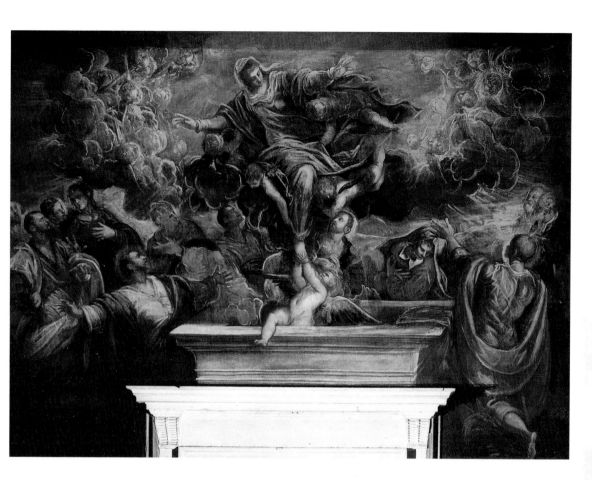

丁托列托　**聖母升天**
1582/7　油彩畫布
425×587cm
威尼斯聖洛克大會教堂

　　這一系列畫作除了〈基督割禮〉、〈聖母升天〉是由丁托列托的長子多明尼柯代筆，其他的作品都顯現出一種特出的「貧窮」特質，多處可見毀壞的紅磚樑柱。多明尼柯的作品顯示他並不了解父親在畫中展現「謙卑及貧窮的神聖性」，只為滿足教會中反對丁托列托畫作風格的成員，繪製了筆觸細膩、建築華麗的作品。在作品中也添加了許多教會資助者的臉孔，作風趨於保守。

　　「花園廳」室內有許多柱子，丁托列托因此也在畫作中加上柱子、樹幹，希望藉由這些造形，使畫作和空間融為一體。十字架的形狀也隱藏在多幅畫作中，例如〈受胎告知〉左方的木材堆、〈賢士來朝〉簡陋殘缺的天花板，以及〈逃往埃及〉右前方圍籬組成的支架。

威尼斯道奇宮（Ducal Palace）

　　對丁托列托而言，讓自己的畫作進入威尼斯道奇宮，不比當初在聖洛克大會教堂的競爭來得簡單。1553年他首次在道奇宮掛上了一幅自己的畫，同年威羅內塞也有一幅畫進入這個殿堂。丁托列托削價競爭，才保住了他在道奇宮的地盤，這也造成威羅內塞的損傷。

　　道奇宮歷經兩次大火，才使藝術家間的競爭停止了下來。1574年五月的大火波及道奇宮內的元老院設施，丁托列托歷年來為許多公爵所畫的奉獻畫付之一炬。1577年十二月的大火橫跨威尼斯四處，不只燒毀了提香的〈斯波萊托之役〉，丁托列托為道奇宮國會議員大廳、審查廳創作的多幅重要作品也因此葬送。

道奇宮四季聯作
左起：
〈酒神與公主〉、
〈莫丘利與三美神〉、
〈智慧女神請戰神離開
　和平及寧靜女神〉、
〈伐爾肯的熔爐〉

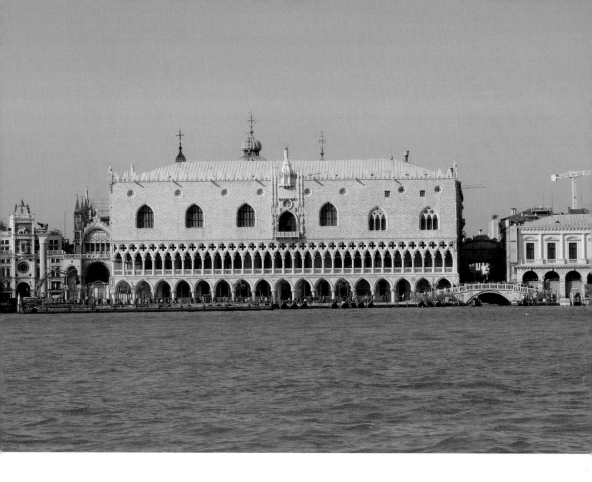

威尼斯道奇宮（又稱為
威尼斯總督府）外觀

道奇宮加緊腳步修復的同時，藝術家們也被迫在短暫的時間
內提供許多作品，丁托列托因此將許多新的神話寓言作品、奉獻
畫託付給工作室的成員完成。但今日在候客室（Anticollegio）內
的四幅畫作確定是丁托列托的真跡。

道奇宮四季聯作

〈莫丘利與三美神〉、〈酒神與公主〉、〈智慧女神請戰神
離開和平及和睦女神〉、〈伐爾肯的熔爐〉所處的房間每日有許
多參觀者經過，能近距離觀看畫作，因此丁托列托特別以細膩的
筆觸處理畫面細節。

他在這四幅畫中包含了許多抽象的表徵及符號，並且有

丁托列托　**酒神與公主**　1577/78　油彩畫布　146×167cm　威尼斯道奇宮

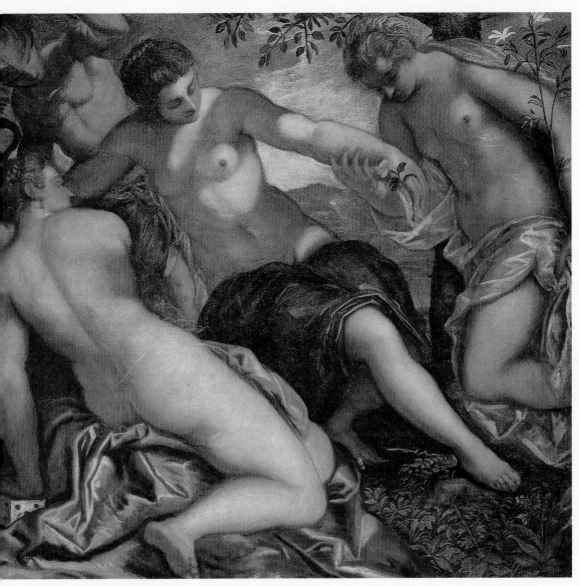

丁托列托　**莫丘利與三美神**　1577/78　油彩畫布　146×167cm　威尼斯道奇宮

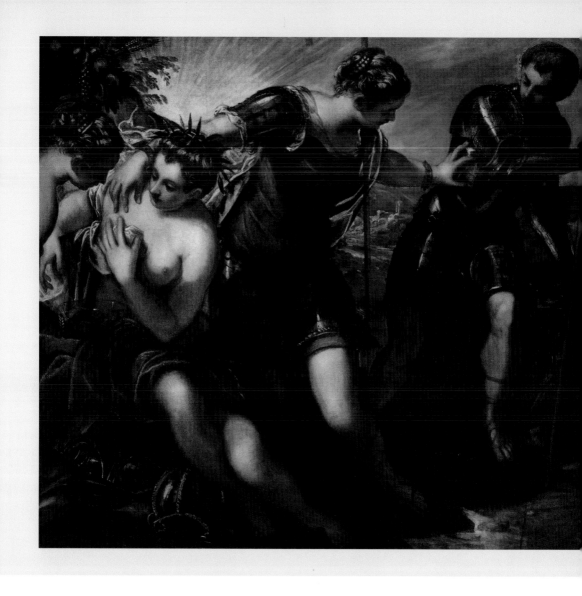

為威尼斯祈福的意義。最明顯的是〈莫丘利與三美神〉，莫丘利（Mercury）是三美神的領導者，也是商業之神，代表了智慧及妥善的言行。他經常被用來代表威尼斯共和國的統治階級，十五世紀為威尼斯打造新建設藍圖的建築師山索維諾（Jacopo Sansovino），也採用莫丘利的雕像做為公共建築的裝飾。

　　在丁托列托的畫中，三美神手上各有骰子、玫瑰及長春花，這引用了作家卡里塔里（Vincenzo Cartari）書中的描述，代表威

丁托列托
智慧女神請戰神離開和平及寧靜女神
1577/78　油彩畫布
146×167cm
威尼斯道奇宮

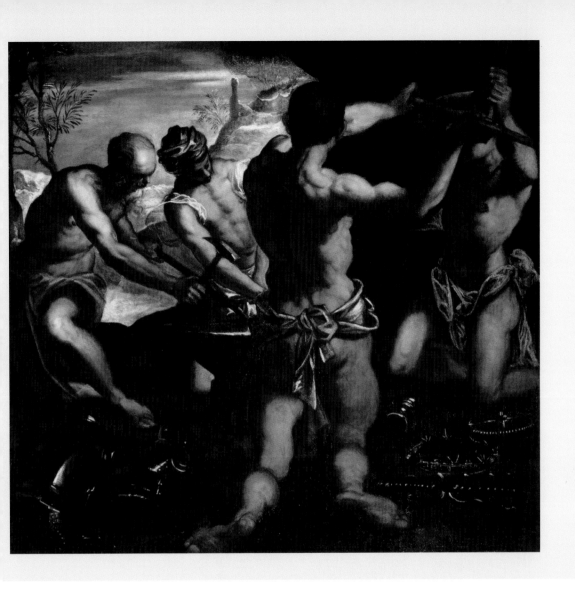

丁托列托
伐爾肯的熔爐
1577/78　油彩畫布
146×167cm
威尼斯道奇宮

尼斯的統治階層會理智、妥善地衡量一個人的功德及成就，分配獎賞及愛（以玫瑰代表）。

　　這幅畫中的花朵盛開，三美神體態輕盈，代表了春天及空氣的元素。其他三幅作品也被賦予相同的邏輯，這四聯作分別代表了一個季節及大地元素，集結起來就成為季節循環的節奏，象徵著宇宙的平衡，套用在身為威尼斯行政中心的道奇宮上，也延伸成為和諧統領國家的意味。

〈酒神與公主〉象徵了秋天及水的元素，公主象徵了威尼斯，愛神為他帶來了由星星串成的皇冠，代表永垂不朽，而愛上她的酒神獻上一枚金戒指，象徵威尼斯受到愛的眷顧。這是一場神聖的婚禮，分別站在海中的酒神，以及坐在岸邊的公主之間的聯姻，象徵威尼斯與海洋長久以來的親密關係。過去威尼斯在基督升天日都有一個傳統，就是執政的公爵會將一枚金戒指從道奇宮岸邊丟入海中，祈禱和海洋之神及海岸防護之神繼續和平共處。

象徵夏季及土地元素的畫作為〈智慧女神請戰神離開和平及和睦女神〉，頭上戴著橄欖葉的是和平女神，手上拿著玻璃聚寶盆的是和睦女神，兩神正有禮地交談著。而中間的智慧女神象徵了威尼斯精明的外交手法，讓戰爭遠離了自己的城市。

而最後一幅代表冬季及火元素的〈伐爾肯的熔爐〉，則表示威尼斯工藝科技的成熟以及軍備的精銳。丁托列托成熟的繪畫技法，使這些畫作在包含抽象元素的同時也不失人物構圖、色彩及動作上的美感。人體及膚色的掌控營造出具渲染力的空間氛圍。

丁托列托讓道奇宮決定畫作價格的問題，於是執政者便找來了威羅內塞及小帕爾馬（Jacopo Palma il Giovane）估算畫作的價值。最後道奇宮決定付丁托列托共兩百枚金幣的酬勞，在當時這算是合理的價位。

丁托列托最大篇幅作品——〈天堂〉

丁托列托最後的一幅重要作品為道奇宮裡的〈天堂〉。當時從來沒有過尺寸如此龐大、構圖如此儡人的一幅畫。在繪畫的概念、手法上，它跳脫了既有的規範，我們看到一個誠摯燃燒的靈魂，以獨有的造型及色彩傳達了前所未見的視覺想像。

這幅畫在完成時受到許多的肯定，但在之後威尼斯衰落的三百年間則被視為一件不尋常的、失敗的作品。但看過它的人無不留下深刻印象。法國哲學家沙特（Jean-Paul Satre）評論：「在任何層面上，畫中的天使及人物是被動的，在天空中環繞像是快

丁托列托　**天堂**
約1565　油彩畫布
143×362cm
巴黎羅浮宮藏
（右頁上圖）

丁托列托　**天堂草稿**
（羅浮宮藏版本）
（右頁中圖）

丁托列托　**天堂草稿**
（馬德里提森美術館藏
版本）（右頁下圖）

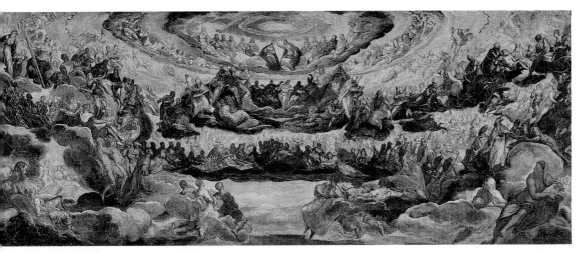

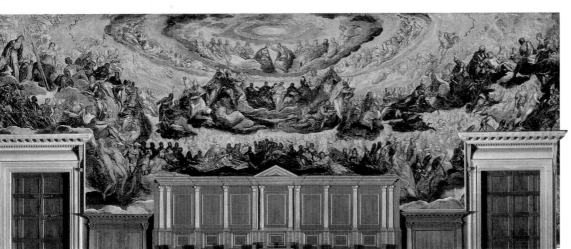

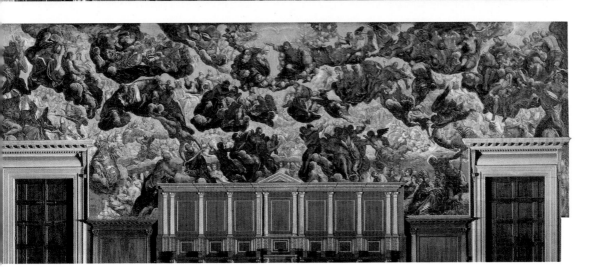

丁托列托　**天堂**　1588-1592　油彩畫布　700×2200cm　威尼斯道奇宮（上圖、右下圖）

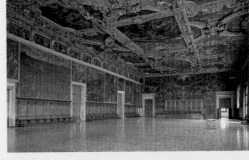

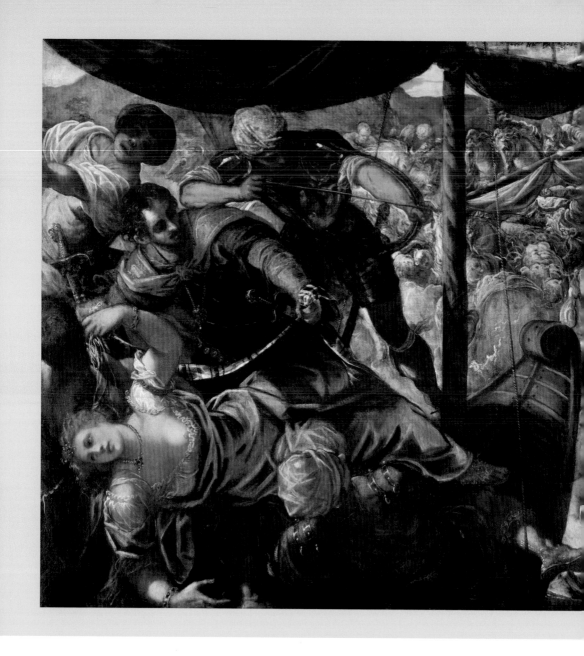

死掉的貓在夢遊,或是河道上汽艇開過所留下來的小漩渦。」他
彷彿看見了一個失落的烏托邦。

　　但這幅畫確實是融合傳統拜占庭繪畫與文藝復興後期風格的
一大成就。在1577年威尼斯大火之前,這面牆上原是1365年帕多
瓦藝術家迦里恩托(Guariento)所繪的〈聖母加冕〉,道奇宮有

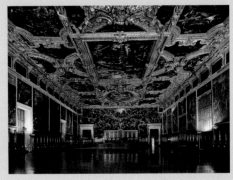

　　重要的儀式都在這裡舉辦，公爵及威尼斯政府高層官員都會坐在
這幅畫前面的講台上。

　　早在1550年代，丁托列托就有野心創作相同主題的壁畫，
1561年他的學生巴倫德茲所繪的〈最後的審判〉，以及他當時在
花園聖母教堂創作的同名作品，也都呈類似的層層堆疊的洞窟效

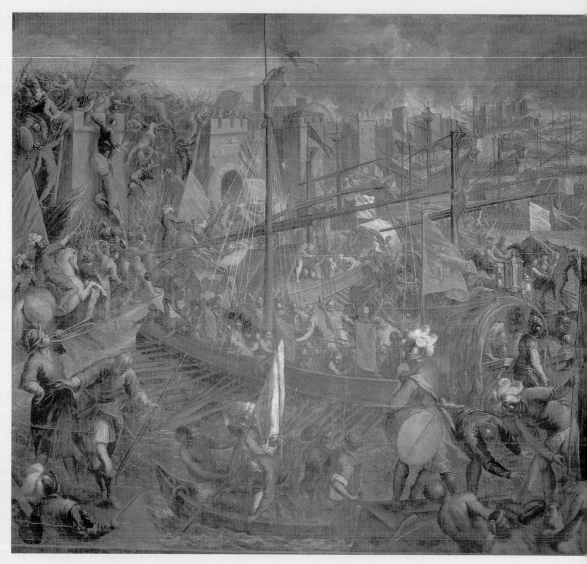

丁托列托　**塔羅之戰**　1578-79　270×422cm
德國慕尼黑市古典繪畫陳列館

丁托列托　**基督受洗**
約1580　油彩畫布
283×162cm
威尼斯聖希維斯羅
教堂（San Silvestro）
（右頁圖）

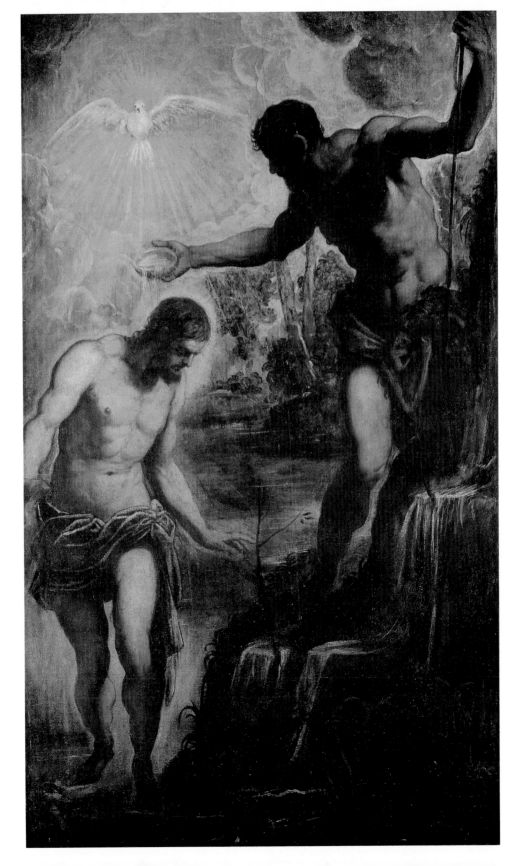

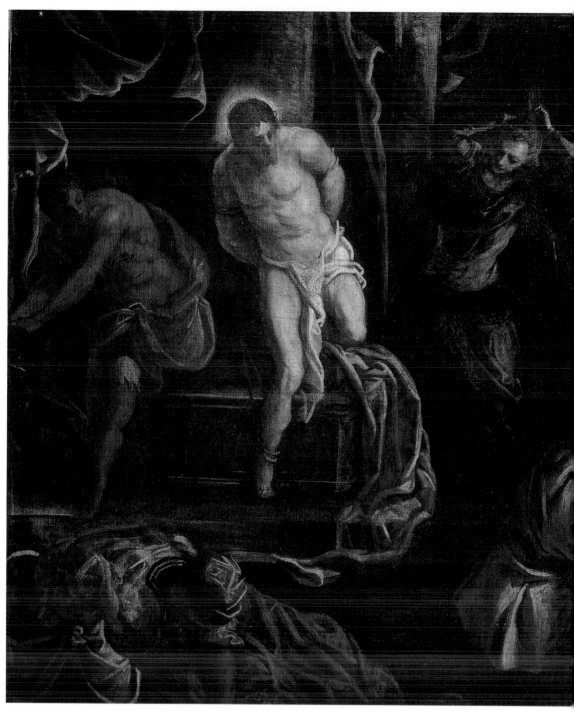

丁托列托　**被鞭打的基督**　約1585　油彩畫布　118.3×106cm　維也納藝術歷史美術館藏

丁托列托　**撿拾食糧**
1591/2　油彩畫布
377×576cm
威尼斯大哉聖喬治教堂

果。今收藏於巴黎羅浮宮的〈天堂〉草稿大約是1565年所做,後來由拿破崙的軍隊從義大利帶回法國。

　　1580年道奇宮向畫家公開徵圖,包括威羅內塞、丁托列托及其他兩位年輕畫家都參與了競賽。結果威羅內塞贏得了競賽,但不幸的是他在1588年去世,因此繪製這幅畫的任務又落到丁托列托手上。

　　丁托列托馬上將畫布準備好,更改了一些原有的構圖,許多畫中人物的面孔及動作都是請人擺姿勢,由丁托列托直接畫上去的。1592年畫作趨近完成時,他們將一張張畫布帶到道奇宮縫合掛上,由他的兒子多明尼柯完成修飾。

　　從1565年的草稿和完成的作品比對中,我們可以發現畫作的焦點從原先的「聖母加冕」,轉移至基督的身上——基督散發出強烈的光芒,代表祂主宰了世界,也是信眾的領導者。右手邊的

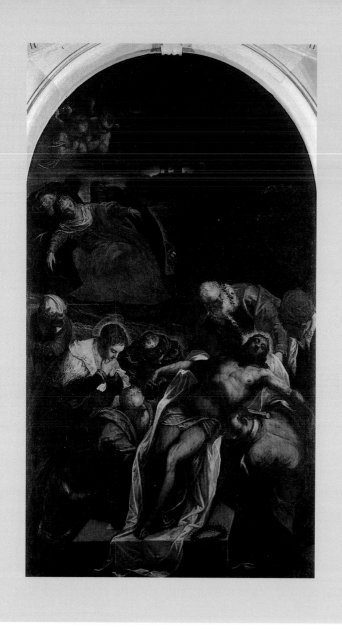

丁托列托　**卸下聖體**
1594　油彩畫布
288×166cm
威尼斯大哉聖喬治教堂

是大天使麥可，身負一把象徵正義的劍，左邊的是大天使加百列
獻上百合花，象徵報佳音及最後的審判。下方環繞著的是化身成
為鴿子的聖靈，象徵著威尼斯共和國對天主教的支持。

　　畫作強調的重點從聖母轉移至基督，其中一個解釋就是這幅
畫反映了道奇宮的層級關係，基督就是掌管道奇宮的公爵，而前
來參與集會的貴族男性，則如天堂裡聆聽基督話語的群眾，臣服

丁托列托兒女的作品

FERTVRINEXEMPLOIESVSPVREHOSTIATEPLO
QVIREDIMITSERVOSVERVSDEVSAT⊕SACERDOS
MAER XRI SSIMEO

多明尼柯・丁托列托　**聖母獻耶穌於聖殿**　1588/89　馬賽克　威尼斯聖馬可教堂
丁托列托的長子多明尼柯是工作室的繼承者,在這幅馬賽克作品中,他加入了父親的頭像,讓畫家可以出現在威尼斯最負盛名的威尼斯聖馬可教堂之中。

於祂的決定。

　　畫作完成之後,道奇宮讓丁托列托自己出價,但丁托列托仍然還是堅持讓道奇宮決定畫作的價格。道奇宮給了丁托列托一筆不少的酬勞,但丁托列托婉拒了一部分。過去他也曾免費為教堂及公共建築創作許多畫作,可見他不看重金錢上的富足,他所在意的,是能否完成藝術使命。

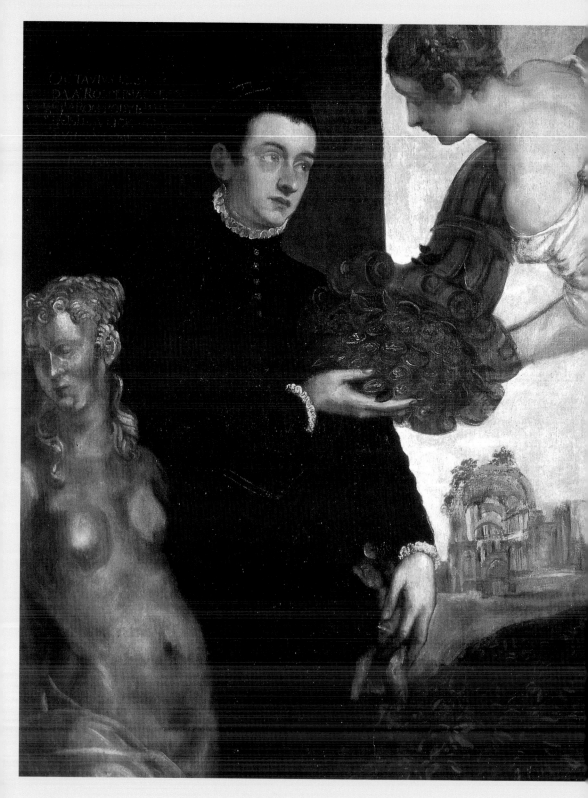

佩里娜（Perina）及奧特菈（Altura）　**基督磔刑**　1609　絲質針織　78.6×208.7cm
因為經濟上的壓力，丁托列托將最小的兩個女兒送進了修道院。這件刺繡作品便是他的女兒們在修道院中所做，模仿了父親在聖洛克大會教堂的〈基督磔刑〉，將原本親吻聖母瑪利亞的手的教士改為哥哥多明尼柯的樣貌。

瑪莉耶塔　**歐塔維奧**（Ottavio Strada）**肖像**　1567/68　油彩畫布　128×101cm
荷蘭阿姆斯特丹市國立博物館（左頁圖）
瑪莉耶塔是丁托列托最寵愛的女兒，培養了出色的繪畫與音樂造詣，許多丁托列托經手的肖像畫作品皆由她協助完成。

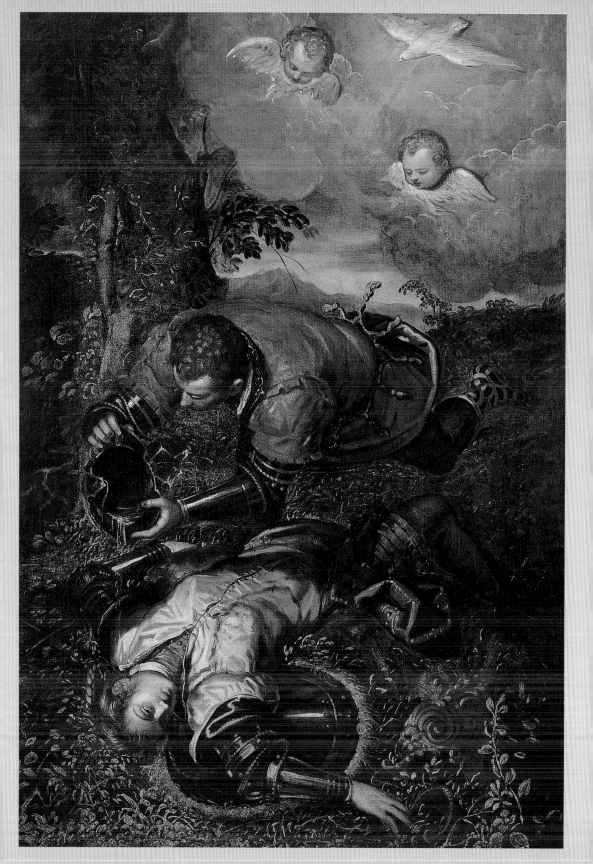

結語

在聖洛克大會教堂的壁畫中，「貧窮」的價值被提升、普及化，成為一種參與救贖的前提。為反應宗教改革人士對教會奢華的抨擊，丁托列托用外顯的貧窮當作內心信仰的表徵。在他的作品中，基督一家人可能是貧窮的，但他利用構圖及光影強調基督的謙虛，例如減少聖神在畫作中所持的空間比例，或是將之移至邊緣的位置，讓生病的、貧窮的人也能在畫作中獲得一個位置。

在聖洛克大會教堂的主廳中，可發現他將原先快速、略顯粗糙的繪畫手法，轉變為一種合乎「宗教改革」道德倫理的風格，為威尼斯的文藝復興藝術開啟了新的一頁。

從這一點來看，丁托列托在聖洛克大會教堂的成就必須以「什麼是被排除的」、「什麼傳統是沒有被因襲的」方式來衡量。由現代的眼光來看，丁托列托的繪畫可能並不卓越。暨色彩大師提香之後，威尼斯的藝術愛好者已經習慣了色彩豐腴、筆觸細膩的作品。

丁托列托像是素描般的作品與眾不同，光影明暗勝過色彩的對比，乾筆觸有時無法掩蓋深褐底色或粗麻畫布的纖維，色彩氛圍是低調的。導致畫中的人物看起來有即興的動態感，不具分

丁托列托的大兒子
多明尼柯・丁托列托
施洗克羅麗亞
約1585　油彩畫布
168×115cm
美國休士頓美術館藏
（左頁圖）

量。如果筆觸持續吸引觀者的注目，目的是在於讓畫作的宗教性，能超過物質主義所帶來的美好。那麼，正因為這種物質上的「貧乏」，才能促使更強烈的內心衝擊。

貧窮成為丁托列托繪畫風格的代表特徵，連結了他的身分認同、宗教解讀，以及繪畫技法的突破。風格的確立是因為他個人歷史及社會背景交錯而生的。由此可推衍十六世紀社會及宗教的改革變遷，及其為貧困者或一般老百姓在威尼斯文化領域中留下了的新面貌。

在當時宗教改革的浪潮下，文學中多有討論「貧窮的神聖性」，丁托列托早期的朋友中也多有許多文學家支持改革，但他在聖洛克大會教堂所展現的「貧窮」，則多迫

於教會所承受的壓力，以及他自己的身分認同。他用畫作表現對工人階級的同理及關懷，也用「小染工」暱稱自己，不像提香時常在簽名中表示自己的高貴地位，丁托列托認為他只是一個出生於威尼斯社會底層，日日勤奮踏實工作的繪畫工人。

丁托列托
二十六歲男子肖像
荷蘭奧特羅庫勒穆勒博物館（Kroller-Muller Museum）

當提香在晚年離開威尼斯，成為歐洲內陸宮廷畫家，丁托列托期望自己成為威尼斯共和國的在地代表畫家。但這不能說丁托列托特別愛國，或是他真的有如工匠般認命，這樣的專業形象也是他所刻意創造的。在這種無私的、為大眾服務的表象之下，我們常見他獨立堅持的個性，盡其所能爭取各地的繪畫委託，這導致他經常和這些委託者處於對立狀態。

在他坎坷的繪畫生涯中，工匠與藝術家的個性經常是相牴觸的。就如聖洛克大會教堂在十七世紀委託雕刻家為丁托列托所作

皮安塔
（Francesco Pianta）
繪畫中的丁托列托
17世紀後半　木雕
威尼斯聖洛克大會教堂

的雕像一樣，它捕捉了丁托列托拿著草圖，左右手各有大大小小的畫筆，眼睛炯炯有神對繪畫充滿熱誠的姿態，但卻又顯露出一種頑固、不妥協的性格，追求藝術的自由表現。

　　丁托列托矛盾的個性卻也幫他在藝術領域中達到不凡的成就，使他掙脫了威尼斯公家機關狹隘的制度，並拓展了社會及藝術精英對「高文化」愈漸短淺的視野。

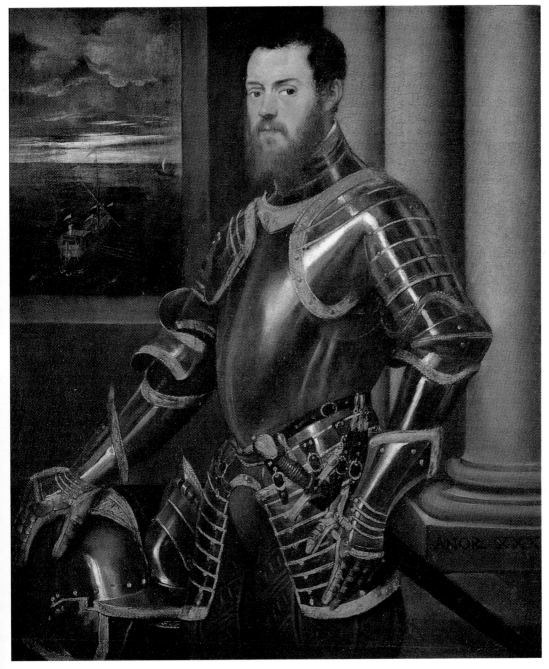

丁托列托　**穿著鎧甲的男子**　維也納藝術歷史美術館藏

丁托列托　**海軍上將賽巴斯丁諾**　1571-72　油彩畫布　105×84cm　維也納藝術歷史美術館藏（左頁圖）

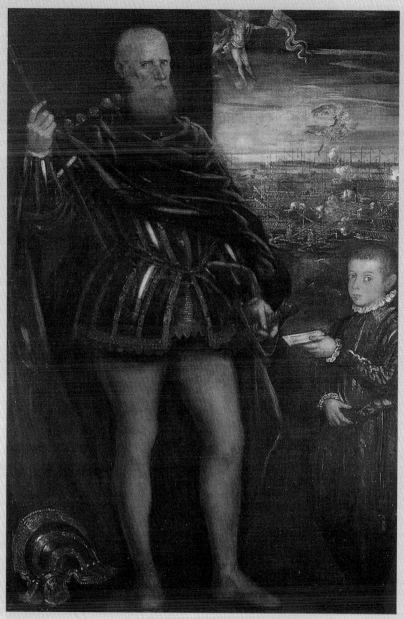

丁托列托　**海軍上將賽巴斯丁諾**　私人收藏

丁托列托　**年輕女子肖像**　1553-1555　油彩畫布　98×76cm　維也納藝術歷史美術館藏（右頁圖）

194

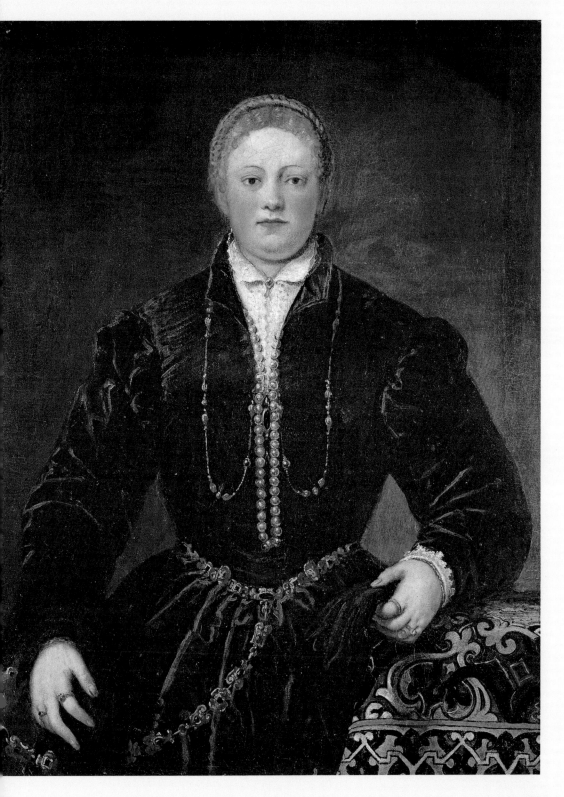

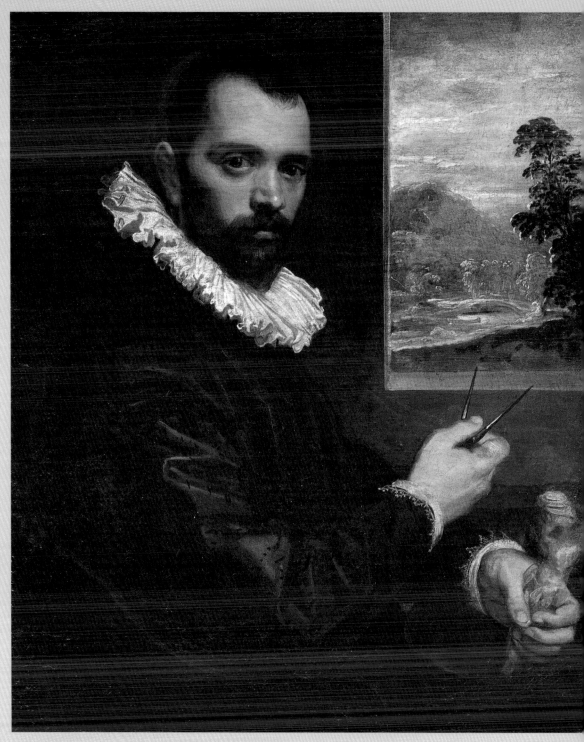

多明尼柯‧丁托列托　**雕塑家肖像**　1590　油彩畫布　73×63cm　德國慕尼黑市古典繪畫陳列館

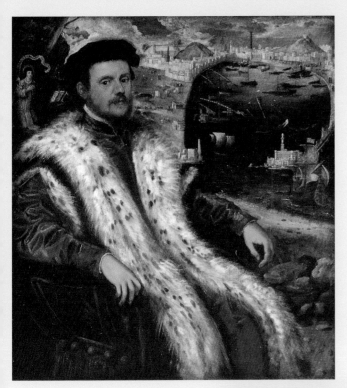

丁托列托　**Benedetto Soranzo**
英國哈伍德莊園收藏（harewood house）

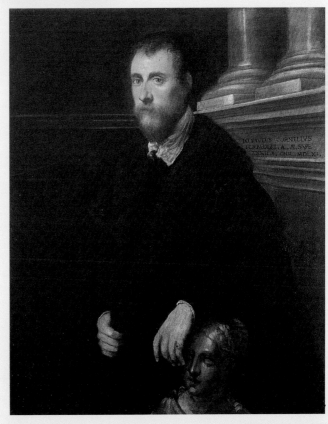

丁托列托　**古董管理者保羅‧柯那洛**
比利時安特衛普皇家美術館

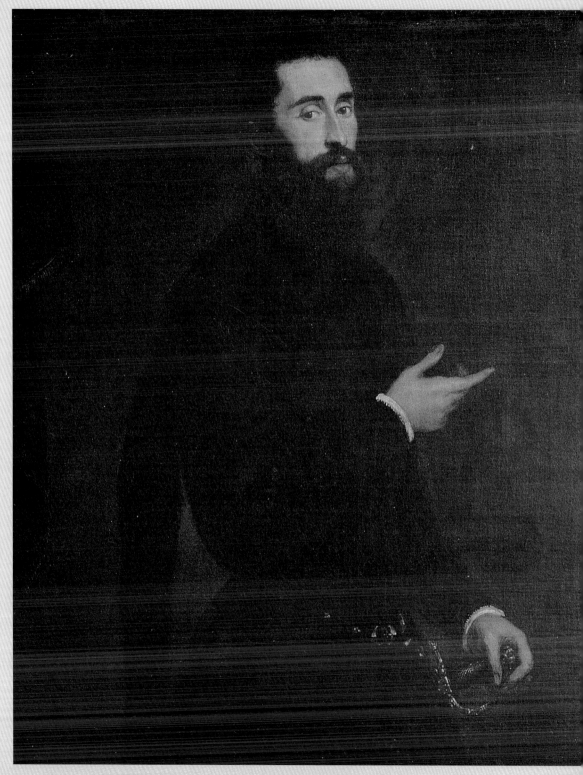

丁托列托　**日內瓦貴族肖像**　約1550　油彩畫布　154×131cm　翡冷翠烏菲茲美術館藏

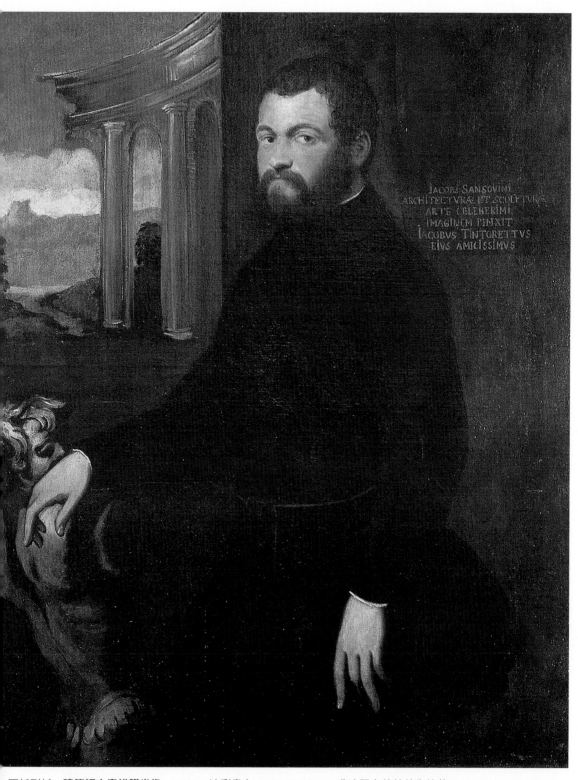

丁托列托　**建築師山索維諾肖像**　1546　油彩畫布　120×100cm　翡冷翠烏菲茲美術館藏

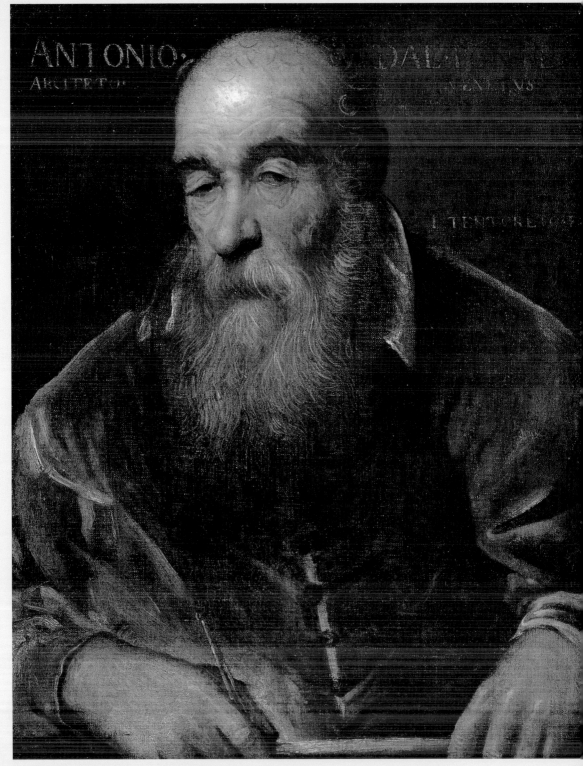

多明尼柯‧丁托列托　**建築師肖像**　1580-90　油彩畫布　66×55cm　巴黎羅浮宮藏

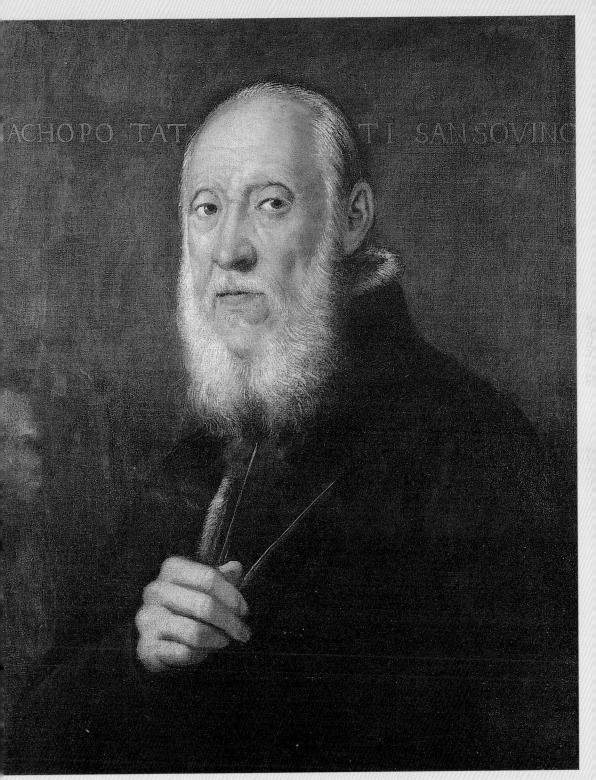

ACHOPO TAT... ...T.I. SANSOVINO

丁托列托　**山索維諾肖像**　1571　油彩畫布　70×65.5cm　翡冷翠烏菲茲美術館藏

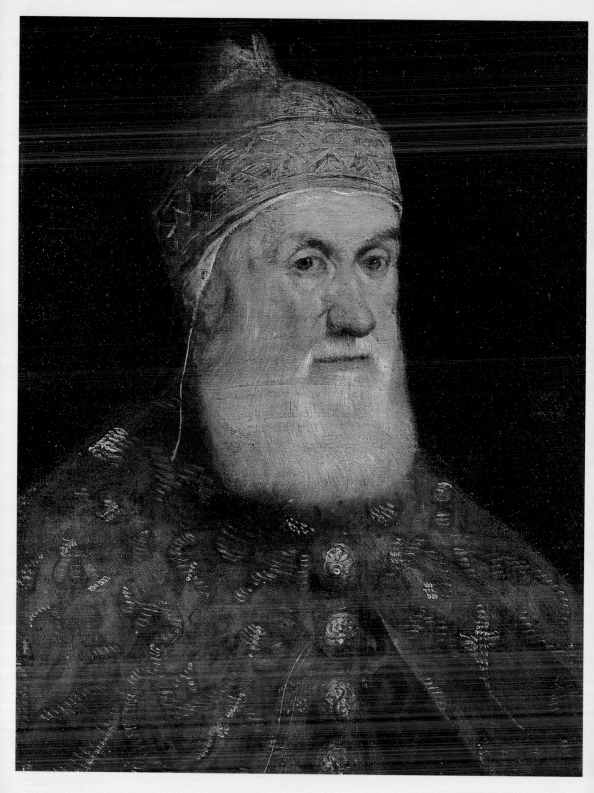

丁托列托　**白鬚老人肖像**　約1545　油彩畫布　92.4×59.5cm　維也納藝術歷史美術館藏

丁托列托　**山索維諾肖像**　約1565　油彩畫布　50.8×38cm　德國威瑪美術館藏

丁托列托
法官索倫佐（Jacopo Soranzo）**肖像**
約1550　油彩畫布　106×90cm
威尼斯學院藝廊藏（左頁圖）

IACORVS SVPERANTio ADY II

丁托列托　**法官索倫佐**　約1550　油彩畫布　75×60cm　米蘭史福爾扎城堡（Castello Sforzesco）藏

丁托列托　**法官索倫佐**
約1550　油彩畫布
75×60cm
米蘭史福爾扎城堡
（Castello Sforzesco）藏

丁托列托　**索倫佐家族**
十四位成員（左半側）
1551-65　油彩畫布
151×216cm
米蘭史福爾扎城堡藏
（左下圖）

丁托列托　**索倫佐家族**
十四位成員（右半側）
1551-65　油彩畫布
153×215cm
米蘭史福爾扎城堡藏
（右下圖）

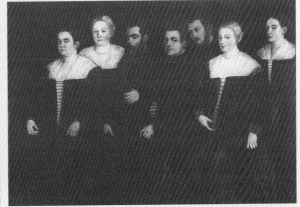

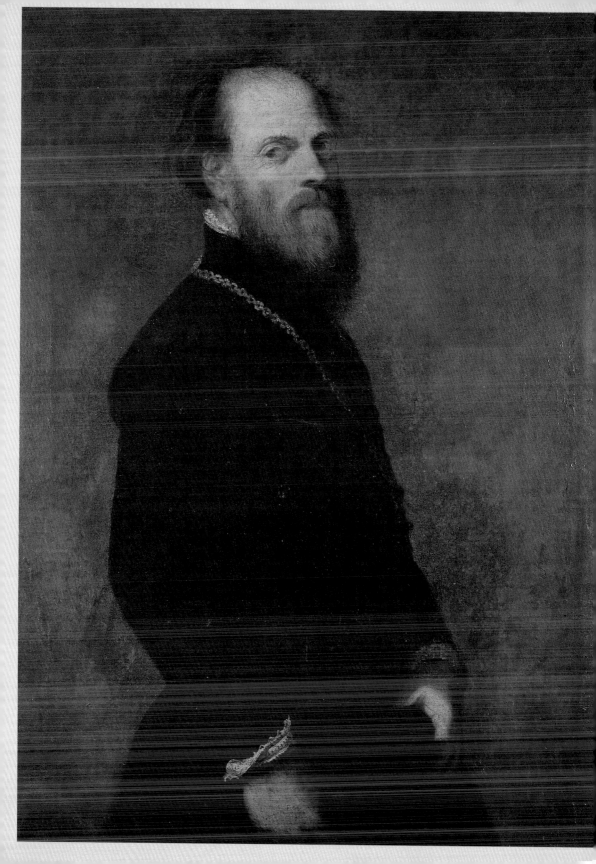

丁托列托　**勞倫・索倫佐肖像**　1553　油彩畫布　114×95.5cm
維也納藝術歷史美術館藏

丁托列托　**戴著金項鍊的男子**　約1560
油彩畫布　103×76cm
馬德里普拉多美術館藏（左頁圖）

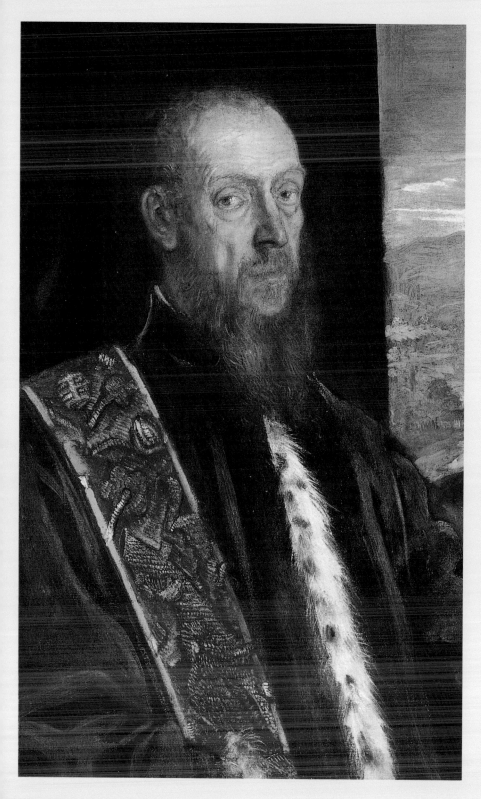

丁托列托
法官格曼尼
（Marco Grimani）
肖像
1576/83
油彩畫布
96×60cm
維也納藝術歷史
美術館藏
（右頁圖）

丁托列托
法官莫若西尼
（Vincenzo Morosini）
肖像
約1580
油彩畫布
84.5×51.5cm
倫敦國家畫廊藏

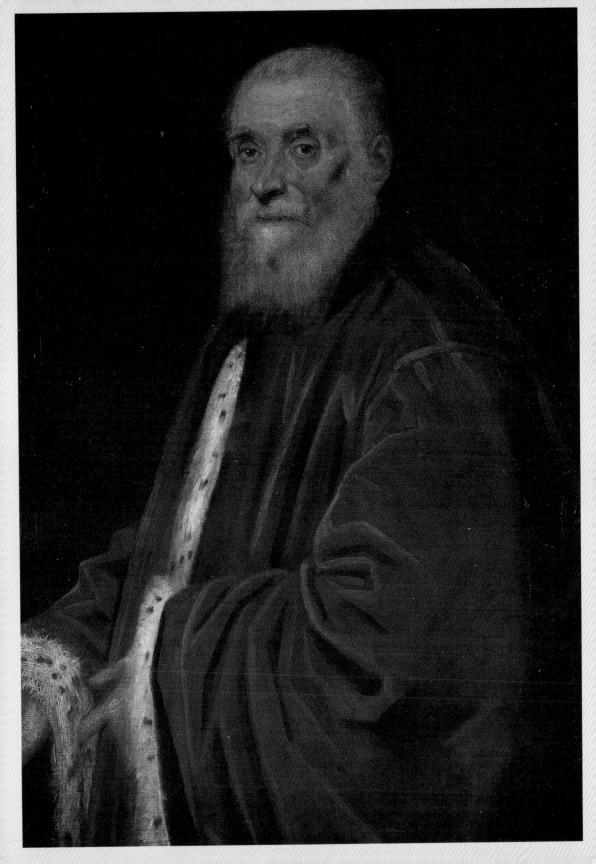

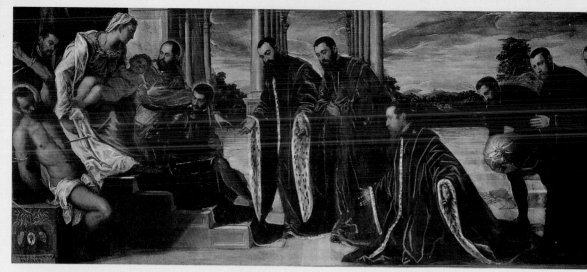

丁托列托
主的侍從皮薩尼、多爾芬、馬里皮耶洛的奉獻
約1567 油彩畫布 221×521cm
威尼斯學院畫廊藏

丁托列托
莫千尼哥公爵（Mocenigo）**的奉獻**（草稿）
1571-74 油彩畫布 97.7×198.5cm
紐約大都會美術館藏

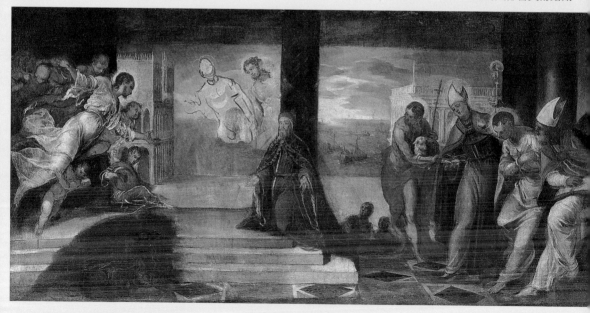

丁托列托　**路易吉·葛羅托**（Luigi Groto）　1582　油彩畫布　91×101cm　威尼斯亞得里亞（Adria）市政局藏

MVLTVM ANIMO VIDIT, LVMINE CAPTVS ERAT.

FRATRVM BOCCHI Q.^m JACIN. MVNVS.

丁托列托年譜

丁托列托的簽名式

1519 賈可伯‧丁托列托（原名賈可伯‧柯明）於威尼斯出
生，為絲染坊工作者巴提斯塔‧柯明的兒子。因為父
親曾在戰役中為威尼斯勇敢抵抗外敵，而有了「洛布
斯蒂」的外號，洛布斯蒂在義大利文中有「堅毅」的
意思。而「丁托列托」在義大利文中則有「小染匠」
或是「染工的兒子」的意思。

1539 二十歲。丁托列托正式成為專業畫家，住在威尼斯的
聖卡西安（San Cassan）。

1542 二十三歲。丁托列托受羅馬貴族彼薩尼的委託，創作
了一系列天井壁畫，風格受到羅瑪諾（拉斐爾之徒）
的影響。從托斯卡尼來的藝術史學家瓦薩里來到了威
尼斯，為藝術評論及收藏家亞倫提諾的新喜劇創作
舞台布景。瓦薩里後來以撰寫同儕藝術家的傳記而聞
名。

1545 二十六歲。反對宗教改革的特倫托會議（Council of

AEMVLVS HIC VNVS SOLIS PVLCHERRIMA PIGIT
NON LVCIS VERSANS TELA SED INGENY.
Alexandr. Victorio Classico Sculp. et Archit.
Lud. Pozzosaratus Fland. invent et DcD.
G · V · F ·

後人為丁托洛托所畫的肖像，約1595年。荷蘭阿姆斯特丹市國立博物館藏

213

藝史學家利多爾斐
（Carlo Ridolfi）1642
年為丁托列托所寫的傳
記書影

Trent）開始舉行。丁托列托為亞倫提諾畫了兩幅以神
話傳說為主題的天井壁畫。亞倫提諾也為他寫了一篇
稱讚的頌詞。

1548　　　二十九歲。〈奴隸的奇蹟〉在四月初於聖馬可大會教
　　　　　堂揭幕，讓丁托列托一夜間成為威尼斯畫壇的名人。

1555　　　三十六歲。比丁托列托小了十歲的畫家威羅內塞，開
　　　　　始裝飾聖賽巴斯丁教堂的壁畫。而丁托列托則為花園
　　　　　聖母教堂畫了許多重要的作品。

1560　　　四十一歲。丁托列托的大兒子多明尼柯出生，他未來
　　　　　會成為丁托列托最重要的助手及畫室的繼承人。

1562　　　四十三歲。為了紀念聖馬可在公元62年過世後的
　　　　　一千五百年誕辰，丁托列托受委託在聖馬可大會教堂
　　　　　創作一系作品。

1564　　　四十五歲。丁托列托贏得了聖洛克大會教堂的委託，
　　　　　創作了許多的作品。他能獲得案件的原因是他先免費
　　　　　捐贈了一幅橢圓形的天井畫作〈聖洛克成為聖神〉。

威尼斯Fondamenta dei Mori街牌，丁托列托的工作室位在這條小路上。

1566 四十七歲。瓦薩里再次回到威尼斯收集藝術家資料，以作傳記。提香、丁托列托以及其他四位威尼斯藝術家成為翡冷翠藝術設計學院的會員。

1570 五十一歲。土耳其與威尼斯起衝突，威脅停止農作物的供應。丁托列托在威尼斯內陸城鎮帕多瓦（Padua）買下了住宅，希望提供家族成員自給自足的生活環境。

1571 五十二歲。威尼斯、羅馬、西班牙聯手打敗了土耳其的軍隊。丁托列托畫了一幅海上交戰的作品給威尼斯政府，交換條件是取得德國貿易商部分比例的營收。

水都威尼斯鳥瞰

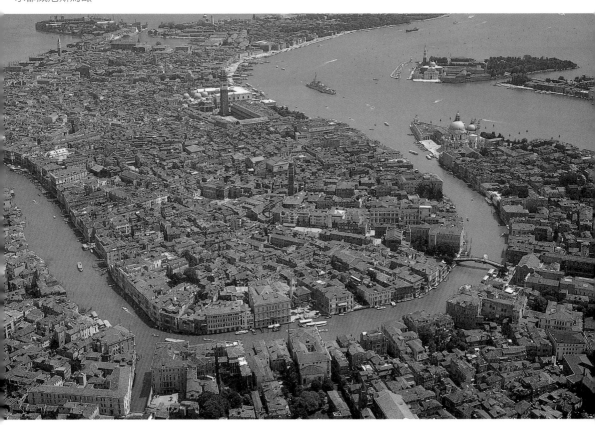

1574	五十五歲。威尼斯道奇宮發生大火，摧毀了丁托列托及其他畫家的作品。法國國王亨利三世參訪威尼斯，丁托列托協助設計及裝飾宴賓的儀式。丁托列托買下了位於威尼斯花園聖母教堂附近的住所，至今在Fondamenta dei Mori街上仍可看到此幢建築。
1575-1577	黑死病在威尼斯造成嚴重的疫情，大約有三分之一的人口因此死亡。
1576	五十七歲。威尼斯因為疫病而籠罩在一片低迷的氛圍中，很難找工作餬口，丁托列托因此售出1570年在帕多瓦買下的土地，換取三百枚金幣及一間小一點的住宅。丁托列托開始為聖洛克大會教堂創作壁畫。
1580	六十一歲。丁托列托及妻子前往距離威尼斯島約一百

丁托列托
古利提公爵
（Doge Andrea Gritti）
在聖母聖嬰之前
約1581/4　油彩畫布
360×500cm
威尼斯道奇宮

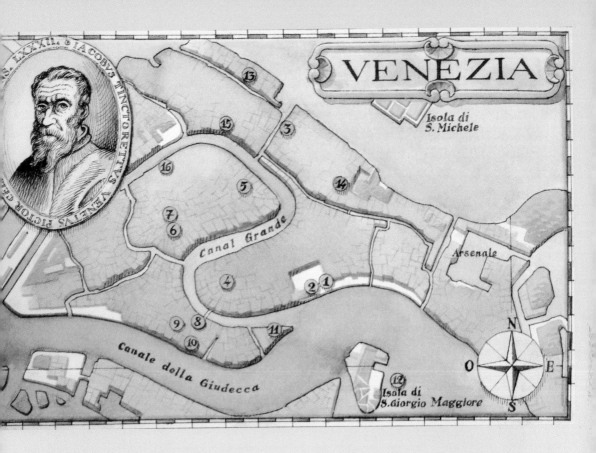

丁托列托作品在威尼斯的收藏處

01、道奇宮（Ducal Palace）：許多畫家爭相競藝之處，丁托列托1588至92年的作品〈**天堂**〉及1577至78年間創作的四季系列畫作位於此。

02、聖馬可教堂（St Mark's Basilica）：丁托列托頭像馬賽克位於此處，於眾多金碧輝煌的拜占庭風格壁畫之中。

05、聖卡西安諾教堂（San Cassiano）：祭壇三聯作〈**基督復活**〉1565、〈**基督磔刑**〉1568、〈**基督墜入地獄**〉1568。

06、聖洛克教堂（San Rocco）：〈**聖洛克治療癩疾病患**〉1549、〈**基督於耶路撒冷的畢士大池**〉1559、〈**天使降臨監獄帶走聖洛克**〉1567。

07、聖洛克大會教堂（Scuola Grande di San Rocco）：丁托列托用盡餘生二十多年的力量繪製聖洛克大會教堂「主廳」、「寄宿廳」、「花園廳」共七十五幅作品，它是丁托列托的代表作品，也是威尼斯文藝復興時代邁入尾聲的風格轉捩點。

08、威尼斯學院藝廊（Gallerie dell' Accademia）地址：1050 Sestiere Dorsoduro, 30123 Venezia, Veneto

09、威尼斯聖托瓦索禮拜堂（San Trovaso）：〈**最後的晚餐**〉1556/8。

12、威尼斯大哉聖喬治教堂（San Giorgio Maggiore）：〈**撿拾食糧**〉1591/2、〈**卸下聖體**〉1594。

13、威尼斯花園聖母教堂（Madonna dell' Orto）：丁托列托及兒女埋葬處，教堂內風琴、祭壇由他裝飾。

14、聖馬可大會教堂（Scuola Grande di San Marco）：現已改建為圖書館，原存放丁托列托三幅作品〈**聖馬可從船骸中救出一位回教信徒**〉、〈**搶走聖馬可屍體**〉、〈**聖馬可的奇蹟**〉，今日移至威尼斯學院藝廊收藏。

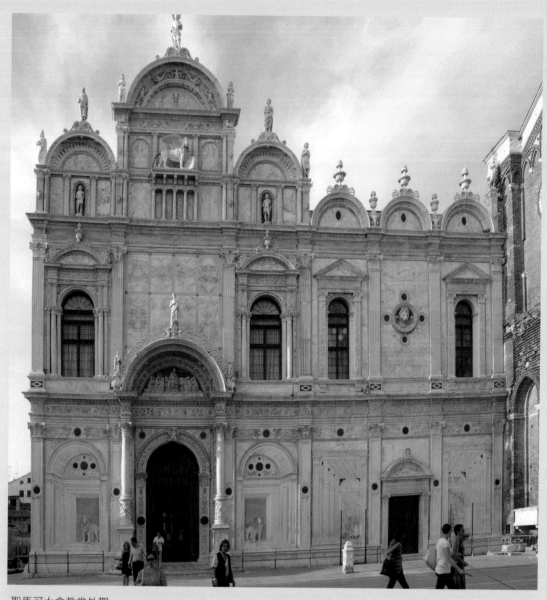

聖馬可大會教堂外觀

聖馬可大會教堂外觀（右頁下圖）

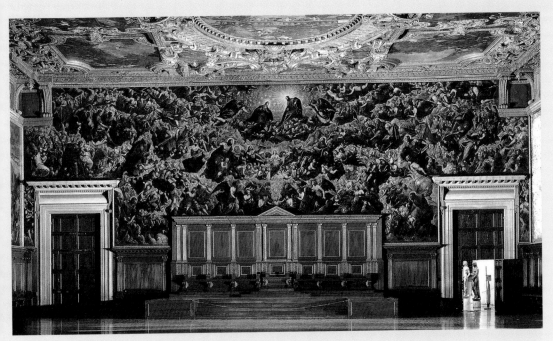

丁托列托　**天堂**　1588-1592　油彩畫布　700×2200cm　威尼斯道奇宮

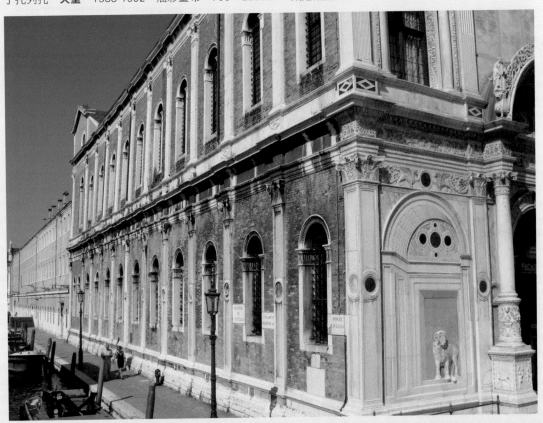

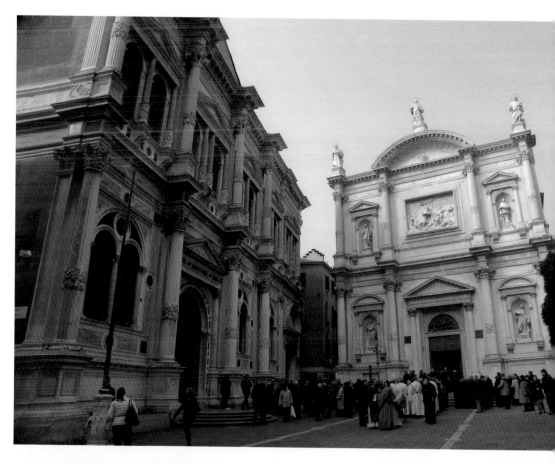

聖洛克大會教堂外觀，
右側為舊建築「聖洛克
教堂」，左側為新建築
「聖洛克大會教堂」。

聖洛克大會教堂外觀，
右側為舊建築「聖洛克
教堂」（左圖），左側
為新建築「聖洛克大會
教堂」（右頁圖）。

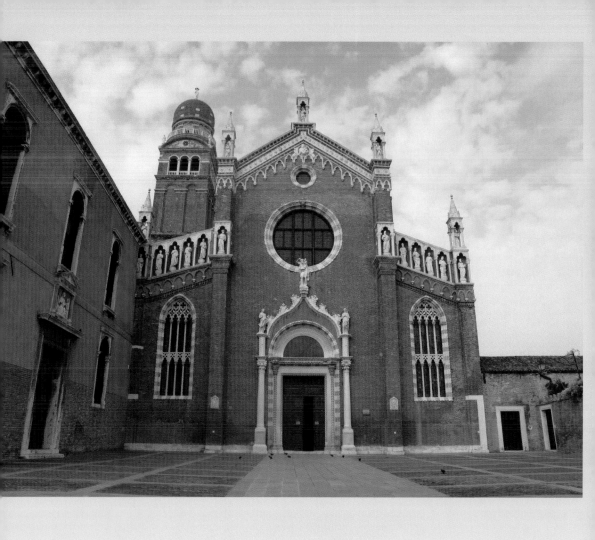

公里外的城鎮曼圖阿（Mantua），他需要策畫安置曼
圖阿道奇宮所委託的一系列新畫作。他也拜訪了在曼
圖阿擔任宮廷音樂家的哥哥。

威尼斯花園聖母教堂
外觀

1582/83　　六十三、四歲。感念於全家人未受黑死病疫情影響，
　　　　　丁托列托立下誓約用餘生時間創作聖洛克教堂裡所有
　　　　　的畫作。

1588　　　六十九歲。丁托列托完成聖洛克大會教堂的所有畫
　　　　　作。

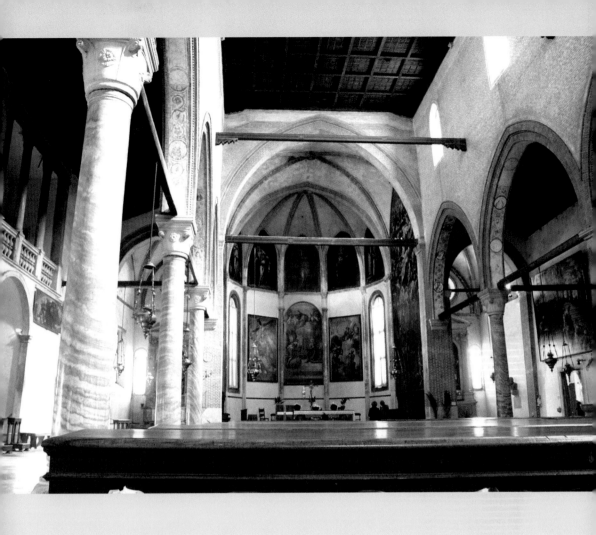

花園聖母教堂內部陳設

1590	七十一歲。丁托列托最喜愛的大女兒，以及工作室裡仰賴的繪畫好手瑪莉耶塔（Marietta）過世，年僅三十餘歲。
1594	七十五歲。丁托列托於五月三十一日於家中過世。三天之後在花園聖母教堂下葬。
1635	丁托列托的大兒子，也是畫室的繼承者多明尼柯過世，丁托列托的畫室逐漸在威尼斯畫壇上失去重要地位，成為一般普通的畫室。

國家圖書館出版品預行編目(CIP)資料

丁托列托：威尼斯畫派最後大師 /
何政廣主編；吳奶喻編譯. -- 初版. -- 臺北市：
藝術家, 2011.12
　　面；　公分. --（世界名畫家全集）
ISBN 978-986-282-053-7(平裝)

1. 丁托列托(Tintoretto, 1518-1594) 2. 畫論
3. 畫家 4. 傳記 5. 義大利

940.9945　　　　　　　　　　　　100027000

世界名畫家全集
威尼斯畫派最後大師

丁托列托 Tintoretto

何政廣 / 主編　　　吳奶喻 / 編譯

發行人　何政廣
主編　　何政廣
編輯　　王庭玫、謝汝萱
美編　　王孝媺
出版者　藝術家出版社
　　　　台北市重慶南路一段147號6樓
　　　　TEL：（02）2371-9692～3
　　　　FAX：（02）2331-7096
　　　　郵政劃撥：01044798 藝術家雜誌社帳戶

總經銷　時報文化出版企業股份有限公司
　　　　新北市中和區連城路134巷16號
　　　　TEL：（02）2306-6842
南部區域代理　台南市西門路一段223巷10弄26號
　　　　TEL：（06）261-7268
　　　　FAX：（06）263-7698
製版印刷　欣佑彩色製版印刷股份有限公司
初版　　2011年12月
定價　　新臺幣480元

ISBN　978-986-282-053-7（平裝）